Printed in
North Korea

A9Press

니콜라스 보너
사이먼 콕커렐 · 제임스 반필 공저

Printed in North Korea

The Art of Everyday Life in The DPRK

북한의 예술

평범한 작품부터 시적인 작품까지

2004년, 나는 호주에서 열린 제 6회 아시아 태평양 현대 미술전에 공동 책임자로 처음 초청 받아 북한 작품을 가지고 호주에 방문했다. 그 자리에서 내가 소개한 북한 예술가는 영웅에 대한 작품이 아닌 북한의 일상에서 흔히 볼 수 있는 천리마 동상을 만든 사람들이었다. 그 중 61세, 백발의 작은 예술가 황인재 씨는 여러 면에서 돋보였다. 그는 겉모습으론 전혀 예술가로 보이지 않았다. 수년 간 나는 그와 프랑스의 인상파 화가(대학 시절 그가 가장 찬미했던)부터 그의 작품과는 다소 거리가 멀었던 추상주의 작품까지 예술에 관한 다양한 이야기를 나누었다. 그는 *보람찬 휴식*(46페이지)과 *쉴참*(47페이지)을 포함해 다양한 작품을 그렸다. 2009년 12월, 황인재 씨와 다른 네 명의 화가는 비엔날레 개막식에 초청 받았다. 그들에게 북한을 벗어난 최초의 여행이었을 것이다.

1993년 나는 북한을 처음 방문했고, 지하철 벽의 모자이크부터 제품 디자인까지 다양하고도 아름다운 북한의 예술 수준에 적잖이 놀랐다. 평양은 예술가와 기술자의 손이 많이 닿은 곳으로, 거주하는 시민에게 영감을 주고 외국에서 온 방문객에게는 혁명에 대한 이해를 돕도록 만든 도시임이 틀림없었다. 나는 정치적인 영향을 받지 않고 이 독특한 곳에 매료되었다. 그 해에 나는 동업자와 함께 고려투어를 설립했고, 관광 사업을 시작했으며 영화와 문화 교류에도 힘썼다. 나는 허가 하에 북한에 정기적으로 방문하며 여행을 하였다.

나는 평양에 처음 방문했을 때부터 북한의 예술 작품과 그래픽 디자인을 모으기 시작했다. '만수대창작사'와 '백호미술창작사'에 소속된 최고 화가들의 작품은 내 수집의 주요한 일부가 되었다. 나는 1950년도부터 현재까지 만들어진 700여 점의 작품을 수집했다. 평범한 주제(실험실의 감자 연구원, 버스 청소원)부터 시적인 주제(북쪽의 높이 솟은 소나무 숲, 폭포와 달빛어린 호수)까지 다양한 작품을 모았다.

이 모든 작품의 공통점은 사회적이고 정치적인 메시지를 명확하게 전달하는 것이다. 그러나 이 책에 수록된 작품은 모두 예술가의 풍부한 예술적 기교와 감성, 재능을 동시에 보여주는 증거이기도 하다.

북한에서 예술 작품을 구매하는 것은 어렵지 않았으나 좋은 작품을 구매하는 데에는 위험이 뒤따랐다. 많은 수집가들은 자신이 선택한 유명한 작품이 어떤 것인지 확인하지 못한 채 구매하는 경우가 많았다. 유명작가의 원작을 합법적으로 모사한 작품들이 모사한 작가의 날인과 함께 출품되었다. 위조품은 북한 내에서 흔하게 만날 수 있고 나 역시 정말 정교한 위조품을 본 적이 있다. 이것은 북한의 구조와 예술 역사에 대한 이해가 부족해서 생기는 문제만은 아니었다.

1950년대에 만들어진 오래된 작품들은 목판화가 주를 이룬다. 1970년대 후반에 들어서면서 점성이 있는 물감으로 그린 리노컷(목판화와 목각의 중간에 해당하는 부조 판화 기법: 역주) 판화가 주를 이루기 시작했다. 이 책에 수록된 대부분 작품은 리노컷으로, 절제된 기법(하나의 색을 입히고 그 다음 색을 입힌 부조 판화)부터 다양한 색을 바로 입히는 화려한 기법에 이르기까지 다양한 방법으로 만들어졌다. 공통적인 특징은 각 리노컷에서 만들어진 작품은 15점 이하라는 것이다. 그 이상 사용하면 섬세한 묘사가 불가능해 작품의 질이 떨어지기 때문이다.

북한 예술은 정통 미술 작품부터 정치적인 작품까지 다양하다. 집이나 식당에는 단순한 장식 미술과 인쇄물이, 공공장소에는 주체사상을 담은 작품들이 걸려있다. 전시회에서 접할수 있는 작품이나 잡지 등에 실리는 인쇄물의 목적은 국민들에게 긍지와 사상을 고취시키고자 함이다. 따라서 이런 작품은 북한의 모든 국민이 혁명의 중요한 일부임을 강조하고, 강한 국가가 국민들을 보호한다는 메시지를 포함한다. 연간 발행되는 미술책에 수록되는 작품은 주로 보관되고, 그 외 일부만 창작사 등을 통해 관광객에게 공개된다.

과장된 묘사가 돋보이는 작품을 포함하여 이 책에 수록된 모든 작품은 대부분 현실을 반영한다. 나는 이 작품들을 통해 독자들이 북한의 미적인 감각과 기술, 그리고 그들만의 아름다움을 느낄 수 있기를 바라며, 북한이 그들만의 문화를 이룬 국가임을 알아주길 바란다.

북한이 국제 전시회에 처음 참가하게 되자 황인재 화가가 매우 기뻐한 것도 같은 맥락이다. 아쉽게도 그가 속한 창작사는 정부 산하로 정치적인 선전 활동 중심의 작품을 출품하여 호주 정부에서 참가를 허가하지 않아 2009년 비엔날레 개막식에 그의 작품은 전시될 수 없었다. 작품의 정치성은 언제나 참석 여부 결정에 중요한 영향을 끼친다. 결국 황인재 화가는 세계 전시회 방문의 꿈을 이루지 못한 채 몇 년 전에 사망했다.

Nick Bonner 니콜라스 보너

북한 예술가의
작품

무엇이 예술가를 만드나? 북한 예술가들에겐 어떤 다른 점이 있을까? 주류 언론은 북한을 사상적 방어 거점으로 보도한다. 그들은 북한을 비주류이며 다르고, 두렵고 예측할 수 없는 곳으로 취급하기도 한다. 나는 이런 생각에서 벗어나 북한을 들여다보라고 하고 싶다. 이 책은 국가 자체나 정치적인 구조, 또는 지도자의 권력을 보여주려는 것이 아니라 각 예술가들에게 초점을 맞추려고 했다. 이 책으로 북한을 바라보는 고착화된 시각을 조금이라도 바꾸기를 바라며, 예술적이며 지적인 북한의 작품을 관람하는 통찰력을 얻기를 바란다.

북한 예술가들은 세계 어디에서도 찾아볼 수 없는 작품을 만들어냈다. 예술가는 뛰어난 관찰력과 독특한 표현력으로 작품을 만드는 사람이다. 관찰력에 있어 예술가들은 보는 것과 느끼는 것, 그리고 현실을 바라보는 능력이 다른 사람보다 뛰어나다. 물리적이고 감각적이며 감성적인 능력이 탁월하다. 이것은 보이는 대로 보기 보기보다 본질을 꿰뚫어 본다는 뜻이기도 하다. 또한 그들은 창의적 능력이 높은 사람들로 보는 사람들에게 감각적인 인상을 주는 작품을 그린다. 오래토록 기억되는 작품을 만들 수 있는 예술가는 특별한 재능을 가진 사람이다. 이런 예술가들이 북한에도 존재하며 그들은 많은 작품을 만들어냈다.

예술가의 작품은 대부분 나라에서 많은 공통점을 갖는다. 그런 면에서 북한은 예외적이라고 볼 수 있다. 대부분 나라에서 예술가들의 작품은 주로 중산층 이상의 개인을 위해 존재한다. 반면에 북한 예술가의 작품은 노동당과 지도자에 종속되는 것이 일반적이다. 예술과 문화는 그들의 사상에 포함되며 노동당의 허가 없이 만들 수 없다.

북한 예술가 연맹은 예술이 이념과 정치, 사회적 사명에 적합한가와 당을 지지하느냐를 판단한다. 이곳에서는 미술 교육과 전문 화가를 구성하고 감독하며 작품이 그들의 '미학과 사상적 특징'에 부합하는가를 판단한 후 사회 공유 재산으로 공개한다. 노동당이 작품의 의도에 관여하고 목적을 결정하기 때문에 예술가의 의도나 목적은 작품에 포함되지 않는다.

현대 서구 시각은 진정한 예술은 창의성과 미학의 해방과 자유로부터 표현된다고 한다. 이런 측면에서 북한의 폐쇄적인 예술 표현은 예술이라는 장르에서 모순이라고 여겨질 수밖에 없다. 그렇다고 북한 예술가들이 그들의 창의성을 짓밟힌 것은 아니다. 오히려 그들은 전문 교육기관에서 창의적인 표현 기술을 배우고 관리 받는다. 북한의 미술과 예술 구조는 예술가가 아주 어린 나이부터 기관에 의해 교육받고 관리되도록 만들어졌다. 미술에 흥미가 있거나 재능이 뛰어난 아이들은 기본적인 스케치부터 다양한 기법까지 방과 후 미술 수업에서 모두 배울 수 있다. 부모는 그들이 발전할 수 있도록 전문 화가에게 사교육을 시킨다. 잠재력을 가진 학생들은 16세가 되면 전문 화가나 예술가로 커리어를 쌓기 위해 대학교 진학 전 특별 수업을 받을 수도 있다.

북한에서 최고의 미술 교육을 받을 수 있는 평양미술대학PUFA 입학은 그들에게 가장 이상적인 코스이다. 이곳에서 학생들은 순수미술의 고등 교육을 받을 수 있고, 미술의 역사와 이론 등을 배운다. 동시에 사상과 창의성을 겸비한 작품을 만들고 북한 사회 예술의 목적과 의도를 배우며, 전문 화가의 사회적 의무를 알게 된다. 학생들은 그들의 창의성이 지도자와 혁명을 찬양하기에 걸맞게 표현되도록 배우며, 당을 지지하고 국가적인 자긍심과 국민을 감동시킬 수 있는 작품을 그리는 방법을 익힌다. 평양미술대학을 졸업하면 수많은 창작사의 러브콜을 받으며 전문 화가로 첫 발을 내딛는다. 도시, 지방 그리고 몇몇의 정부 기관은 자신들의 창작사를 소유하고, 지역이나 기관의 성격에 맞는 작품을 내놓는다. 이를테면 철도성이나 인민보안성 그리고 군대에서는 구성원의 소속감을 반영하고 단결을 고무시키는 작품을 그린다.

가장 명성이 높은 창작사는 평양에 위치한 '만수대창작사'이다. 만수대창작사는 북한 지도자의 특별한 관리 하에 운영되며 북한 예술의 정치적 중요성을 보여준다. 지도자는 이곳에 자주 방문할 뿐만 아니라 직접 지도하고 조언하며 화가들과 의견을 나눈다. 만수대창작사에는 약 1,000여 명의 화가들이 활동하며 시각 예술의 전 영역을 다룬다. 데생, 채색, 서예, 판화 제작부터 도기 제조, 조각, 모자이크, 건축까지 모두 취급한다. 예술가뿐만 아니라 예술가들이 사용하는 종이, 물감, 붓, 모자이크 타일 등을 생산하는 사람들과 기념비처럼 큰 작품을 만드는 사람들까지 포함하면 3,000여 명이 만수대창작사에서 북한 예술을 창조해낸다.

예술가들은 작품 형태에 따라 창작팀으로 구성되고, 이들은 다시 각각의 작업팀으로 세분화된다. 공동 작업실과 개인 작업실은 따로 있다. 개인 작업실은 선택받은 소수의 작가만이 사용할 수 있는데 주로 사회적 계급이 높거나 창작사 내에서 경력을 인정받은 뛰어난 사람들이다.

만수대창작사는 소속 예술가들이 창작 활동을 할 수 있는 환경을 제공한다. 사회 활동과 여가 활동을 통해 작품에 영감을 얻고 집중할 수 있도록 지원하고, 공적인 작품 활동과 특별한 수업을 들을 수 있도록 해 준다. 넓은 캠퍼스는 이발소, 미용실, 목욕탕, 헬스클럽, 운동장을 비롯하여 유치원과 편의점까지 갖추고 있다. 이런 혜택은 북한에서 예술이 그들에게 정치적으로 얼마나 중요한지를 보여주는 증거이기도 하다. 국가에서는 이들 예술가에게 표창과 상을 수여한다. '공훈예술가'상이나, 이보다 더 영예로운 '인민예술가'상은 지도자의 특별한 지시에 따라 인상 깊은 작품에 수여되며, 수상자는 높은 사회적 지위를 얻고 최고의 예술가로 대우받는다.

창작사에 소속된 예술가들은 임무를 수행하거나 위임받은 일을 한다. 만수대창작사는 국가 중심의 창작사로 북한 전역에 걸쳐 가장 중요한 역사적 부지와 공공장소에 놓이는 기념비 또는 예술 작품 창작을 도맡는 국가창작사이다. 국가를 위한 임무를 전달 받으면 해당 창작 팀의 예술가들은 먼저 지도자의 허락을 받기위해 샘플 작품을 만들어 제출한다. 이를 지도 자와 당 또는 정부가 선택한다. 선택받은 작품을 실제로 만들 때엔 일정을 맞추기 위해 다른 창작사 소속의 예술가나 평양미술대학 소속 구성원들 또는 학생들이 파견되기도 한다.

창작팀과 작업팀은 공공시설이나 박물관의 장식과 인테리어 제작에도 동원된다. 특히 학교, 공장, 병원에서 방문객을 맞이하는 지도자의 초상화 제작은 그들의 중요한 업무 중 하나이다. 호텔 로비나 문화재에 있는 벽화, 평양과 다른 지역의 박물관 벽화 작업 역시 그들의 주요 임무이다. 지도자의 초상화는 작업 팀원 중에서도 초상화 작업에 뛰어난 재량을 보이는 개인이 작업 하기도 하지만, 큰 규모의 작업물은 여러 명으로 구성된 팀이 함께 작업한다. 공동 작업은 편의성만을 위한 것은 아니다. 공동 작업은 사상적인 동기를 부여하고 구성원이 평등하다는 믿음을 갖게 한다. 노력의 결과는 개인의 능력을 넘어 예술가들을 하나로 묶는 데에도 큰 역할을 한다.

북한 예술가들에게 지시 받은 작업 수행은 필수 업무이다. 그러나 모든 작업 시간을 지시받은 작품을 만들기 위해 쓰지는 않는다. 지시받은 임무를 수행하지 않을 때 예술가들은 순수 미술 작품을 그리며 그들만의 관심과 특징 그리고 영감을 표현하는 데 시간을 쓴다. 북한 예술가들에게 당에서 내린 작업과 개인 작업, 이 두 가지는 별개의 일이며 동시에 균형을 이루는 일이다. 차이가 있다면 지시받은 작품은 명확한 요구가 있다는 점이다.

예술가들의 헌신과 창조, 그리고 실행을 포함하는 모든 작업 과정은 동일한 평가 기준을 거친다. 북한 예술가 연맹은 미학적인 면과 사상적인 면을 같은 기준으로 평가한다. 북한 예술가는 그들의 업무에 대단한 자부심을 갖는다. 많은 지원과 공적, 물질적, 제도적으로 치하를 받으며 사회적인 역할을 수행하기 때문이다. 작품이 전시되면 북한 예술가 연맹으로부터 상과 부상을 받는다. 예술가들은 일상생활에서 영감을 받고 그들의 시선과 사상을 정해진 틀 안에서 실현시킨다. 그들은 북한의 사상 안에서 삶의 아름다움을 표현하고, 독특한 역사적, 혁명적 과정을 작품에 묘사한다. 더불어 많은 학교에서 볼 수 있는 북한의 사상을 담은 슬로건인 '세상에 부럼 없어라!'와 지도자의 보호 아래 누리는 행복을 작품에 표현한다.

이것은 북한의 독특한 사회주의적 사실주의 예술로 '주체 사실주의'를 전달하는 방법이며, 이는 북한의 일반적인 선전 활동의 핵심 주제이기도 하다. 1992년 김정일 위원장은 북한의 예술적 예외론을 긍정하기 위해 '주체 사실주의' 이념을 논문 「주체문학론」에 (지금까지도 북한 예술 이론의 개론서 격으로 남아있는) 기록하였다. 주체 사실주의는 사회주의적 사실주의의 상징인 스탈링의 정의를 반영한 것으로, 민족적 형식에 사회주의 내용을 담았다. 하지만 전형적인 북한의 수묵화에서 나타나는 독특한 미학적 감성은 주체 사실주의를 규정하고, 규정된 주체 사실주의를 표현한 것이라고 할 수 있다. 통제된 북한 이데올로기는 지도자를 북한 사회주의 시스템의 보증인이자 보호자로 삼아 예술가들이 묘사할 계급, 사회에 대한 주제를 제공한다.

북한의 예술을 관장하는 지도층은 지도자의 삶과 투쟁, 노동당의 혁명 역사, 근로자의 발전과 통일을 위한 노력 등을 기록한 '주제화'가 가장 중요한 최고의 예술이라고 말한다. 그 다음 중요한 것은 풍경화이다. 꽃이나 새를 그린 정물화는 가장 아래에 있다.

주제화는 추상적인 사상을 은유적인 표현으로 이해시키고 지도자와 국가의 역사적 숙명과 유대를 보여준다. 셀 수 없이 많은 작품이 지도자와 함께 혁명과 노동자의 낙원 건립을 묘사하고, 또 다른 많은 작품은 지도자의 통치 아래 행복하게 생활하는 국민을 표현한다. 노동은 즐겁고, 풍부한 수확과 결과물을 준다. 풍경화와 인쇄물은 축복받은 땅의 아름다움을 표현하고, 이 모든 것은 지도자의 은혜이다. 정물화는 대부분 부유함을 강조한다. 가장 무미건조한 작품은 일상을 단순하게 표현한 것인데, 이 경우에도 역시 북한의 사회주의를 내포하며, 모든 작품은 어떤 방식으로든 북한의 주체사상을 은유적으로 표현한다.

북한의 화가들이 그리는 일상은 사회와 조직에 포함된 사람들의 모습이다. 그들은 작품을 통해 노동으로 삶의 의미를 찾을 수 있고 지역과 국가에 헌신하는 것은 당연하다는 것을 보여준다. 개인의 사적인 생활과 감정보다 동지애를 느낄 수 있는 당의 지지자들, 노동자들 그리고 농부들의 강한 감정적 융합을 강조한다. 힘을 합하여 생산과 노동, 추수, 위생 관리를 하는 것은 가장 의미 있는 작업임을 보여준다. 인물화를 위해 포즈를 취한 사람들의 표정에는 노동의 기쁨과 자부심이 가득 담겨있다. 그들은 헌신과 근면의 상징으로 그리고 진정한 노동의 영웅으로 자랑스럽게 남는다.

일상의 모습처럼 굴뚝, 건설 현장이나 산업 현장을 담은 그림에도 활기차고 즐거운 모습이 가득하다. 철강 노동자의 건강한 신체를 표현한 그림도 같은 맥락이다. 북한의 그림은 활기찬 국민의 행복과 지도자와 당에 대한 믿음, 그리고 사상적 이념에 대한 찬양을 한 데 표현하여 그 분위기와 메시지를 전달하는 데 목적이 있다. 슬로건이나 배너를 함께 삽입하여 중요한 정치적 메시지를 더 직접적으로 전달하기도 한다. 이에 반해 남한과의 통일에 대한 염원을 담은 그림이나 혁명 이전의 착취와 억압을 어두운 색으로 묘사한 그림은 그다지 강렬하지 않다.

북한 예술가는 북한의 과거와 현재 속에서, 그리고 그에 관한 기록에서 영감을 얻는다. 그들의 삶에 대한 이해는 깊은 사상적 경계와 역사, 그리고 국가에 뿌리를 두고 있다. 보기에는 하찮을 수 있는 일반 시민의 모습도 영웅적으로 표현하려고 노력한다. 평범한 일상도 예술의 범주로 들어오면 아름답게, 그리고 사상적인 이미지로 승화된다. 이것을 설득력있게 표현하는 예술가만이 성공할 수 있다. 북한 화가들은 역사를 공부하고 공장과 건설 현장을 방문하고 등산을 하며 많은 사람들을 만난다. 그들은 늘 스케치북을 들고 다니며 기억하고 싶은 장면을 바로 그리거나 사진 찍고 인상적인 부분은 기록으로 남긴다. 철저하게 훈련받은 시선은 현실을 사상적으로 바라보며 일상에서도 가치 있는 조각들을 잡아내어 표현한다.

화가들은 그림이라는 수단으로 경험과 생활을 교차하여 새로운 장면을 만들어낸다. 이런 노력은 너무 노골적이지 않으면서 메시지를 설득력있게 표현하였을 때 가장 효과적이다. 화가들의 목표이자 도전 과제는 하나의 장면으로 여러 이야기가 전달되는 그림을 그리는 것,

그리고 메시지의 깊이까지도 찰나에 전달할 수 있는 훈련된 시선과 실력을 가지는 것이다. 사상의 범주 안에서 자신의 이름을 각인할 그림을 그리는 훌륭한 예술가들이 있는 곳, 그리고 기술과 실력을 겸비한 뛰어난 화가들이 있는, 그곳이 바로 북한이다.

Koen De Ceuster 쿤 드 쿠스터

ART
NOT RELATED
WITH THE
REVOLUTION,
ART FOR
ITS OWN SAKE,
IS USELESS.

혁명과 관련되지 않은 예술, 예술 그 자체의 예술은 쓸모없다.

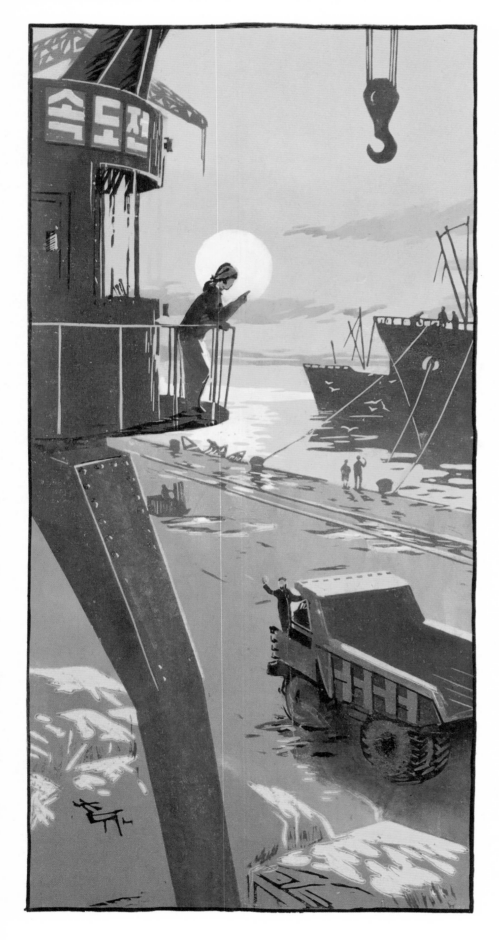

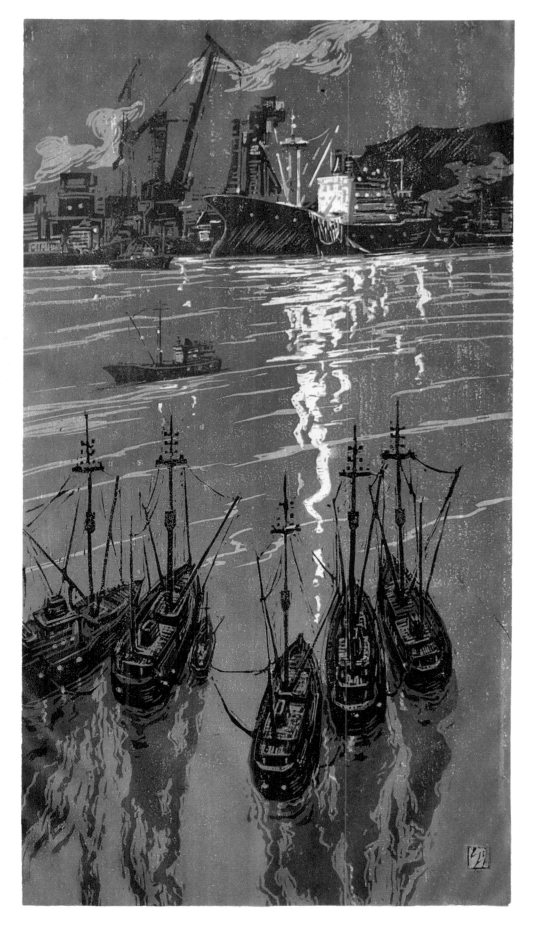

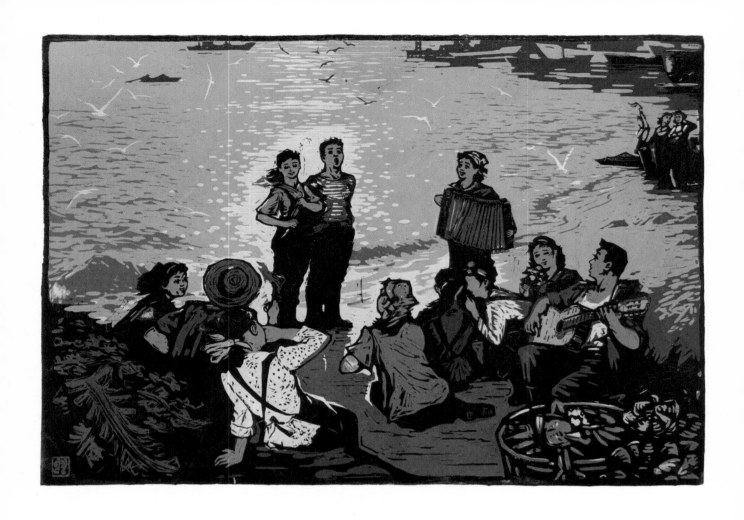

<u>이전 페이지 왼쪽</u>: *항구의 저녁*, 리윤심, 1983년. 혁명에 관련된 책을 읽는 크레인 기사. 북한에서 사상 학습은 실질적인 사업의 일환이며 학습회, 자기비판, 선전활동 등으로 이루어져 있다. 크레인에 쓰여 있는 '속도전'은 1974년부터 사용한 슬로건으로 노동자가 빠른 속도로 작업을 끝내도록 만들어진 것이다.

<u>이전 페이지 오른쪽</u>: *부두의 밤*, 주시웅. 1953년 남한과 북한의 휴전이 선언되었고 약 4킬로미터의 비무장지대DMZ가 형성되었다. 해상 경계선은 명백히 합의되지 않아 충돌이 일어났다. 남한과 북한이 모두 동의한 것은 동해가 '일본해'로 불리지 않는 것, 일본은 독도에 어떤 권리도 없다는 것이다.

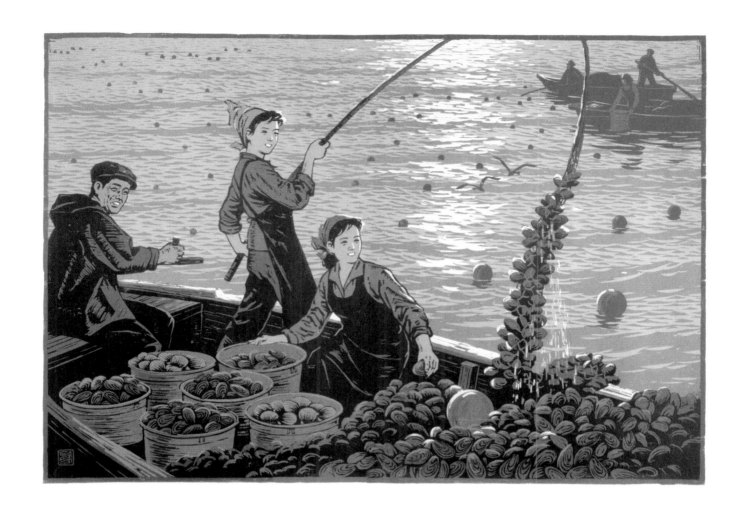

옆 페이지: *처녀와 총각*, 송인철, 1978년. 소녀와 소년이 항구 도시에서 아코디언과 기타 반주에 맞추어 노래를 부르고 있다. 소풍에서 음악 연주는 사회적 단결을 묘사한 것이다. 젊음에 대한 영웅주의와 낭만주의는 국가의 미래를 보여주는 흔한 주제로, 북한의 예술과 영화, 문학에 자주 등장한다.

위: *천해양식공*들, 리석남, 1988년. 작은 배에서 홍합을 채취하기 위해 긴 밧줄을 잡아당기는 어부의 모습이다. 북한은 오래전부터 여성들의 어업 참여가 높았다. 북한의 가요 「바다의 노래」라는 곡에는 가공반 처녀가 어업에 종사하는 남자들을 돕는다는 내용이 나온다. 이것은 오랜 문화에 사회주의적 사실주의를 접목시킨 것이다.

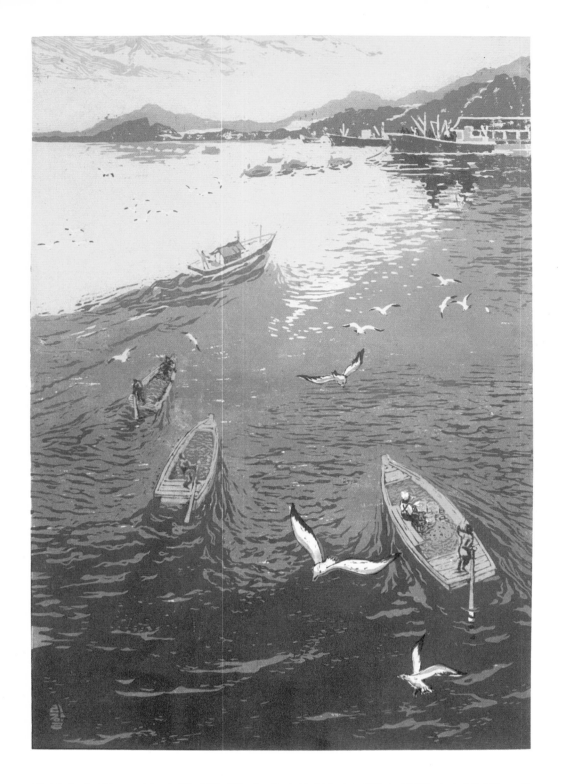

위: *무제*, 리강일. 2014년, 김정은 위원장은 제18호 수산사업소를 방문하여 북한의 바다를 '황금 해'로 변화시킬 것을 강조했다. 북한 지도는 삼면이 바다로 둘러싸이고 분단된 땅은 하나로 표현한다. 북한 사람들은 이것을 국경이 아니라 분단이라고 한다. 육지로 둘러싸인 북쪽이나 북서쪽은 중국 회사들이 수산물 수입을 위해 북한과 무역 거래를 하는 지역이다.

옆: *다시마*, 리순실, 1985년. 북한에서 말린 다시마는 국이나 차, 반찬 등에 사용된다. 라진 지역에서 수확하는 다시마는 크기가 크고 맛이 좋기로 유명하다. 2017년 북한은 새로운 해조류 연구소를 설립하여 수산업 기술 확장과 발전에 더욱 집중하고 있다.

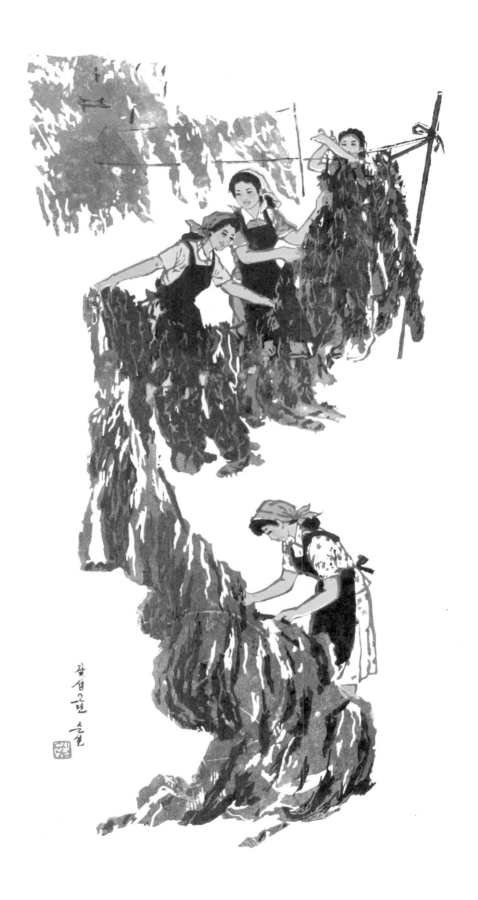

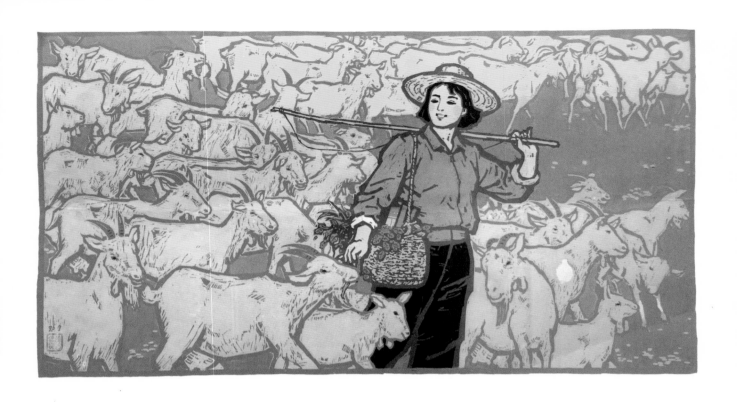

이전 페이지: *추산리의 가을*, 리봉춘. '비료는 곧 쌀이고 쌀은 곧 사회주의다'라는 슬로건 일부가
북한의 드넓은 밭에 푯말로 세워졌다. 북한은 과거에는 화학 비료를 사용했지만 최근에는 유기농
비료를 사용하고, 농기계를 사용해 농사짓기는 더욱 편리해졌다. 붉은 기는 노동자들의 존재를 나
타낸다.

위: *사양공*, 박화순, 1996년.

옆 페이지: *사양공의 기쁨*, 김분희. 북한 토지의 80퍼센트는 산지와 방목지, 과수원 그리고 삼림지
이다. 따라서 경작 가능한 대부분의 땅에서는 곡물 농사를 짓는다. 특히 쌀과 옥수수, 감자를 많이
심는다. 소식하며 열악한 환경에서도 고기를 제공하는 돼지와 염소는 북한에서 가장 많이 기르는
가축이다. 북한 주민은 작은 면적의 땅도 허비하지 않는다. 농가 주택 지붕에는 고추를 말리고, 벽
이나 울타리에는 호박을 기르며, 공유지나 사유지에서 가축을 키운다.

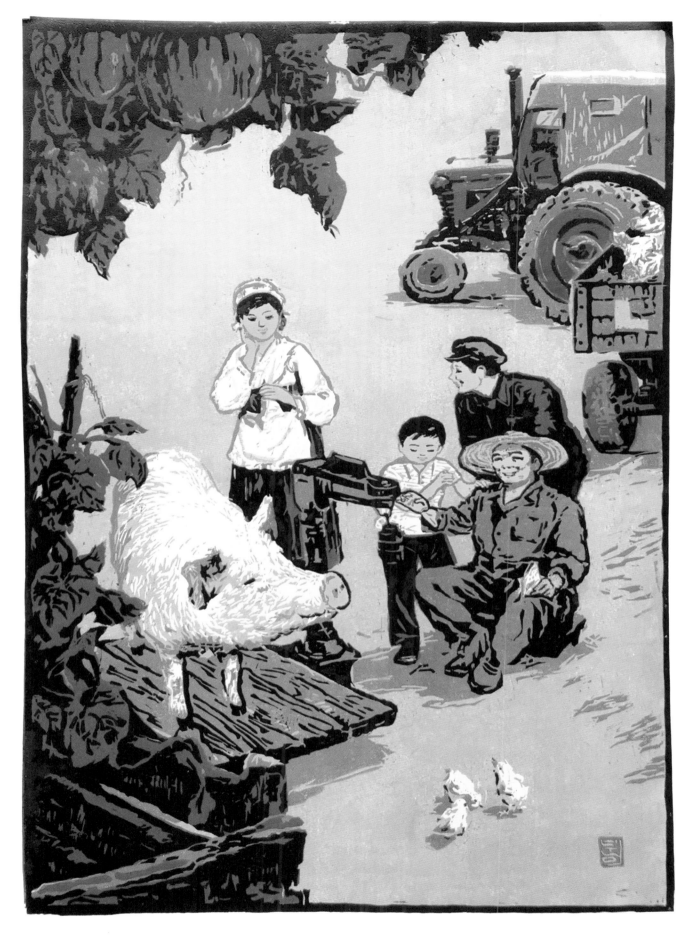

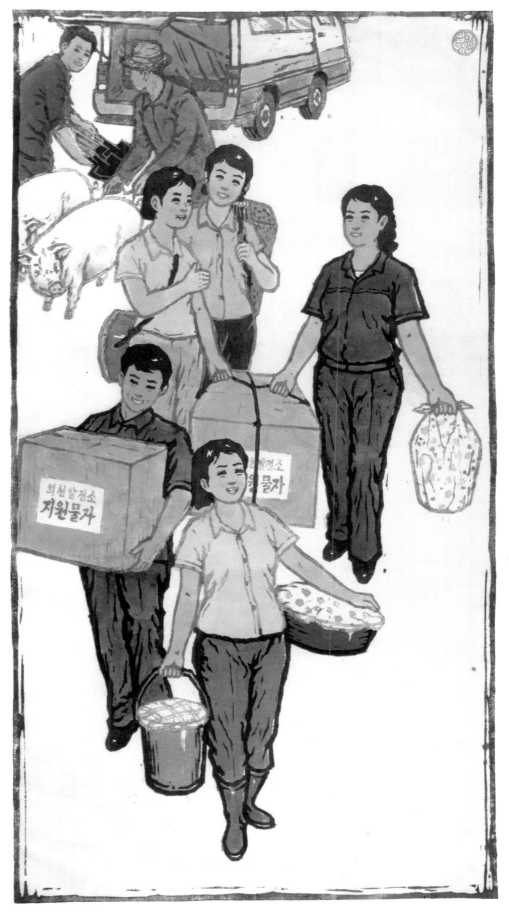

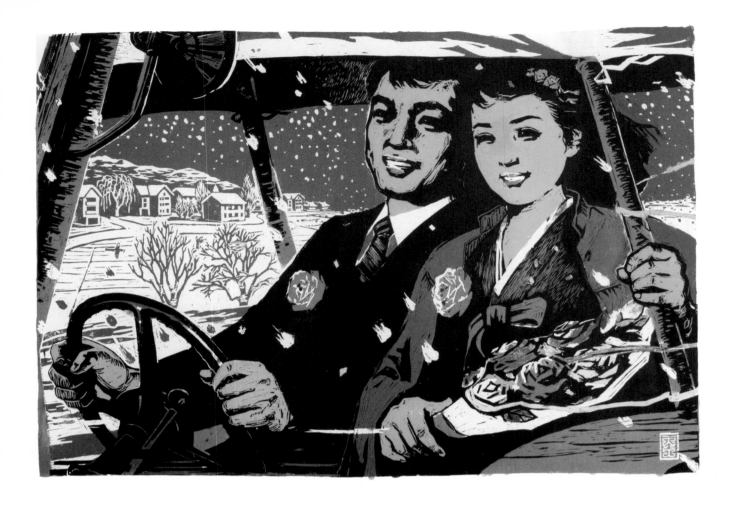

이전 페이지 왼쪽: *새소식*, 윤옥경. 초봄에는 비옥한 땅에 심을 벼 모종을 준비하고 비닐이나 거적으로 덮어 보호한다. 좋은 소식에 대한 기대를 까치로 표현했다. 이 그림은 봄이 오고 풍성한 수확을 희망하는 마음을 표현했다.

이전 페이지 오른쪽: *지원*, 허강민, 2010년. 희천 발전소 건설 현장에 식료품이 도착하고 있다. 댐은 2012년에 완공되었다. 그림은 열악한 환경을 딛고 빠른 속도로 완공한 북한의 힘을 표현한다. '희천속도'와 '희천시간'은 빠르고 능률적인 업무를 뜻한다.

위: 겨울날 시골에서 결혼식을 끝낸 행복한 신혼부부가 트랙터를 몰고 있다. 전통적으로 결혼은 부모가 결정한다. 최근에는 배우자를 직접 선택하는 추세지만, 가족의 허락은 매우 중요하고 주로 부모가 배우자 후보를 소개한다. 여성의 결혼 적령기는 25~28세, 남성은 27~30세이다. 전통적으로 장남과 그의 처가 부모와 함께 살며 부모를 섬긴다.

옆 페이지: *무제*, 전철남. 그림 속 '붉은기'호 전기기관차는 전기로 움직이는 수송용 기차로 공업단지를 가르며 쌀을 운반한다. 북한의 기찻길은 정부의 주요 작업으로, 한국전쟁 이전에 시작되어 1950년대에서 1970년대까지 재건설을 마쳤다. 그러나 이후 전기 공급이 불안정해 디젤 기차가 주로 다닌다.

옆 페이지 위: *저녁*, 김철운. 옆 페이지 아래: *무제*, 조영범.

위: *아침*, 동하늘, 1999년. 농사일을 비롯한 모든 산업은 일종의 전투, 혹은 군사적인 명칭으로 불리고, 일터를 오갈 때는 행렬을 지어 행진한다. 경작과 추수철에 노동자들은 함께 일하고, 먹고, 휴식을 취한다. 단결을 위한 참여와 협업은 중요하며, 이는 국가 이념과도 연결된다. 모든 시골 생활이 전투이자 캠페인은 아니다. 경작과 추수철 이외 시간에는 개별 생활과 활동이 가능하고 어업과 소규모 농작, 가족 중심의 텃밭 일구기 등은 협업에서 제외된다.

<u>위</u>: *산림의 처녀*, 김국보, 1989년. 소녀가 가축과 산지를 거닐고 있다. 유명한 영화 「자신에게 물어
보라」 는 도시 처녀가 목동으로 자원하여 외진 시골로 가서, 헌신적으로 일해 당원이 되는 이야기이
다. 외진 곳에서의 오랜 봉사는 당원이 되기 위해 반드시 해야 할 일 중 하나이다.

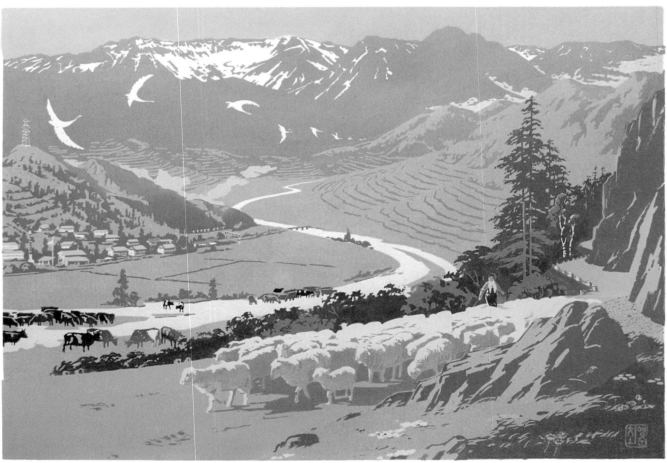

위: 무제, 리순실. 아래: 무제, 최영순. 옆 페이지: 풍요로운 수확, 석남. 북한에는 협동 농업과 풍년에 대한 이상적인 그림이 많다. 1960년대와 1970년대 북한은 농업 기계화에 막대한 투자를 했다. 그러나 사회주의 시장이 붕괴되는 1990년대에 들어서면서 무역 파트너들이 사라지고 기후도 악화되어 '고난의 행군'을 거치며 식량부족과 기근을 겪게 되었다. 이런 시기에도 이상적인 모습을 담은 그림은 계속 그려졌는데 이는 사람들을 동원하고 영웅을 만들어, 모든 것이 금방 나아질 것이라는 믿음을 주기 위함이었다. 당시 슬로건으로는 '가는 길 험난해도 웃으며 가자', '오늘을 위한 오늘에 살지 말고 내일을 위한 오늘에 살자' 등이 있다.

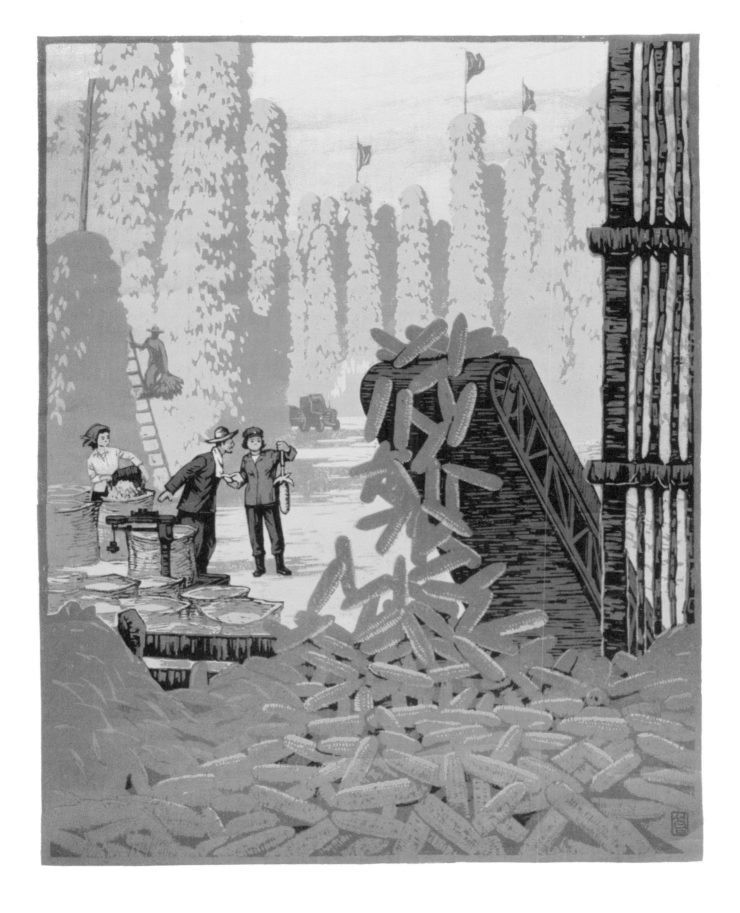

위: *무제*, 재원. 옆 페이지 위: *긍지*, 한성호. 옆 페이지 아래: *생물학연구사들*, 장성범, 리홍철, 2010년. 자전거로 출퇴근하는 산업 노동자나 평양의 석탄 화력 발전소에서 일하는 노동자, 또는 쌀 연구원을 묘사하는 영화나 그림은 자부심과 행복은 노동 현장에서 생긴다는 것을 표현한다. 단체로 수행하는 업무에 대한 헌신과 봉사는 혁명과 지도자의 이념과도 연결된다. 북한의 대부분 지역과 도시는 산업에 따라 특징지어진다. 이를테면 남포는 산업과 철강 생산, 흥남은 화학비료 생산이 주요 산업이다.

다음 페이지: *예술선전대*, 김광남, 1999년. 예술선전대 여성 단원들이 '차광수 청년 돌격대'의 구성원들을 응원하고 축하하기 위해 모였다. 돌격대는 건설 현장의 유세 활동을 위해 자원한 사람들로 구성된다. '당이 결심하면 우리는 한다'는 슬로건은 사상적 이념을 더욱 타오르게 만든다.

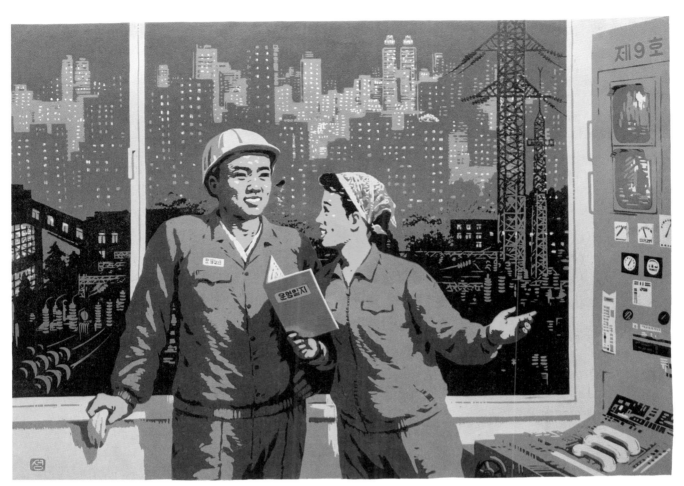

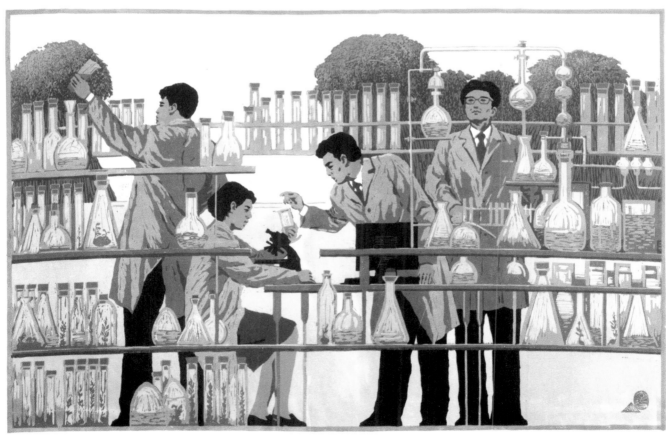

THE MASSES OF THE PEOPLE ARE MASTERS OF SOCIALIST ART & THEY ALSO CREATE & ENJOY THEM.

군중은 사회주의 예술의 주인이며, 예술을 창조하고 즐길 줄 안다.

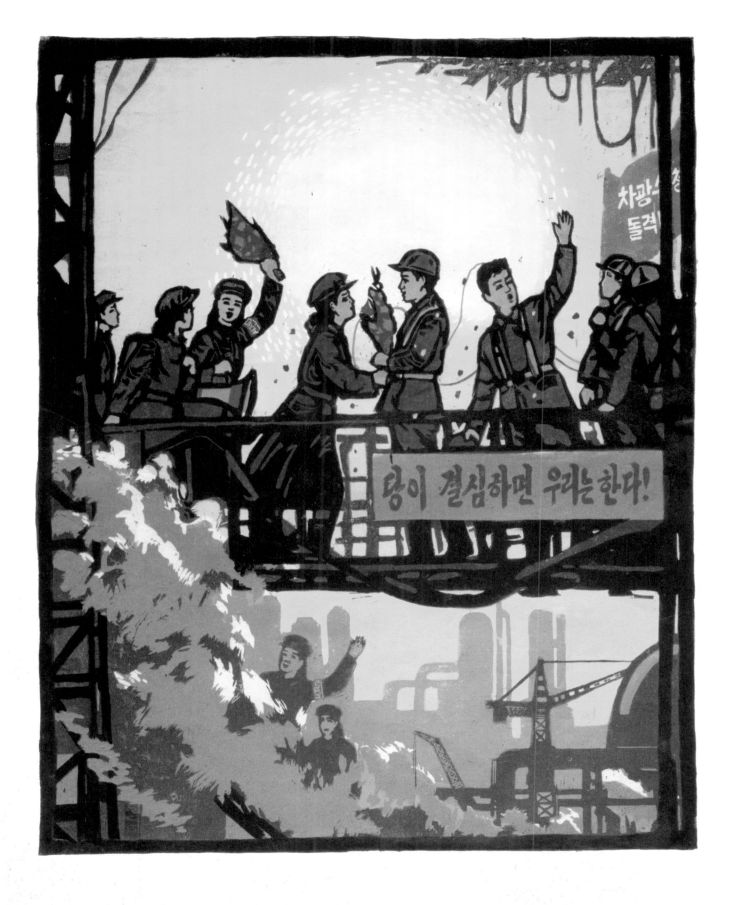

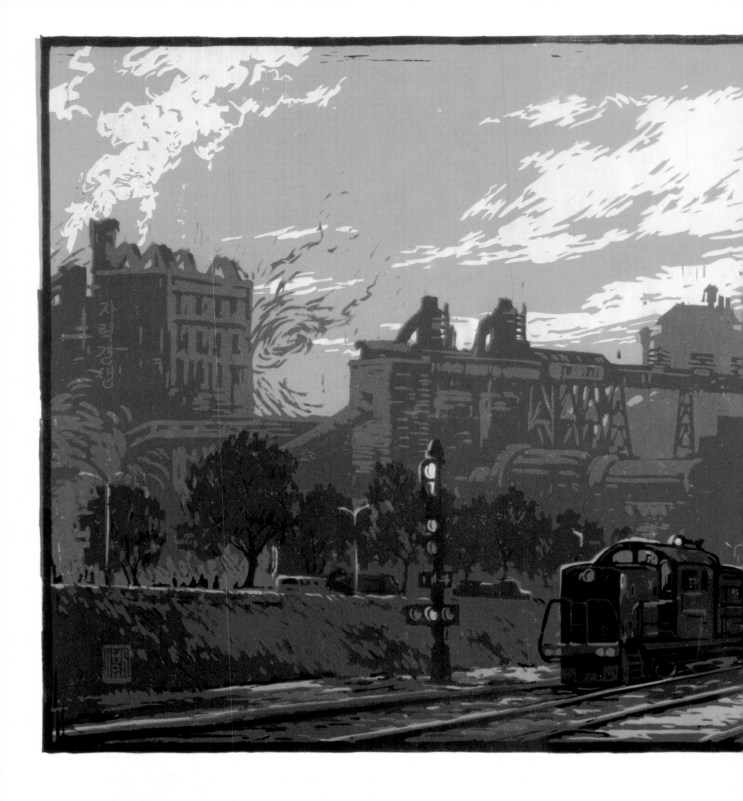

이전 페이지: *우리의 힘 우리의 기술로*, 리홍철, 2004년. 공장의 노동자들이 신문에 실린 자신들의
업적을 읽으며 기뻐한다. 그림 속 남성의 머리 위 벽에 보이는 슬로건은 '선군의 기치높이 국방공
업에 계속 힘을 넣자'이다. 선군은 군사를 앞세우고 군대를 주력으로 혁명과 건설을 밀고 나간다
는 뜻이다. 선군이라는 단어는 김일성 주석이 1930년 카륜 회의에서 창시하였고, 1995년 김정일
위원장의 다박솔 초소 '현지지도'로 계승발전 됐다고 한다.

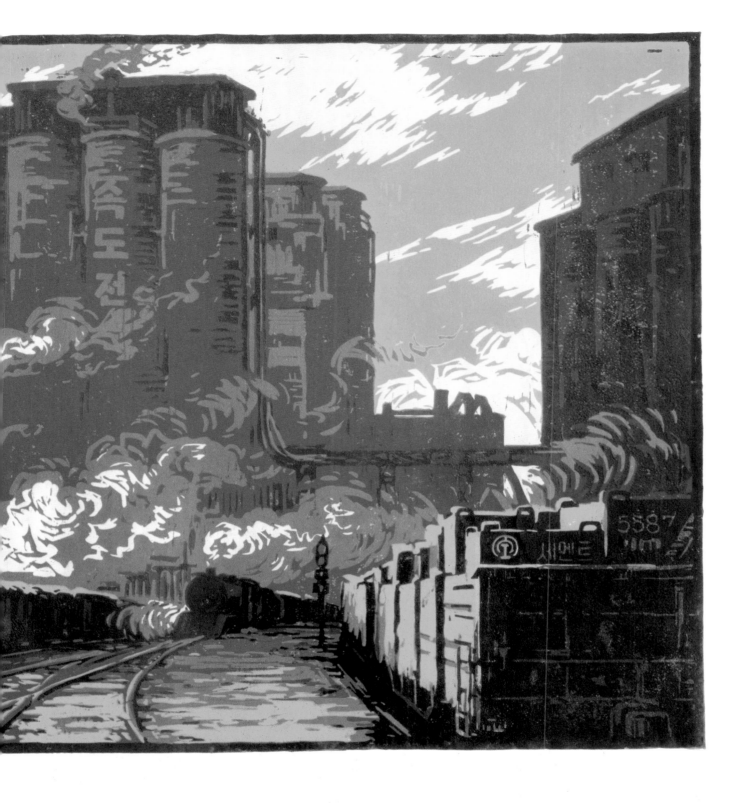

<u>위</u>: *우리 공장 구내길*, 방선화, 1971년. 북한에는 여전히 증기 기관차가 있다. 대부분 1930년대에 만들어진 것으로 탄광이나 순천세멘트공장에서 주로 쓰인다. 순천세멘트공장은 상징적인 산업 현장으로 유명하다.

<u>위</u>: *불길*, 김경훈, 2007년. 옆 페이지: *무제*, 민성식. 식민지 시대 당시 일본은 풍부한 광물 자원과
수력 발전의 가능성을 보고 북쪽은 산업화했고, 남은 농업 위주로 발전시켰다. 반면 김일성 주석
은 스탈린주의에 의한 산업화 모델을 통해 철강 산업이 경제 발전에 큰 영항을 끼친다는 사실을
내다 보고 강선제강소까지 길을 내도록 지시하였고 만경대 근처에 사는 가족을 방문하기 전에 강
선제강소를 직접 방문하였다.

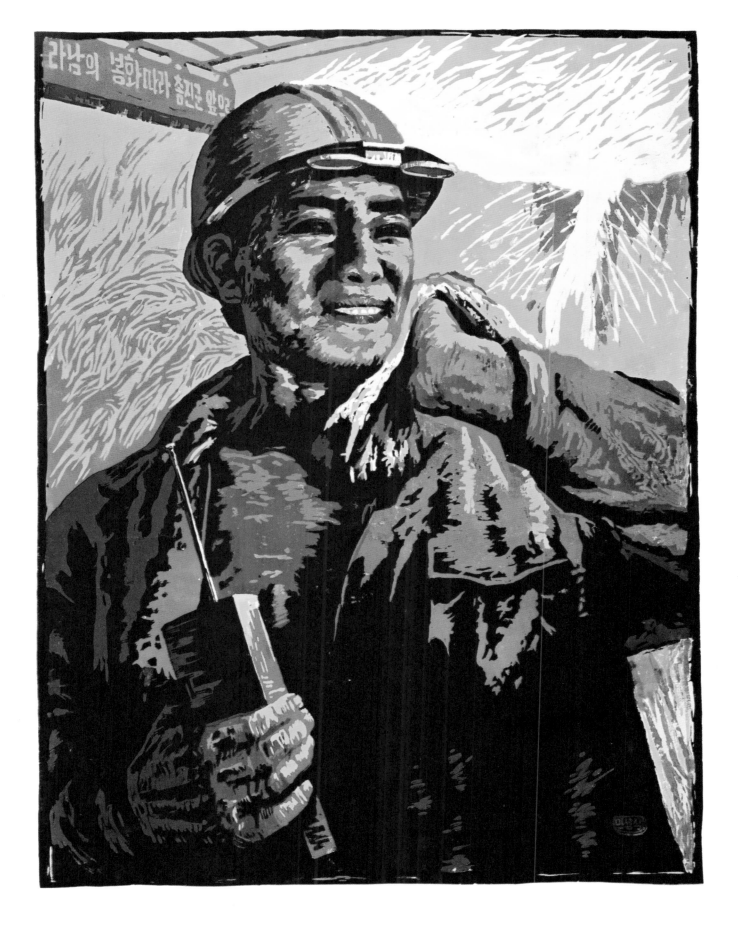

43

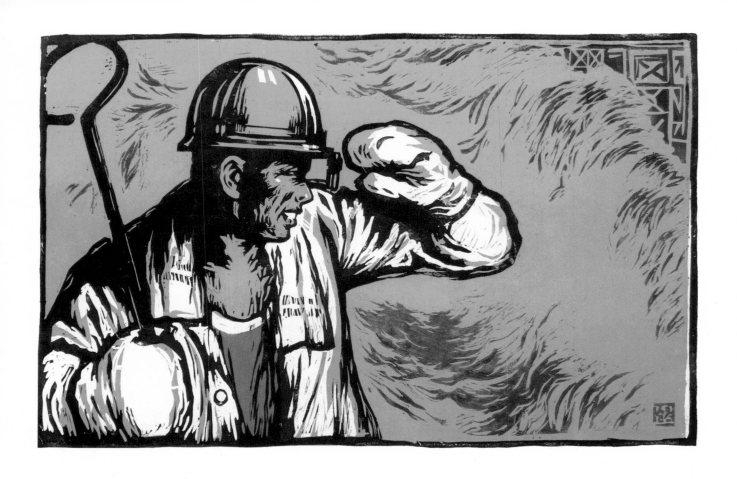

위: *강철 전사*, 한승원, 2004년. 옆 페이지: *용해공들*, 림철. 북한 산업 기반 대부분은 한국전쟁
시 붕괴되어 국가 재건을 위해서 상당한 양의 철강이 필요했다. 강선제강소는 미쓰비시 제철소
를 재건한 곳으로, 많은 노동자들이 이곳에 투입되어 고된 작업을 했다. 1956년 전역에 퍼진 속
도전 캠페인 '천리마 운동'으로 생산량은 증가했다. 강선제강소는 1989년 '천리마련합기업소'로
이름을 바꾸고, 북한 산업과 문화의 상징이 되었다. 이 그림은 지금까지도 사회 전역에 퍼져있는
사상적 증거이다.

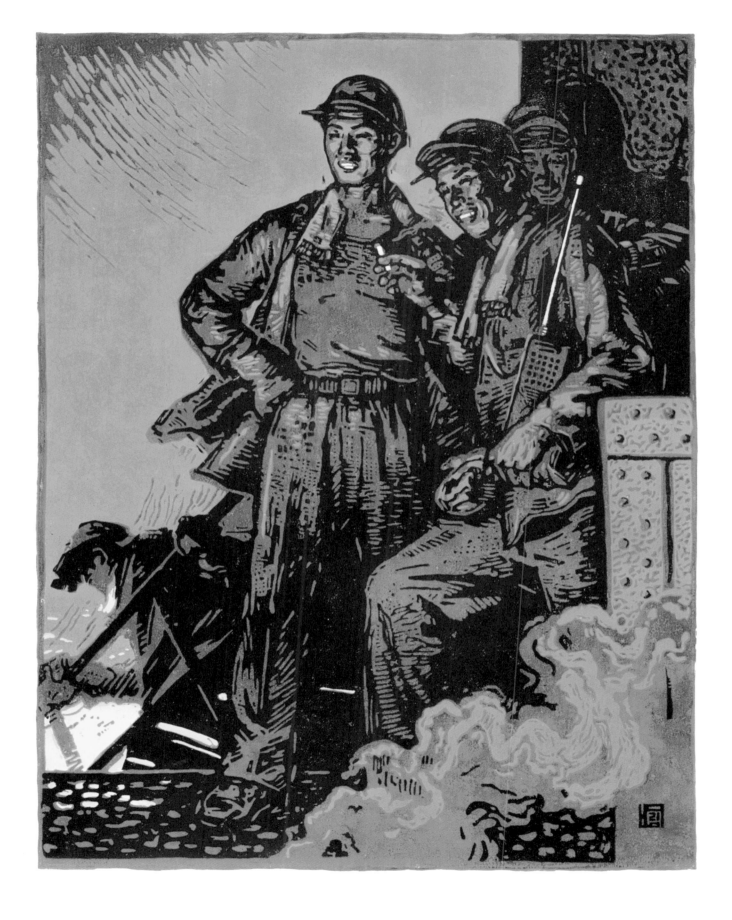

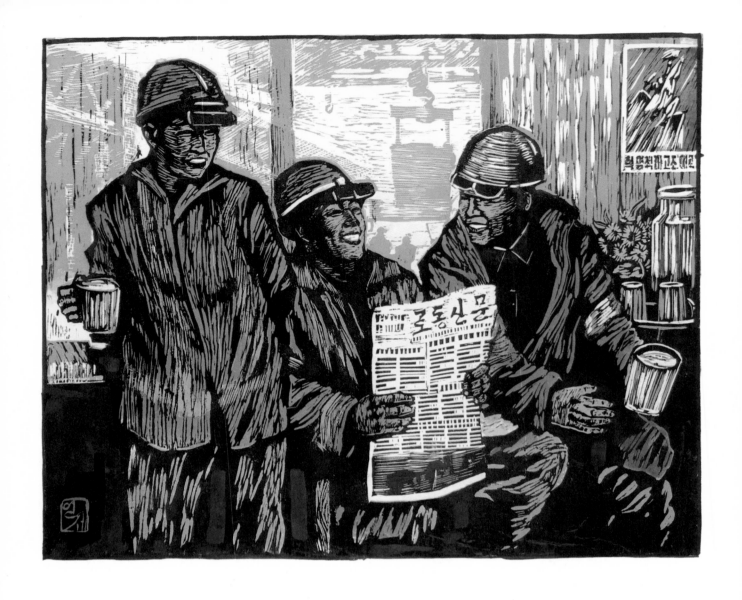

위: *보람찬 휴식*, 황인재, 2009년. 옆 페이지: *쉴참*, 황인재, 2009년. 조선민주주의인민공화국 사회
주의 헌법은 공민의 의무와 권리는 '하나는 전체를 위하여! 전체는 하나를 위하여!'라는 집단주의
원칙에 기초하고 있다. 이 슬로건은 1950년대 후반 천리마 운동이 국가 전역을 휩쓸던 당시 지도자
였던 김일성 주석이 선포하였다. 현대의 천리마 포스터는 천리마와 슬로건이 함께 들어간 그림을
사용한다. 집단주의 원칙은 집단을 정당 중심으로 모아 개인이 아닌 집단에 중점을 두도록 하였다.

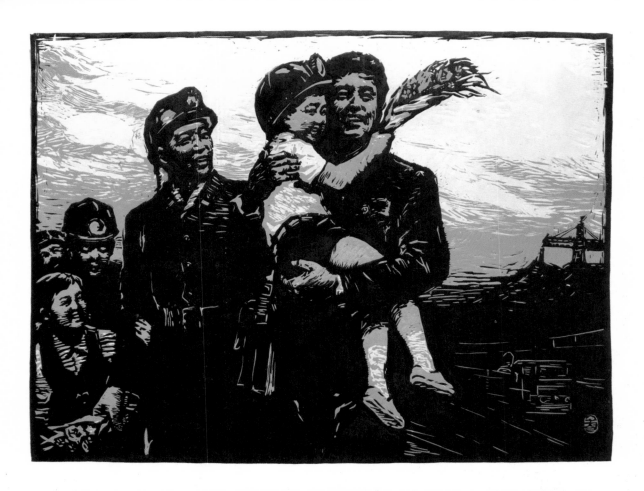

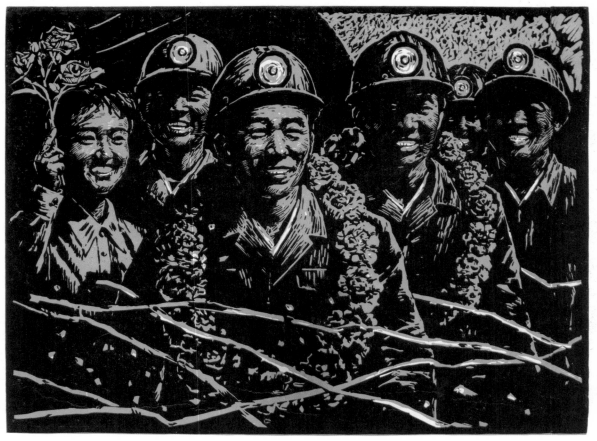

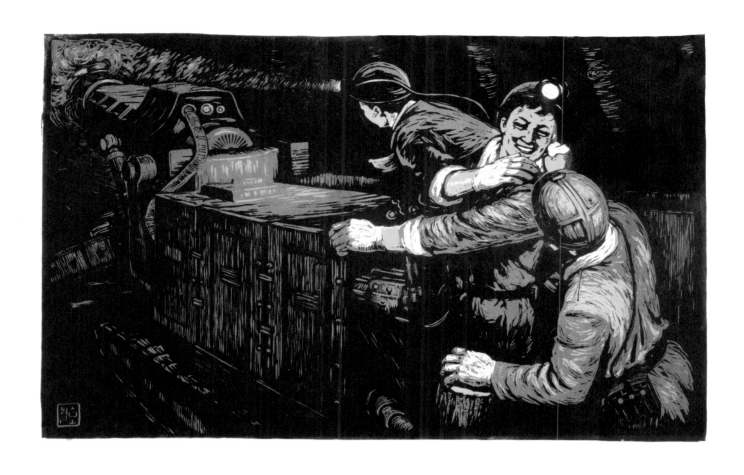

옆 페이지 위: *혁신자 아버지 축하해요*, 호성철, 1989년. 옆 페이지 아래: *혁신자*들, 김철준.

위: *탄부*들, 황철호, 1990년. 북한은 특히 광물 자원이 많기로 유명하다. 고토석(마그네사이트)은 세계에서 두 번째로 많고, 아연, 철, 텅스텐, 무연탄, 석탄, 금도 풍부하다. 그림은 노동자들이 할당 받은 생산량을 초과하거나 혁신적인 생산 기술로 새로운 기록을 만들고 축하를 받는 장면을 묘사 하였다. 이런 묘사는 북한 그림에서 자주 볼 수 있다. 고토석, 아연, 철, 텅스텐과 같은 광물은 다른 나라에 거래되기도 했다. 하지만 충분한 투자와 잠재적인 구매자가 부족해 최근 국제 무역량은 현저히 감소했다.

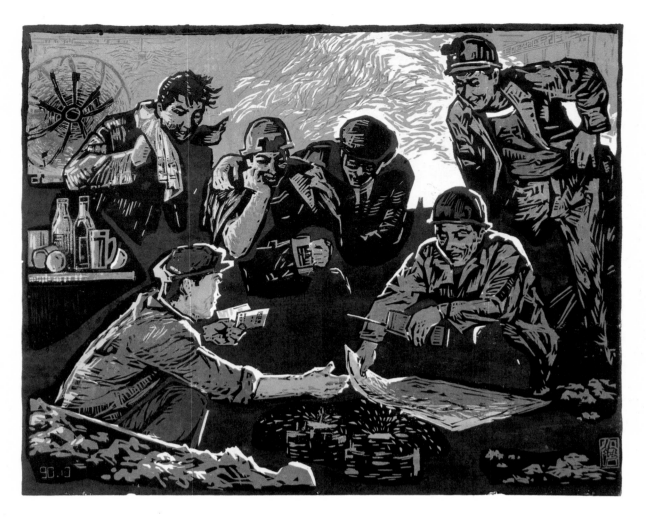

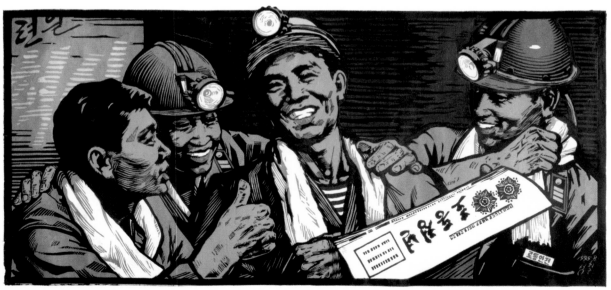

가장 위: *과학자들*, 최명국, 1997년. 위: *무제*, 성철, 1995년. 옆 페이지: *아버지와 아들*, 황철호, 1990년.
학생들은 성적표를 집에 가져가 부모님에게 보여주어야 한다. 북한 학교는 성적에 따라 전체 학생의 순
위를 매겨 전시한다. 이런 등수 시스템은 모든 산업과 생활 속에 적용된다. 광산에서는 각 노동자 팀을
업무량과 생산량에 따라 등수로 매긴다. 1등은 상을 받고 신문에 실리기도 한다. 실적이 떨어지는 팀은
부족한 부분을 보충해야 한다.

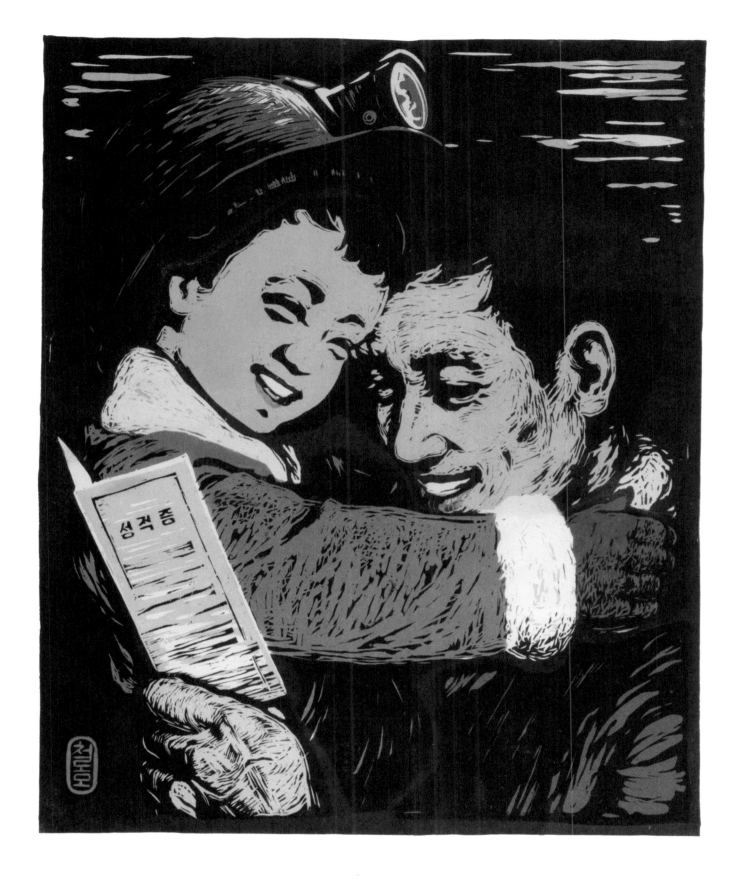

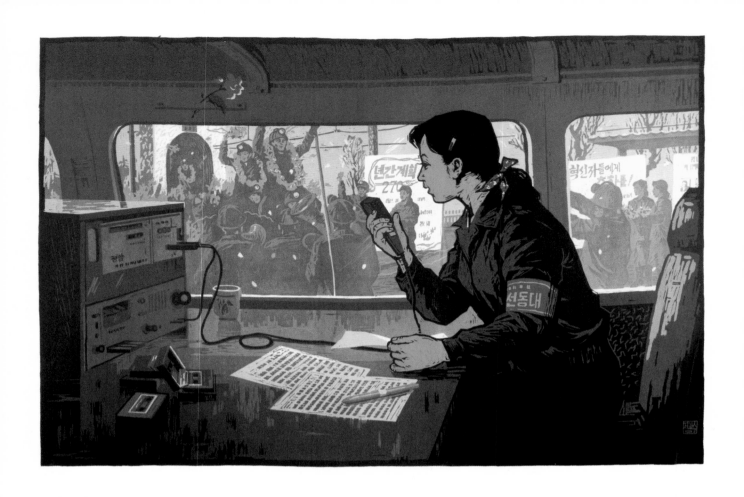

위: *무제*, 정광수, 1988년. 광부들이 할당량을 채워 자축하고 있을 때 여성은 그들의 성공을 축하하는 방송을 하고 있다. 지붕에 커다란 스피커를 설치한 선전용 밴은 북한 전역과 건설 현장, 광산, 산업 현장에서 발견할 수 있다. 이것을 통해 뉴스를 전달하고 선전 활동을 하며 음악을 튼다. 음악과 전문 방송인의 목소리는 번갈아 방송된다. 방송인의 목소리는 격양되고 열정적이며 높다. 아나운서나 기자들도 비슷하게 방송한다. 노동 현장의 장식은 (이 그림에서는 천장에 조화 장식이 있다) 보호와 헌신의 상징이다.

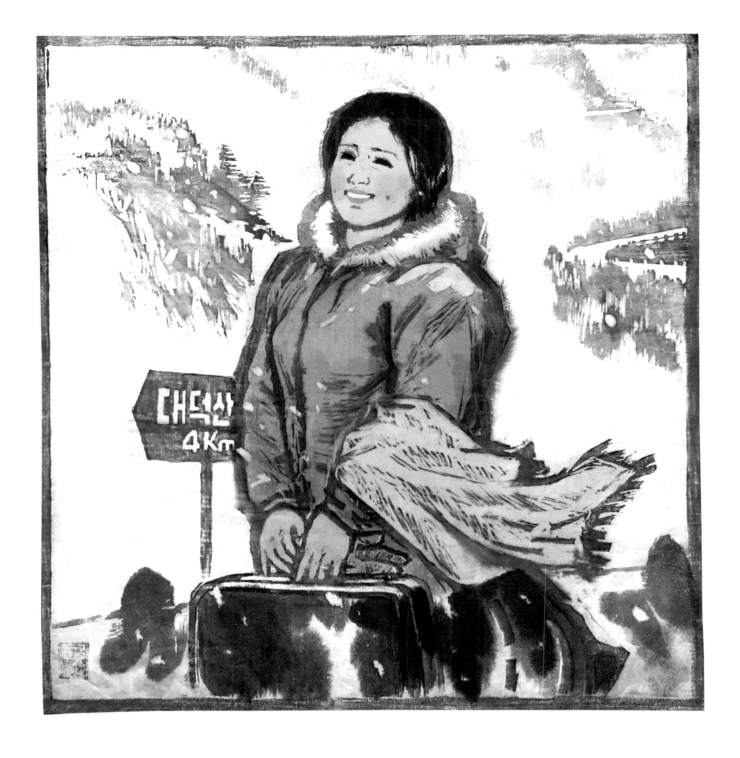

<u>위</u>: *평양처녀*, 김철호. 평양 처녀가 노동자로 지원하여 대덕산으로 간다. 대덕산은 가축으로 유명한 지역으로 김일성 주석의 방문 이후 더 알려졌다. 시골과 도시의 빈부 차이 줄이기는 문학과 영화의 주제이다. 고등학교나 대학교를 졸업한 학생들은 돌격대에 자원하여 집단 노동을 한다. 이것은 청년들이 어른이 되는 과정이자 여행하는 기회이며, 친구 또는 동료와 함께 국가의 다양한 노동 현장이나 농업 프로젝트에 참여하는 기회가 되기도 한다.

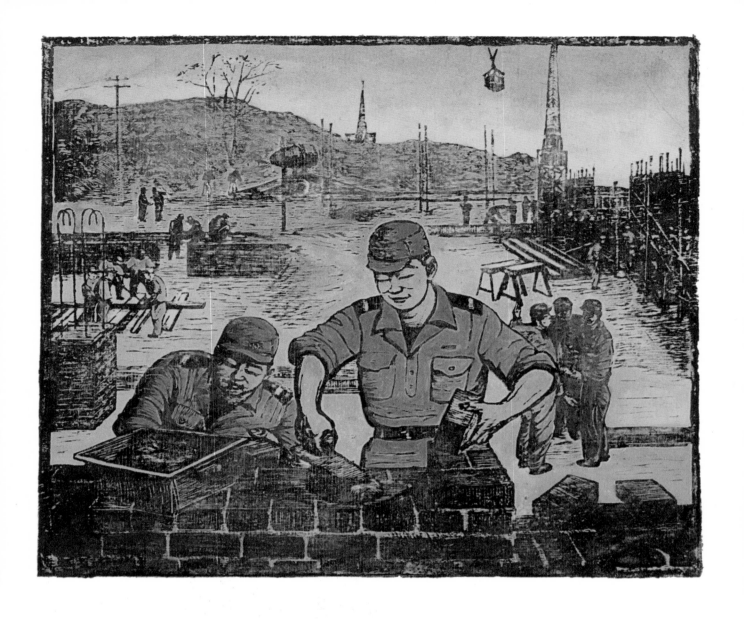

<u>위</u>: *전후복구 건설장에 인민군군인들*, 배운성, 1954년. 평양 전후 복구 건설에 투입된 군인들의 모습을 목판화에 담았다. 미군이 전쟁 당시 공중에서 발사한 폭탄과 화염으로 몇 개의 건물을 제외한 대부분은 파괴되었다. 이로써 북한 도시 설계자들은 도시를 재설계하였다. 그들은 사회주의 사상을 담은 그들만의 도시를 계획할 수 있었고, 남아있는 구조물 중 실용적이고 필요성에 따라 중요한 건축물을 설계하였다. 시청이나 학교, 체육관은 같은 장소에 재건되었다. 배경으로 모란봉 공원과 1945년 조국해방전쟁(6·25전쟁)에 공헌한 소련에 봉헌된 해방 기념탑이 보인다.

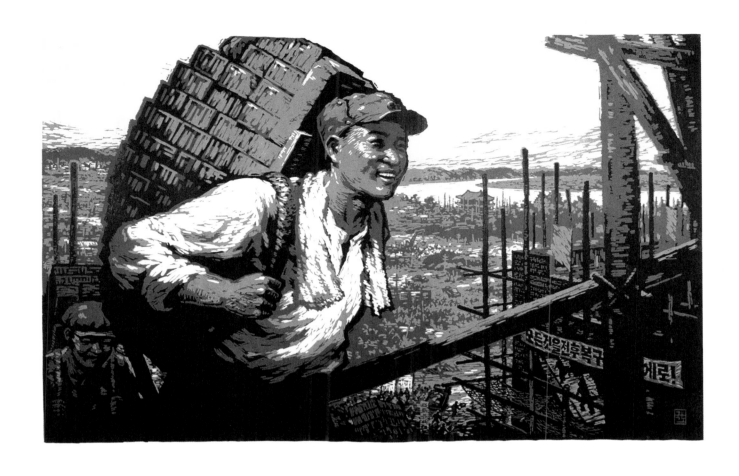

위: *빈터우에*, 김국보, 2003년. 평양 재건에 쓰이는 재료를 지게로 나르는 군인이다. 비계에는 '모든 것을 전후복구 건설에로!'라는 슬로건이 걸려 있다. 건설 현장에서 강과 예전 평양의 동쪽 문인 대 동문이 내려다보인다. 전쟁 이후 소련과 중국, 동독의 원조와 기술적 조언에 따라 재건은 이루어졌 다. 중국 지원군은 1958년까지 북한에 머물면서 재건을 도왔다.

ART SHOULD SENSITIVELY REFLECT THE SPIRIT OF THE TIMES & THE TREND OF DEVELOPING SOCIETY & BE PULSATING

예술은 시대 정신과 사회의 발전 방향을 민감하게 반영하고, 가슴을 뛰게 해야 한다.

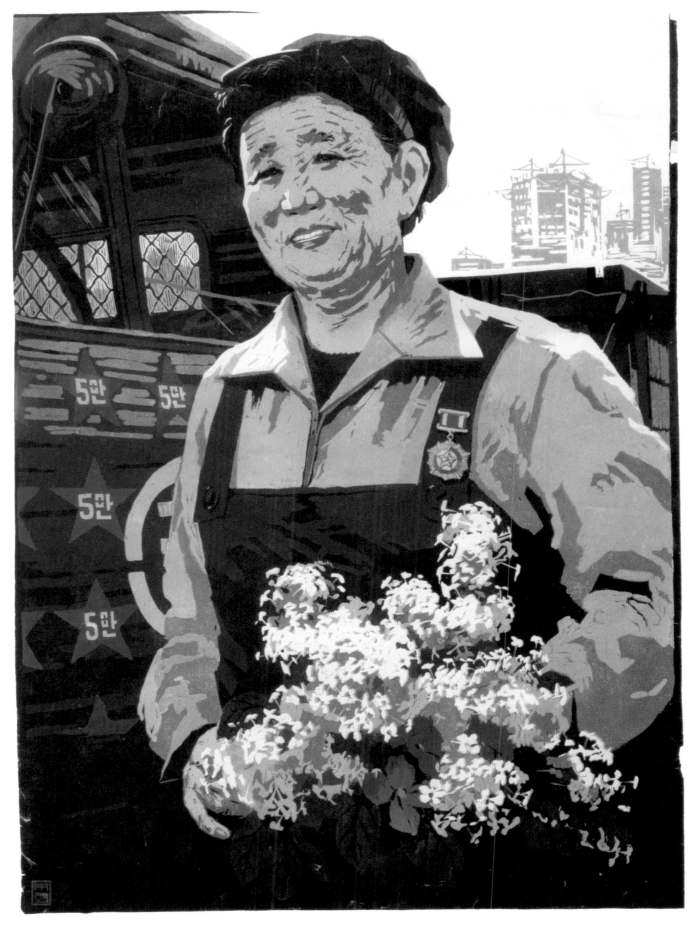

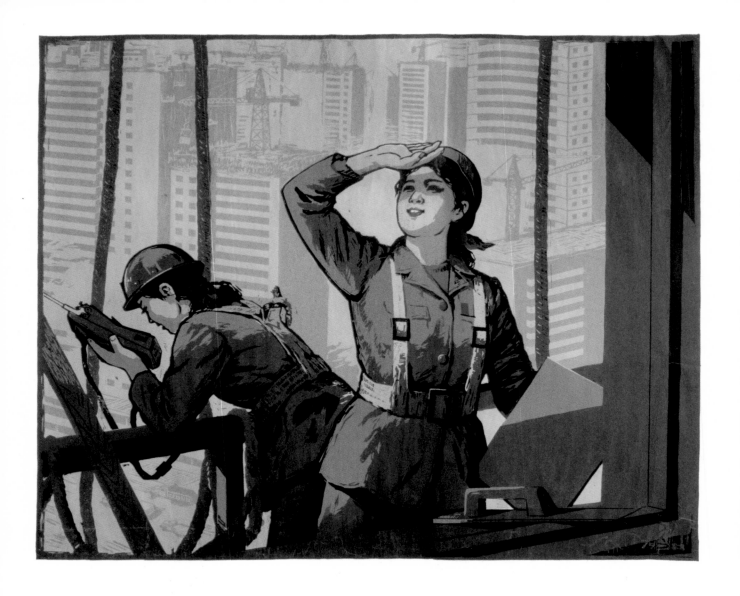

이전 페이지: *인생의 봄*, 백애순. 이 그림은 '로력영웅' 상을 받은 나이가 많은 여성 운전자의 모습이다. '인생의 봄'의 목적은 젊지 않아도 국가에 헌신할 수 있음을 보여주기 위함이다. 북한 남성은 60세, 여성은 55세에 퇴직한다. 왼쪽에 있는 붉은 별 마크는 차량이 받은 상(운전자에 대한 상이 아니라)으로, 5만 킬로미터를 무사고 운행한 차량에 수여된다. 평양이나 다른 도시의 버스나 트램에서도 자주 발견되며 훈장과 같다. 영화 「길」은 일생을 운전자로 살며 수백만 킬로미터를 안전하게 운행하여 '로력영웅' 칭호를 받은 나이 많은 여성의 실제 이야기를 담았다.

위: *무제*, 경식, 1988년. 돌격대에 자원한 젊은 여성이 건설 현장에서 페인트 칠을 준비하는 모습이다. 2012년(김일성 주석 탄생 100주년 기념해)에는 주택 건물 건설이 많았다. 평양시민들은 중심지인 중구역에 거주하기를 원한다. 대동강을 중심으로 동평양은 조용하지만 시설이 적고 지하철이 없다.

옆 페이지: *평양을 칠하다*, 최영순, 2005년. 평양역 시계가 보이는 길의 주택에 노동자들이 황토색을 칠하고 있다. 2010년까지 평양 주택은 대부분 흰색이나 회색으로 칠해져 있었다. 하지만 이후 다양한 색의 건물이 많아졌다.

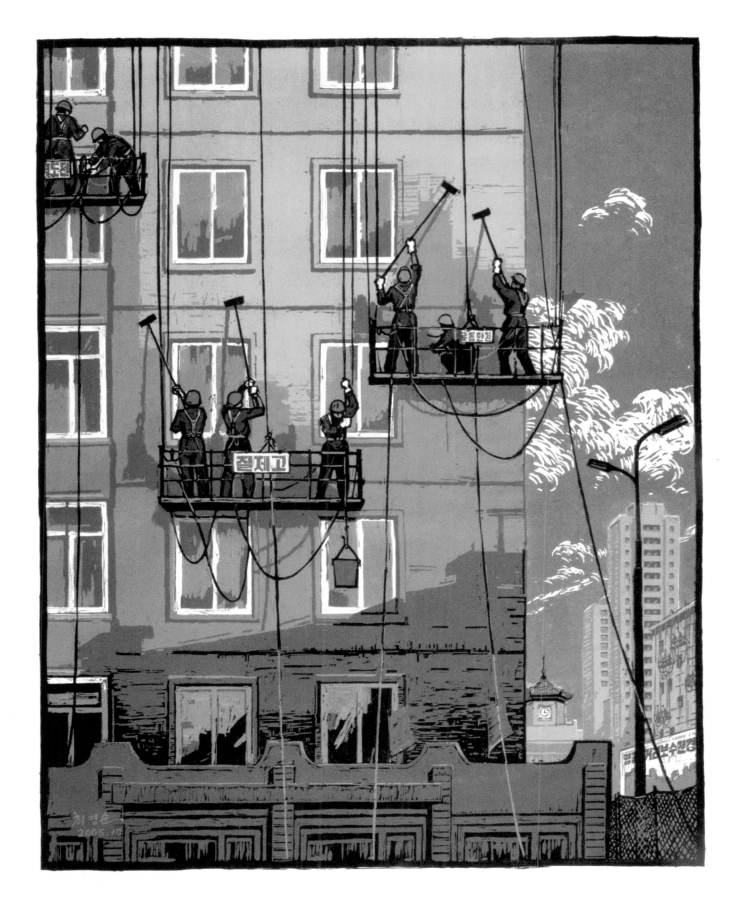

옆: 긍지, 홍춘웅. 건축가들은 주로 평양에서 양성되지만 그 중 소수는 해외 유학을 가기도 한다. 대표적인 나라는 프랑스이다. 이국적인 디자인에 풍부한 북한 디자인이 합해지며 신고전주의와 현대주의가 섞인 것부터 흐루시초프 시대의 소련 연방 스타일, 북한 전통 스타일까지 다양한 디자인이 만들어졌다. 최근 건설 경향은 레트로퓨처리즘이다.

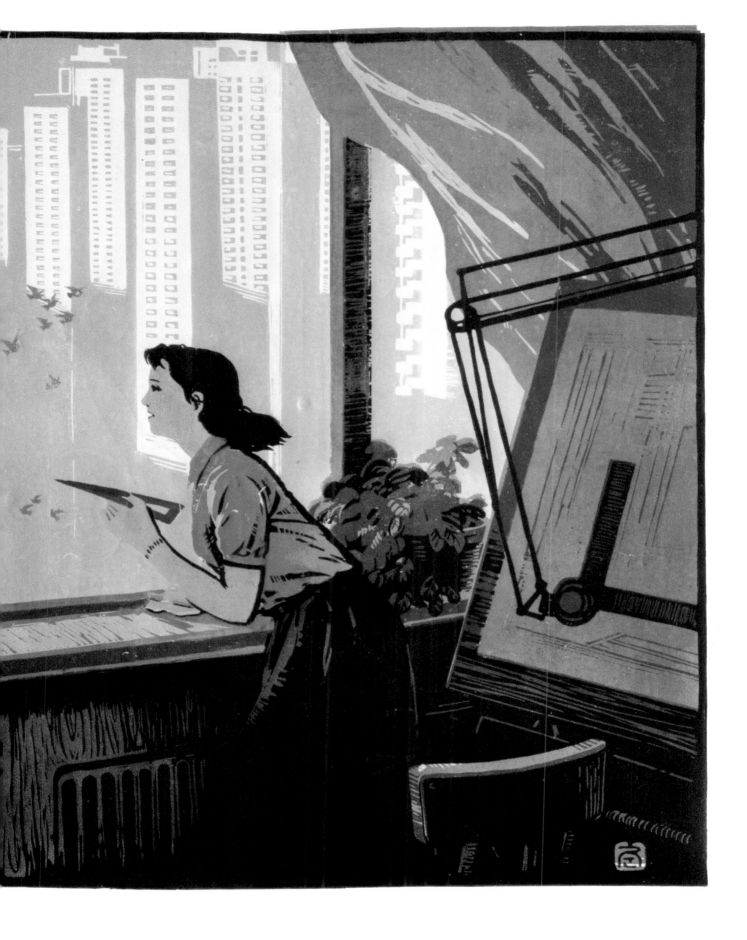

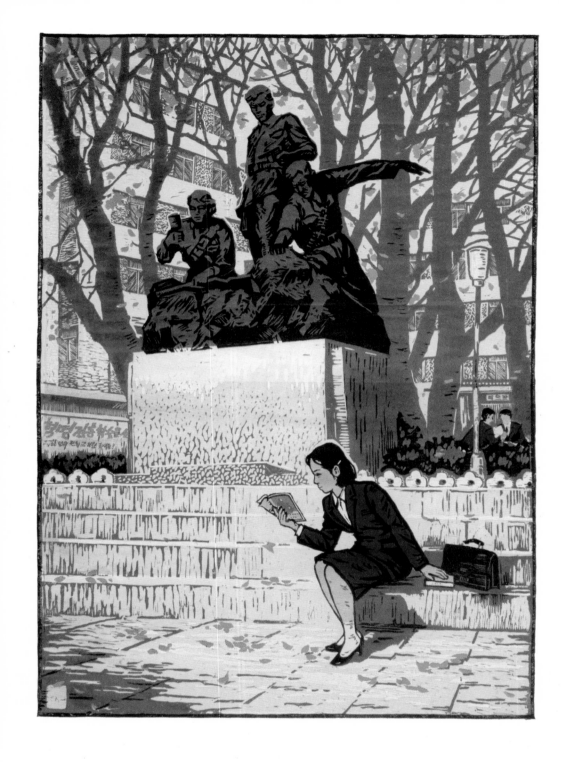

위: *무제*. 대학생이 순교한 군인 동상 아래에서 책을 보고 있다. 동상의 군인은 자신을 희생한 '자폭용사'이다. 한국전쟁은 여전히 언론과 예술, 교육에서 많이 다루는 주제이다. 이 그림은 두 가지 현실을 반영한다. 군사력이 강한 나라, 교육이 발달된 나라.

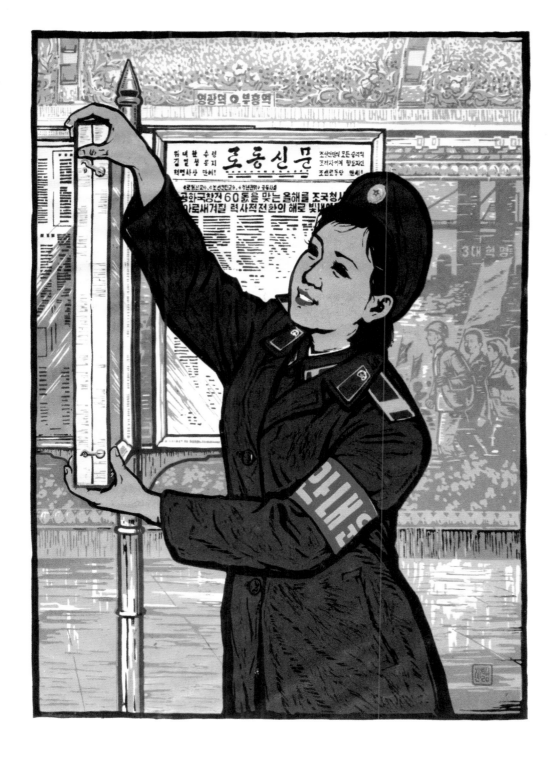

위: *오늘의 신문*, 전철남, 2006년. 평양의 지하철에서 최신 로동신문은 투명 유리 안에 전시된다. 로
동신문은 노동당 중앙 위원회가 발행하는 신문이다. 각 지하철 역에는 노동당의 주요 기관이자 북
한의 주 언론인 로동신문이 전시되고 플랫폼을 따라 내려가면 군사신문, 체육신문, 청년신문, 평양
신문 등이 있다.

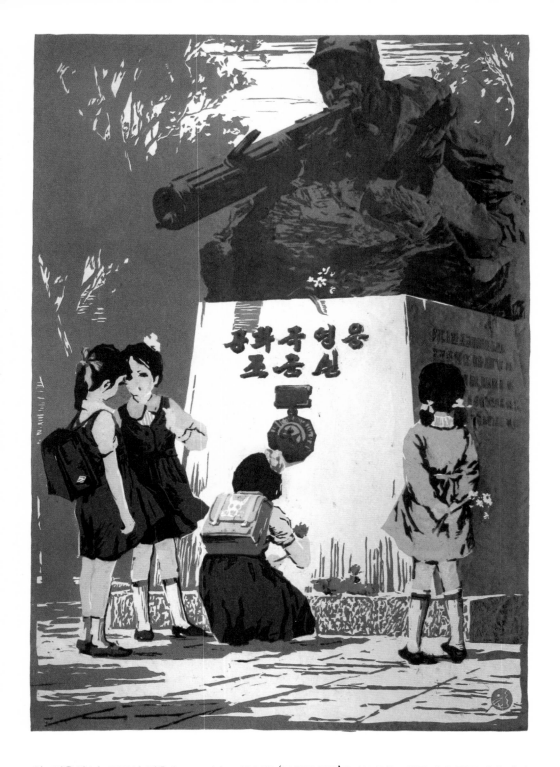

위: *영웅의 넋, 조군실*, 김은숙, 1992년. 조군실은 '공화국영웅'을 상징하는 인물이다. 한국전쟁 당시 팔다리를 모두 잃었음에도 불구하고 입으로 기관총을 발사하는 희생적인 모습을 보였다. 그는 북한의 대표적 순교 영웅이자 포기하지 않는 긍지의 표상이다. 그의 용기와 이타주의, 희생을 치하하기 위해 조군실 원산공업대학이 설립되기도 했다. 많은 청년들이 입대 전에 이 동상 앞에서 조의를 표한다.

옆 페이지: *축하 공연에 가는 길*, 김은희, 1981년. 평양의 주체사상탑은 북한에서 가장 상징적인 기념물이다. 국가 정신인 주체사상을 상징하는 높이 170미터의 이 탑은 평양시 전역에서 보인다. 횃불은 탑을 밝게 비추고 주체 불꽃은 밤에도 타오른다. 이 리노컷 그림은 1981년, 탑의 완공 직전 해에 그린 것이다. 개막식은 김일성 주석의 70번째 생일인 1982년 4월 15일에 이루어졌다.

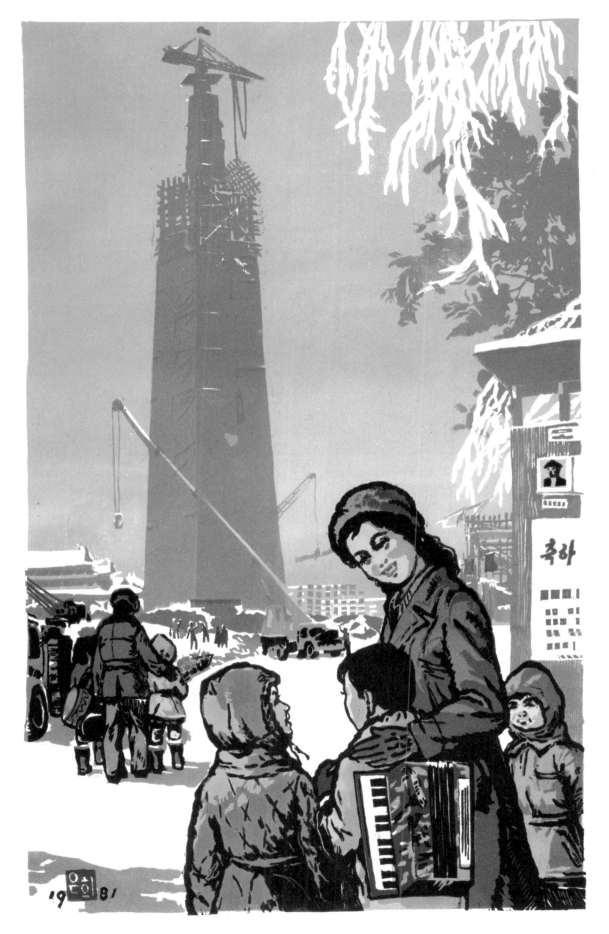

평양은 우수한 도시의 표본으로 당의 가치와 힘을 보강하고 혁명적인 활동(퍼레이드나 회의 등)을 위한 장소로 설계되었다. 2500만 명 중 300만 명이 평양에 거주하는 혜택을 누린다. 엘리트라 해도 편안하게만 사는 것은 아니다. 세상 여느 도시와 마찬가지로 시민들은 생계를 유지하기 위해 열심히 일한다. 북한 주민은 일요일을 제외한 주 6일 노동한다.

위: *통일 거리의 밤*, 박영일, 1992년. 이 그림은 밤에도 계속되는 통일 거리의 건설 현장 모습이다. 건설은 1990년부터 1992년까지 이루어졌고 거리는 주로 주거 지역과 가게, 식당으로 구성되었다. 여름엔 더위를 피하기 위해 밤에도 공사가 진행된다.

옆 페이지 위: *전군의 첫 아침*, 박영일, 1999년. 천리마 동상과 만수대 대기념비는 북한 시민의 불굴의 정신을 상징한다. 지도자의 '신년사' 연설을 듣고 건설 현장에 자원한 평양 시민들이 행군하고 있다. '강성대국건설에서 승리자가 되자', '제2의 천리마진군에로', '21세기 태양 김정일 장군 만세'와 같은 슬로건이 행군과 함께 보인다.

옆 페이지 아래: *영원히 잊지 않으리!*, 김성호. 대성산 혁명렬사릉에서 바라본 평양이다. 식민시대였던 1910년부터 1945년까지 헌신한 영웅을 기리는 거대한 청동상들이 보인다. 능에 묻힌 친족이 있으면 사람은 혁명적이며 애국적인 가족으로 대우를 받는다.

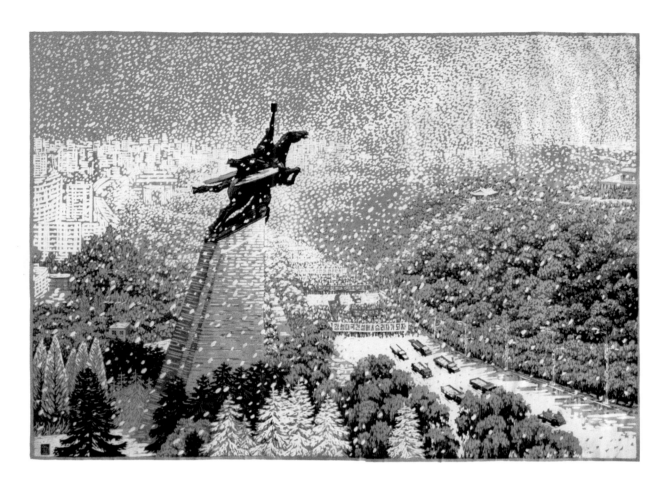

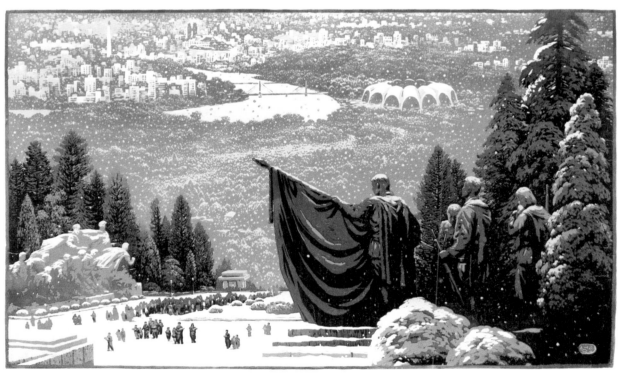

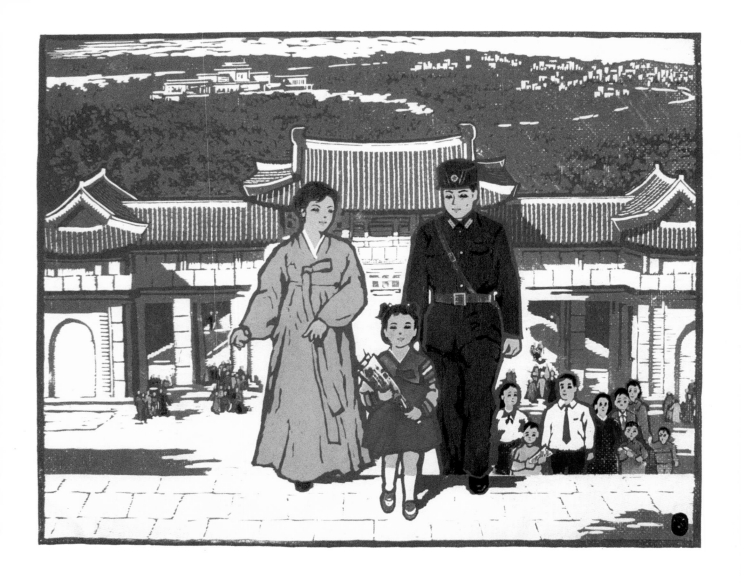

이전 페이지: *보람찬 일터*, 박창남, 1997년. 청소기를 끄는 여성이 '평양교예극장'과 100미터 너비의 광복 거리를 지나고 있다. 1989년, 세계청년학생축전(사회주의 국가에서 올림픽과 같은 개념으로 개최하는 행사)에 참가하는 사람들과 의원들의 편의를 위해 만들어진 이 거리는 현재 거주 지역으로 바뀌었다.

위: *8월의 아침*, 장성범, 1994년. 가족들은 일본 식민지 시대에 투쟁한 영웅들을 기리기 위해 매년 '조국해방의 날'인 8월 15일에 혁명렬사릉을 방문하여 경의를 표한다. 능의 가장 아래에 위치한 공화국 영웅 메달과 가장 위에 위치한 김정숙(김일성 주석의 배우자) 여사의 묘에 꽃을 놓는다. 김일성 주석이 이곳을 능으로 선택한 이유는 이곳에서 도시를 내려다보며 도시 건립을 위해 희생한 자들을 기리고자 함이라고 한다. 저 멀리 있는 금수산태양궁전(이전 금수산의사당)과 김일성 주석의 자택도 이곳에서는 명확하게 볼 수 있다. 김일성 주석의 집무실에서는 능이 잘 보인다고 한다. 북한 지도자들의 묘는 금수산에 위치했다.

위: <u>무제</u>, 춘. 이 그림은 만경대 고향집과 그 풍경을 담은 것으로, '일만 경치를 한눈에 볼 수 있는 장소'로 알려져 있다. 예전에는 마을이었고 지금은 가장 숭배 받는 장소다. 1912년 4월 15일. 이곳 순결한 소작농의 집에서 김일성 주석이 태어났다고 한다. 평양을 방문한 사람이라면 누구나 이곳에 들른다. 학생, 노동자, 군인, 퇴직한 사람 등이 끊임없이 이곳을 방문하기 때문에 매일 길게 늘어선 관광객의 줄을 볼 수 있다. 김일성 주석의 어린 시절에 대한 이야기를 들을 수 있는 특별한 장소도 여럿 있다.

위: *맏형*, 장성범, 2003년. 그림 속 군인은 1줄 3별이 새겨진 견장을 단 중대장이다. 부대원 중 한 명의 생일을 준비하는 장면으로, 생일축이라고 쓰여 있는 종이로 감싼 꽃을 들고 준비된 음식을 바라보고 있다. 벽에 걸려있는 표에는 군인들에게 매일 보급되는 음식의 양과 칼로리가 기입되어 있다. 1990년대까지 북한 정부는 식량배급제를 실시했다. 현재는 기초 식량인 쌀, 기름, 일정량의 육류만 배급한다.

옆 페이지: *풍성한 중대 살림*, 박화순. 각 부대마다 돼지, 닭, 토끼를 사육하고, 제철 채소가 아닌 오이나 토마토, 마늘 등은 온실에서 키운다. 이 리노컷의 그림은 한 겨울에도 군에 다양한 식재료를 조달하는 모습을 표현했다. 온실 기술의 발달로 재배 규모가 확장되어 시골이나 외딴 지역에 있는 군부대에도 식재료 보급이 수월해졌다.

위: *장군님이 오셨다*, 화순. 김정일 위원장은 여성 해안 포병대를 수차례 방문하였다. 그림에서 볼 수 있듯 감나무가 많은 이 부대는 '감나무 중대'라는 별칭을 가지고 있었다. 정부는 이 부대에 화장품을 하사하기도 했다. 이곳을 방문한 지도자는 감이 완전히 익을 때 다시 오겠다고 약속하였다. 북한의 지도자와 높은 계급의 공무원들은 국가 경제에 영향을 미치는 주요 장소나 군부대를 자주 방문한다. 지도 계층은 사회, 개인과 원활하게 소통하고 있음을 이런 방문으로 보여준다.

옆 페이지: *우리 중대 온실*, 로치현, 2005년. 온실은 호박이나 조롱박처럼 덩굴식물 재배에 활용되고 그늘을 만들어준다. 이 그림의 화가는 식량안전보장이 부족한 나라에서도 '모든 것은 괜찮고 강하고 건강한 군인에 의해 보호받고 있다'는 것을 보여주고자 했다.

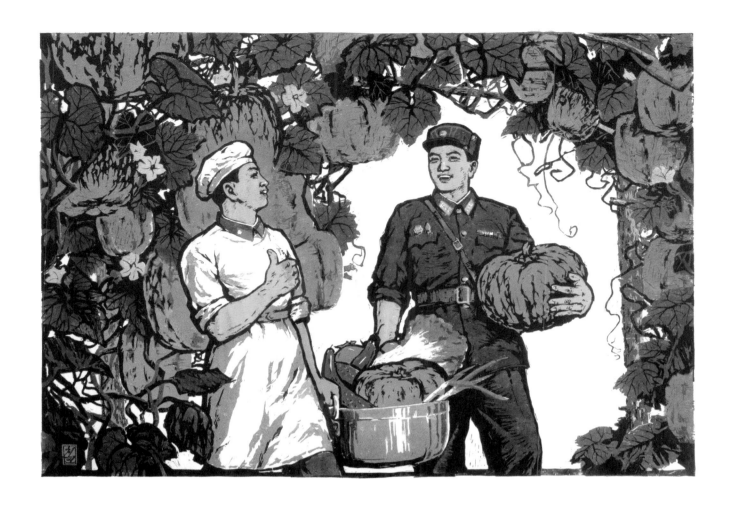

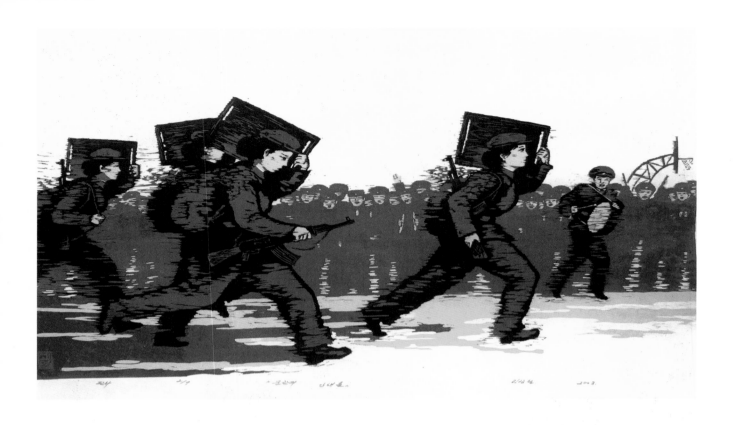

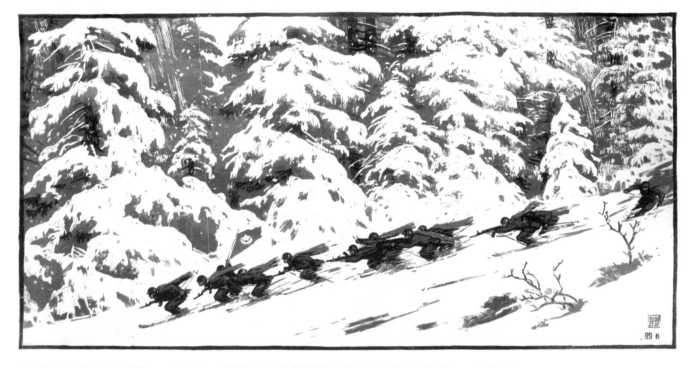

위: *군관의 안해들*, 리광철, 2003년. 장교 부인들이 군대 운동회 날 탄약 상자와 무기를 들고 이어달리기를 한다. 이들은 군복이 아닌 적위대복을 입고 있다. 적위대복 디자인은 공장마다 다르다. 아래: *북방의 초병들*, 박원일, 2011년. 북한 북쪽 산악 스키 패트롤 군인들이 최고 사령관 깃발을 들고 스키를 타는 모습이다. 2013년 김정은 위원장은 큰 규모의 스키 리조트 개설을 지시했고 10개월 후 군인들에 의해 완공되었다.

옆 페이지: *일당백 용사들*, 전춘휘. '일당백'이라는 글자가 군인 배낭에 새겨져 있다. 일당백은 한 사람이 100명을 당할 수 있다는 뜻이다. 북한의 어린이들은 컴퓨터를 하기보다 놀이터에서 군사 놀이를 즐긴다. 대부분 어린이의 꿈은 군인이 되는 것이라고 한다.

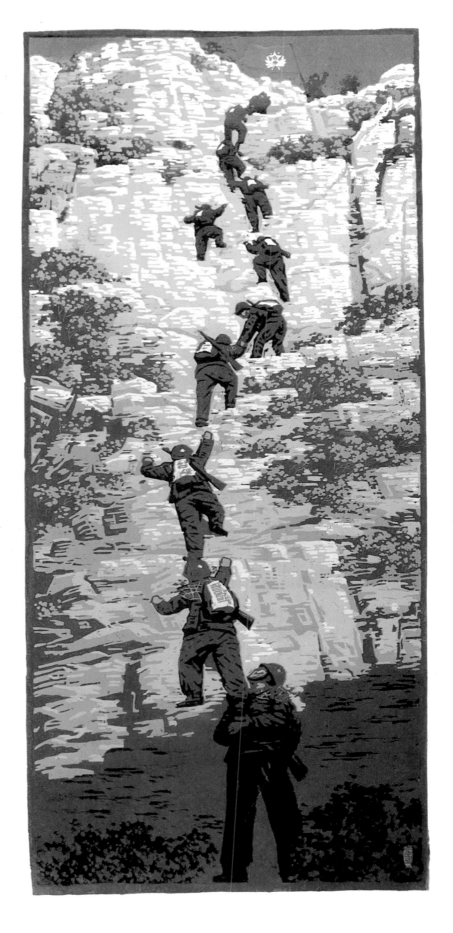

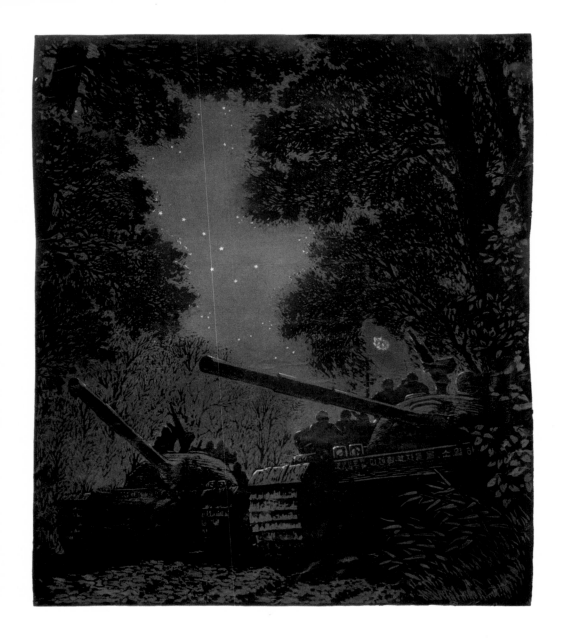

<u>위</u>: *북두칠성*, 김영호, 2005년. 한국전쟁 시에 적의 전선에 갇힌 군인들이 최고 사령관인 김일성 주석에게 가는 길을 북두칠성을 보고 찾는 모습을 묘사했다. 북한의 노래 「어디에 계십니까? 그리운 장군님」의 가사는 이 장면을 표현했다.

<u>옆 페이지 위</u>: *무제*. 조선인민군 항공 및 반항공군의 미그기를 묘사한 그림이다. 베트남 전쟁이 끝나고 25년이 지난 2000년에 북한과 베트남은 처음으로 베트남 전쟁 당시 북한 항공 군사들이 미국 항공기와 전투를 벌였음을 공식 인정했다. 미그기는 오래된 항공기지만 여전히 이용되고 있으며 지방 공항에서 (항공 군의 비행장보다 두 배 정도 큰 크기의 공항) 찾아볼 수 있다.

<u>옆 페이지 아래</u>: *다박솔 초소의 설경*, 2007년. 다박솔 초소 반항공군 포대의 포구가 하늘을 향해 있는 모습이다. 1995년 1월 1일 김정일 위원장은 이곳을 불시 방문하여 '선군정치'를 언급했다. 김정일 위원장은 그날 새벽 금수산 기념 궁전(김일성 주석의 묘가 있는 곳)을 방문한 이후 다박솔 초소를 방문했기 때문에 특히 주목받았다. 다박솔 초소의 설경은 '선군 12경' 중 하나이다.

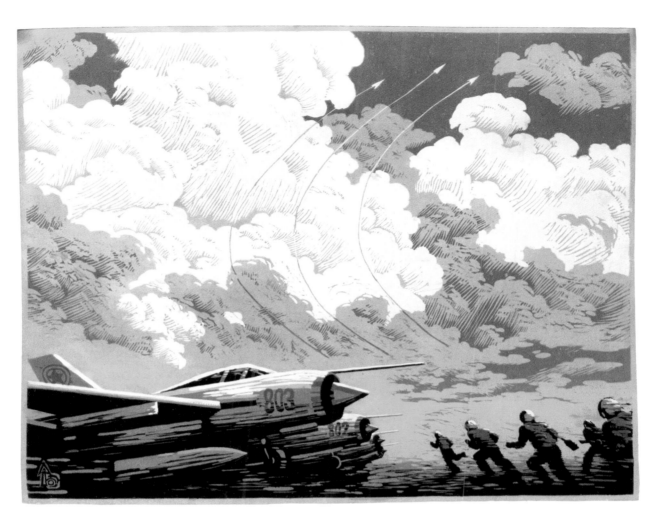

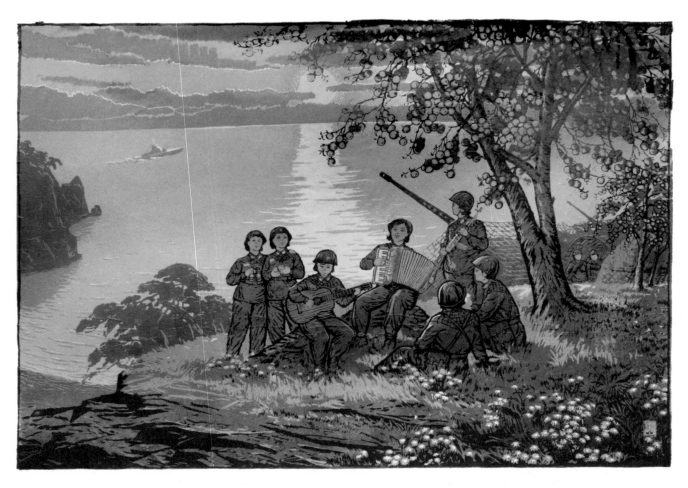

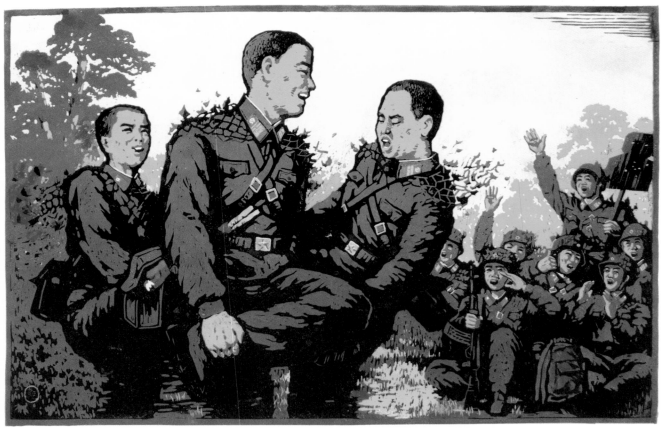

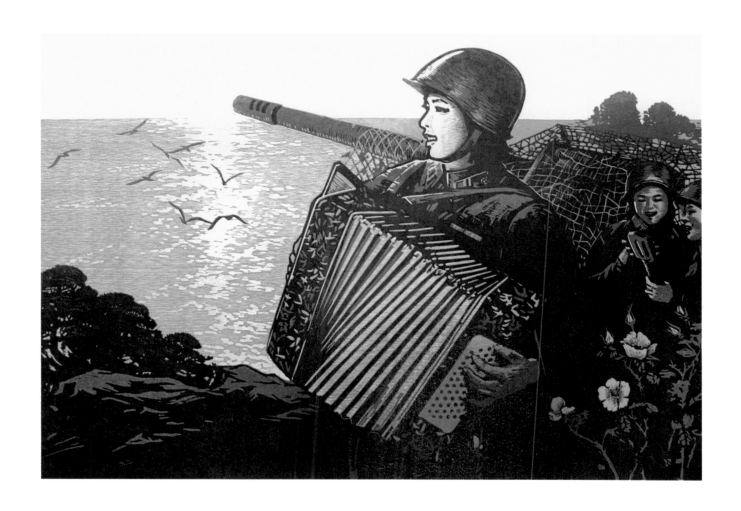

옆 페이지 위: *감나무 초소의 밤*, 최창현. 옆 페이지 아래: *훈련의 쉴참에*, 리학문, 2008년.

위: *내 마음의 해당화*, 고일철, 1998년. 이 그림들은 이상적인 모습이다. 사람들이나 군인들이 소규모로 모여서 시간을 보내는 일은 드물다. 다양한 악기를 연주하거나 노래를 부르고 춤을 추며 시간을 보내는 모습도 마찬가지다. 문화 활동은 군인이나 노동자 간의 결속과 단결을 강화하기 위함이며, 대부분 노래는 지도자를 찬양하는 것이다. 모든 구성원이 여성인 '녀성해안포병 감나무중대'는 김정일 위원장이 다시 방문해주기를 기다리고 있고(해당화는 당에 대한 영원한 믿음을 상징한다), 사격 연습을 마친 군인들은 닭싸움을 하며 시간을 보내고 있다.

다음 페이지: *무제*. 군부대는 병력 결속을 강화하여 최하위 계급부터 사령관까지 '관병일치' 정신을 강조한다. 상관은 소속 부대원을 가족처럼 대하며 모든 부대원은 상관을 친형제처럼 따른다.

AN
ARTISTIC WORK
INSENSITIVE
TO PARTY POLICY
WILL LOSE
ITS VIABILITY

당의 정책을 무시한 둔감한 예술 작품은 생존하지 못한다.

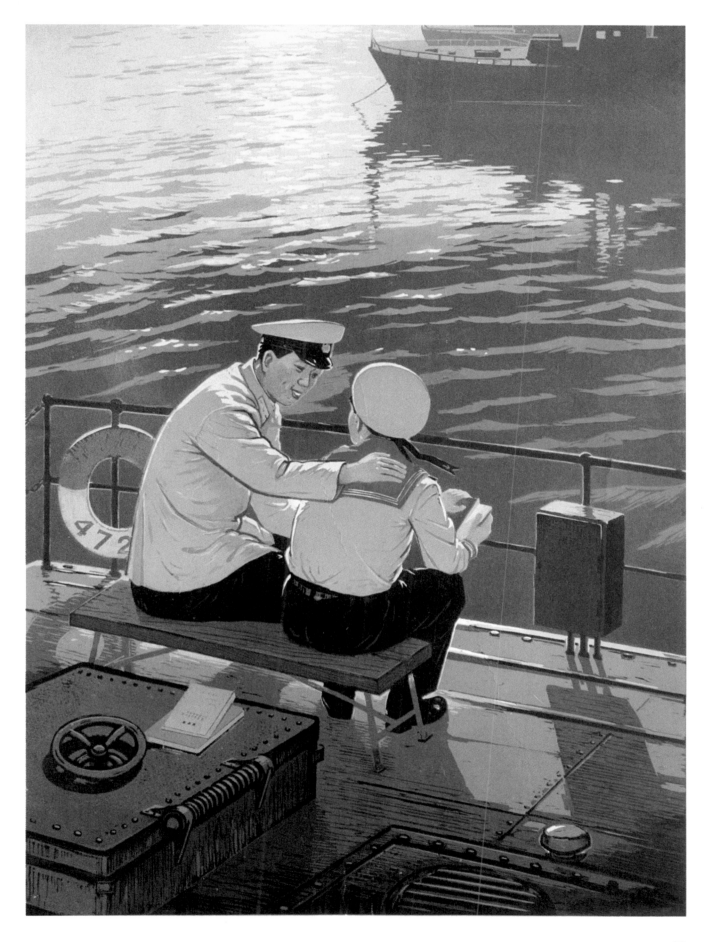

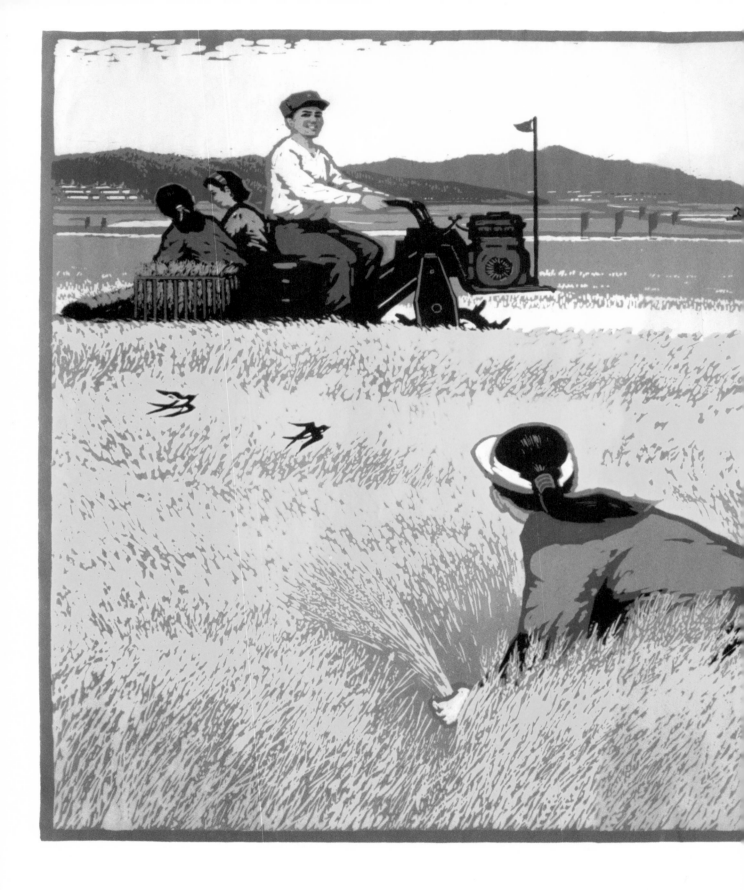

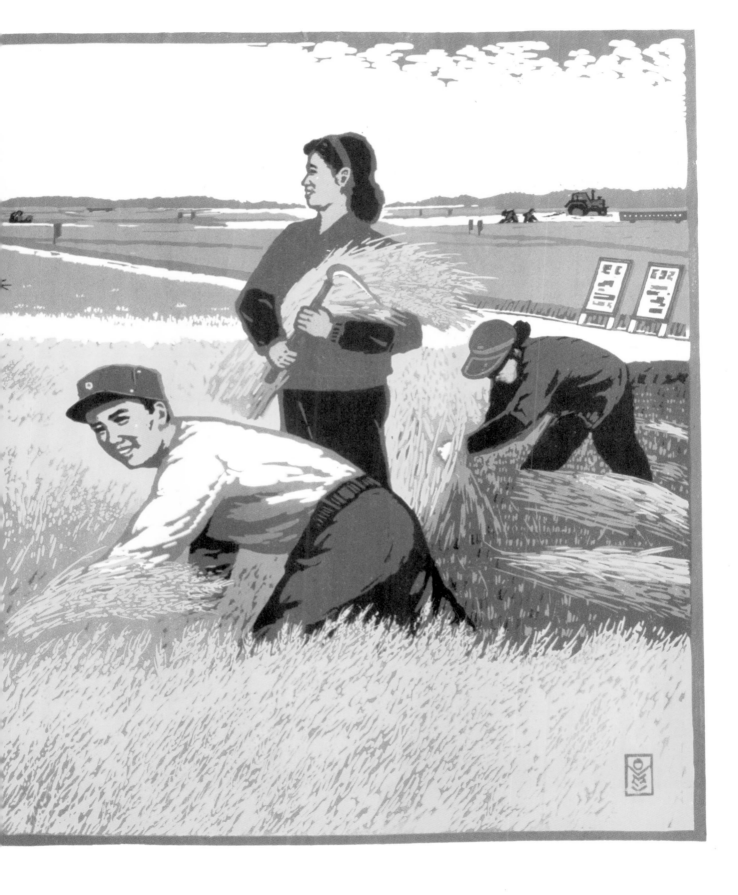

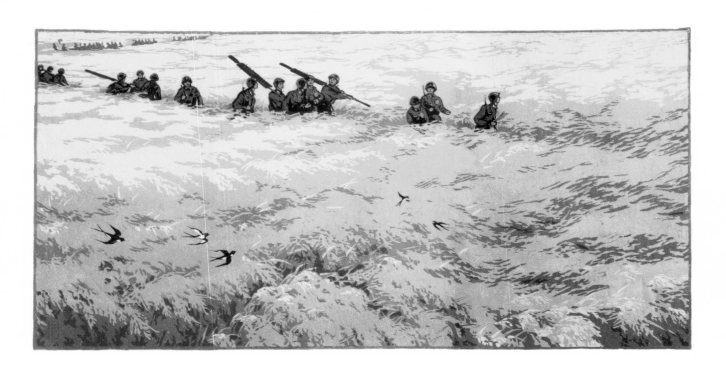

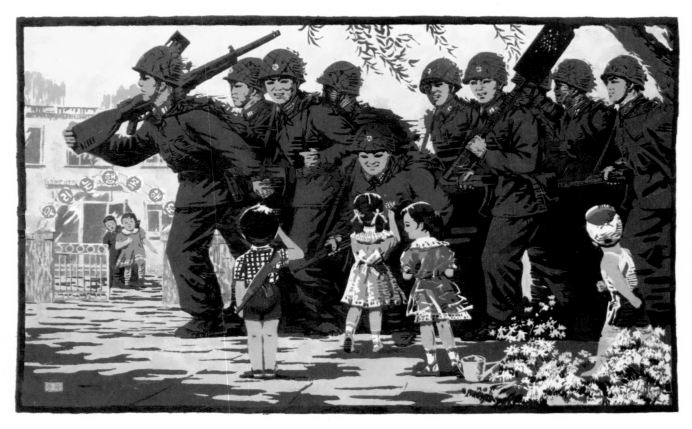

이전 페이지: *한 마음*, 정일선, 2007년. 위: *벼이삭 설레인다*, 김달현, 1989년. 아래: *병사와 미래*, 김충국. 옆 페이지: *한 마음*, 김원철, 2003년. 북한 사람들은 '군민일치'를 국력이라고 믿고 상호지원은 사회적 규범이라고 여긴다. 1990년 1월, 김정일 위원장은 '인민을 위하여 복무함!'이라는 슬로건을 내세우며 모든 군인은 인민을 위하여 복무할 것을 의무로 강조했다. 이 그림에는 그런 정신이 깃들어 있다. 군인이 농부와 겨울 동안 곡식을 함께 재배하고 사격 연습에서 돌아와 벼 재배를 돕는다. 또 염소와 함께 다리를 건너는 것도 같은 맥락으로 묘사하였다.

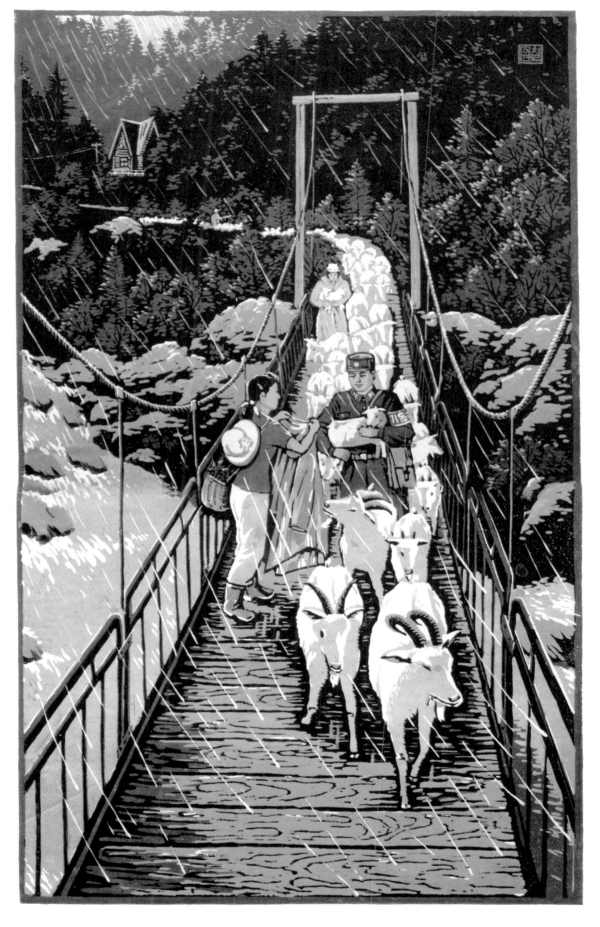

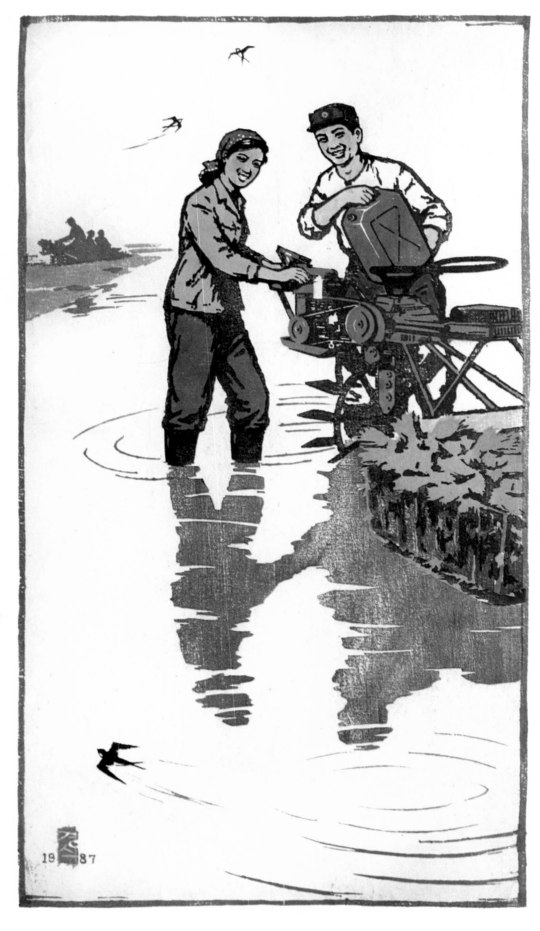

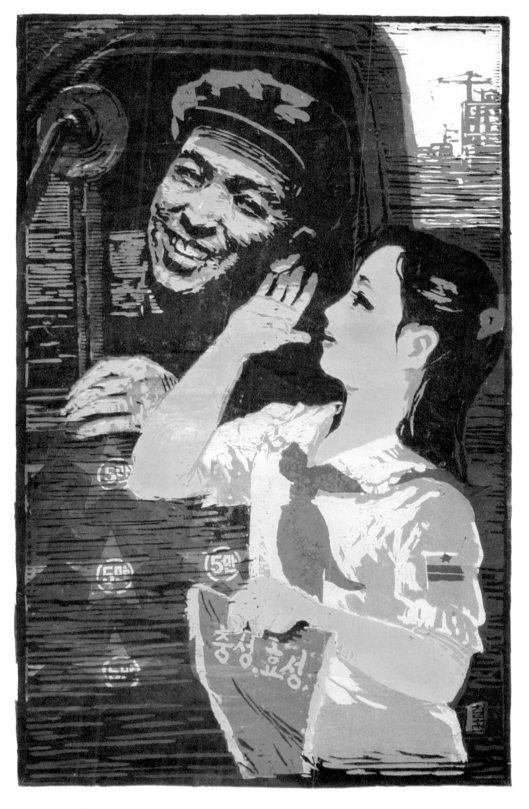

옆 페이지: *한 마음*, 한경식, 1987. 한 군인이 농부를 도와 벼 이앙기에 연료를 채우고 있다. 제비는 북한 미술 작품에서 봄과 양질의 곡식 수확을 상징하는 새로 자주 등장한다. 이것은 전통 우화 「흥부와 놀부」에서 온 것으로, 한 명은 제비를 치료해주고 그러지 않은 한 명은 다른 운명을 맞이하게 된다는 내용이다. 위: *무제*, 철훈. 학생이 5만 킬로미터 이상의 안전 운행 기록을 보유한 운전자를 응원하는 그림이다. 그의 트럭에는 수상을 뜻하는 붉은 별 그림이 있다. 초등학교 3학년이 되면 의무적으로 소년단에 가입하고, 가입과 동시에 붉은 넥타이를 받는다.

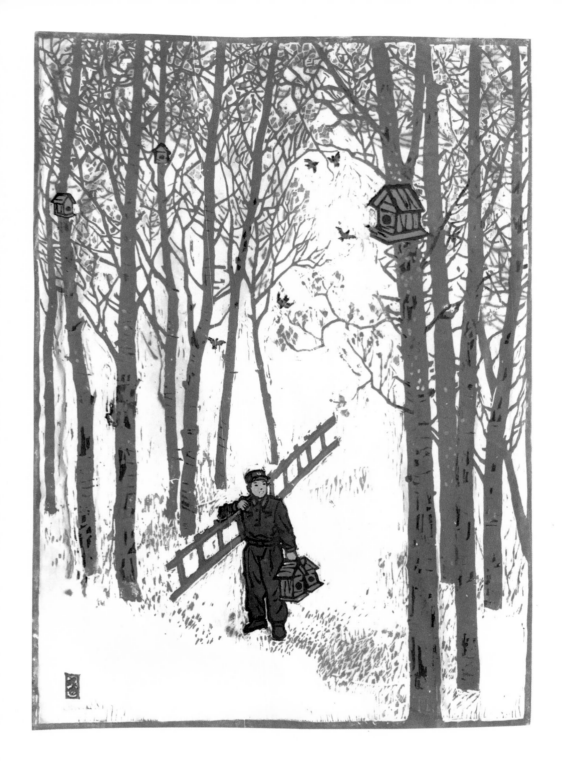

위: *새들이 날아든다*, 김철원. 지역 발전에 이바지한 군인은 북한 언론에 소개되고 선전된다. '김정일 애국주의로 튼튼히 무장하자!'는 슬로건은 북한 사람들에게 풀 한 포기, 나무 한 그루도 사랑하라고 장려하는 의미다.

옆 페이지: *봄비*, 원정. 쌀은 북한에서 가장 중요한 곡식이다. 이 그림에서 군인들은 농부들이 심은 벼 종자를 비닐로 덮고 있다. 비닐 막은 모판을 바람으로부터 보호한다. 늦봄이 되면 벼 모종을 논으로 옮겨 심어야 한다. 이 시기에는 도시에서 파견된 인력이 일손을 돕는다.

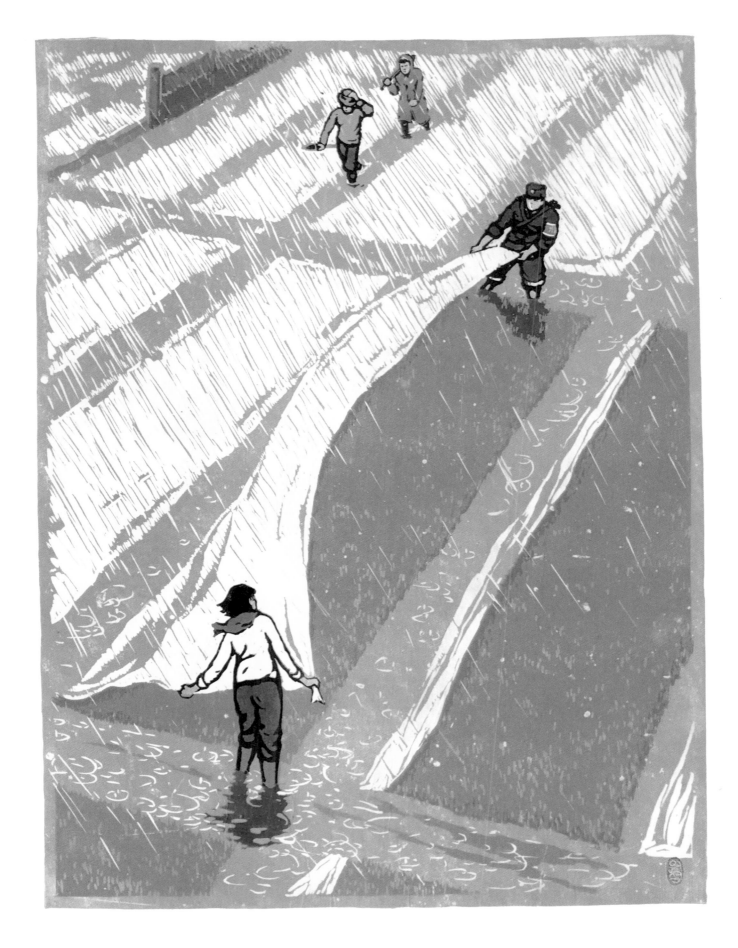

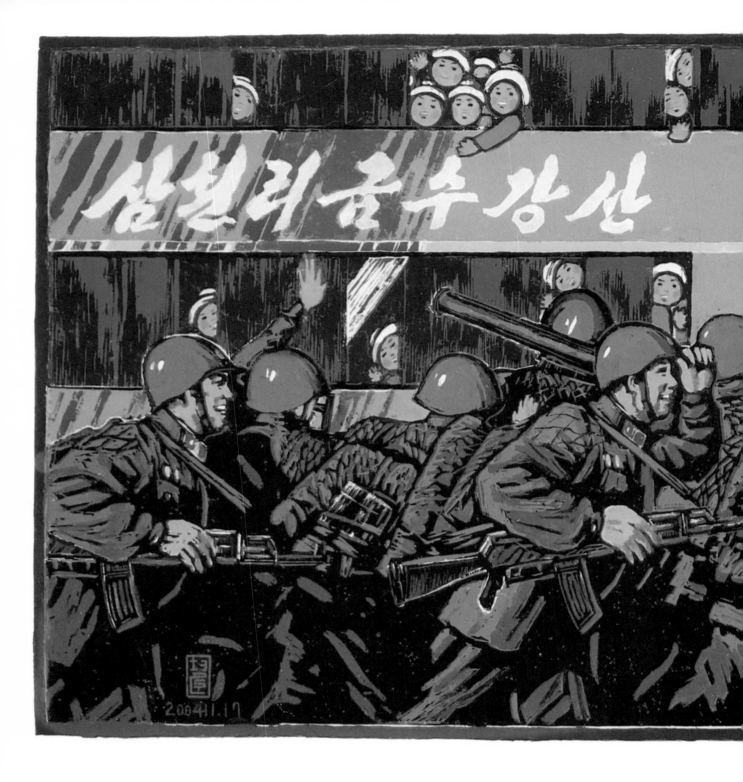

위: *무제, 철호.* '삼천리금수강산'이라는 슬로건이 버스에 새겨져 있다. 북한 사람들은 고등학교를 졸업한 18세부터 입대한다. 대부분 남자들은 입대하며, 이것은 국가에 대한 의무이자 사회인이 되는 기회이다. '선군정치'는 북한의 최우선 이념으로 1995년부터 2013년까지 지속되었다. 이후 김정은 위원장은 새로운 이념인 '병진노선'과 '자력자강'을 내세우면서 국가 경제와 군사력은 동등하게 최우선되어야 한다고 강조했다.

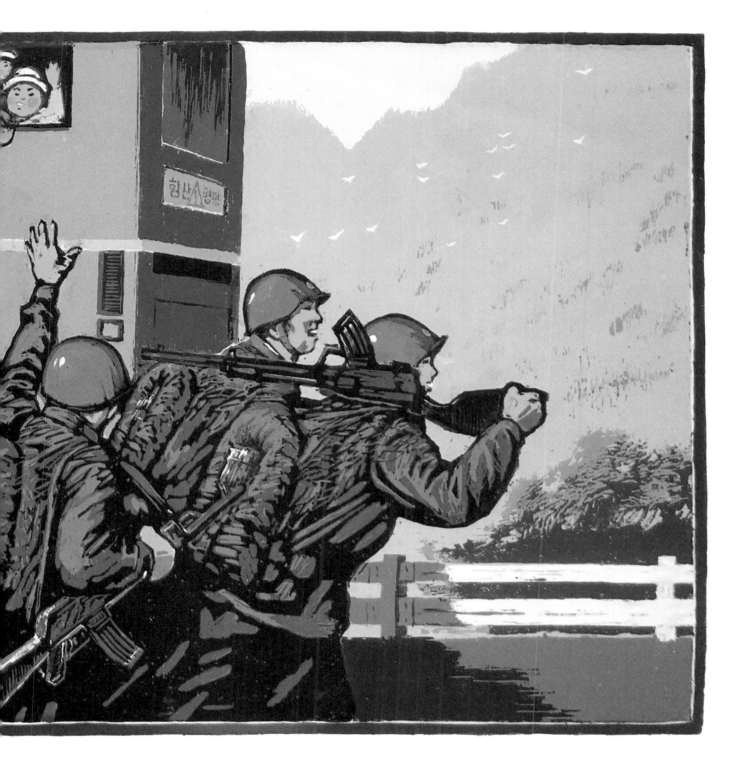

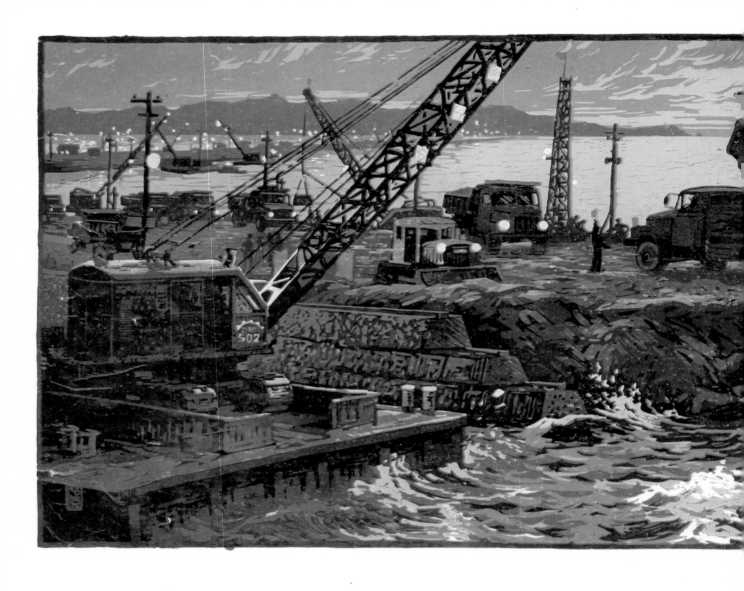

위: *무제*. 서해갑문은 남포시와 '조선서해' 지역 사이 대동강 입구에 설치된 서해안 댐으로 강의 교통을 관리하는 곳이자 '노동당 시대의 기념비적 창조물'로 여겨진다. 1981년 5월 착공하여 1986년에 완공되었다. 이 댐은 주변 농업 부지에 대동강 맑은 물을 제공하고 육지 개간에 이득이 되도록 설계되었다. 또한 평양시의 홍수 방지와 물품 운송을 더욱 원활하게 하기 위한 것이기도 하다. 1994년 지미 카터 미국 대통령이 북한 핵 문제를 논의하기 위해 북한에 왔을 때도 이곳을 방문했을 만큼 중요한 곳이다.

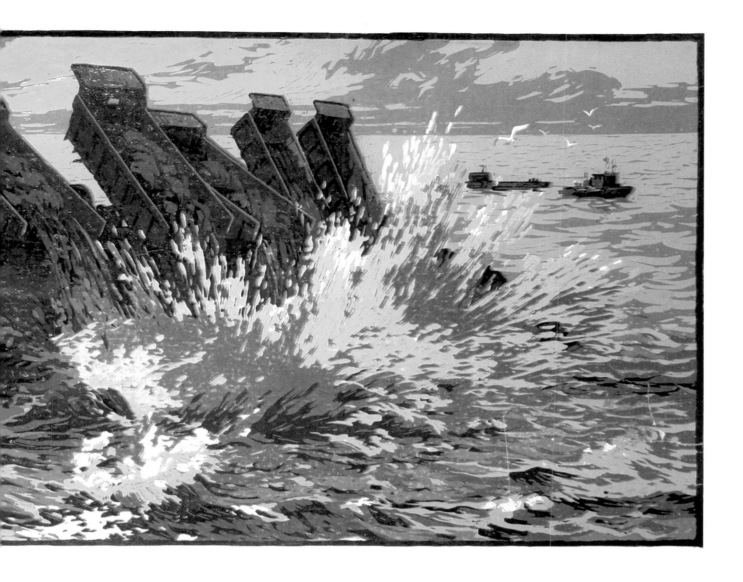

위: *과수원의 봄*, 정일선. 아래: *삼지연의 별무리*, 황서향, 2006년. 북한은 좁은 땅에 많은 인구가 밀집하여 산다. 2014년 조사에 의하면 북한에는 2500만 명의 사람이 거주하고 있다. 식량 자급자족은 북한에서 거의 불가능하다. 북한 땅의 80퍼센트는 춥고, 건조하며, 산악 지대이거나 삼림지이며, 산기슭의 작은 언덕은 가축의 방목지나 과수원으로 이용된다. 비옥한 토지는 서해안과 동해안 일부에만 있어 쌀과 감자 등의 곡물류는 그곳에서 재배된다. 인구의 25퍼센트가 농업에 종사하며, 그들은 비옥한 토지와 농지 개발을 최우선 과제로 생각한다.

<u>위</u>: 무제, 조철진, 1981년. <u>아래</u>: *미곡농장 풍경*, 련광철, 2009년. 1990년대 '고난의 행군' 시기에 외국 전문가가 북한에 새로운 농업 양식을 소개하면서 농업은 뚜렷한 성장세를 보였다. 2002년 에 이르러 자율적인 협동 농업이 발달하며 경제 상황은 새로운 국면을 맞았다. 소농업자도 이익 을 챙길 수 있게 되었고 작은 농지라면 개인도 경작할 수 있게 되었다. 생산량이 많으면 판매할 수 있고, 생산량에 따라 임금을 받았다. 하지만 북한의 식량 생산량은 여전히 충분하지 않다.

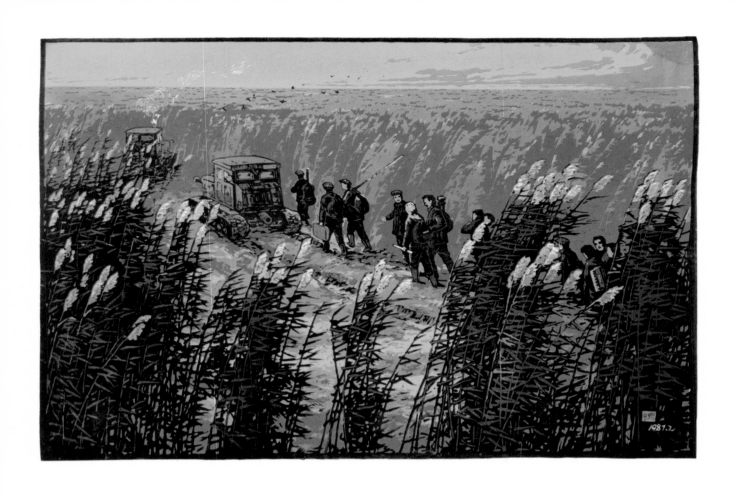

위: *간석지 개발자들*, 정영철, 1988년. 습지를 농업이 가능한 땅으로 만드는 일은 매우 어려운 일이다. 그래서 이 일에 성공하면 언론의 축전을 받고 선전 방송에 공개된다. '제3차 7개년 계획', 1987년부터 1993년까지의 목적은 30만 헥타르에 이르는 땅을 간척지로 바꾸는 것이었다. 개발에 따른 환경 문제는 뒷전이 되기도 했다. 2018년 북한도 국제적 협력을 통한 습지 보호와 활용에 동의했다. 중국과 남한의 빠른 경제 성장에 비할 수는 없으나 북한 역시 비약적으로 성장하면서 50년만에 서해안의 65퍼센트에 달하는 습지를 개발하게 되었다.

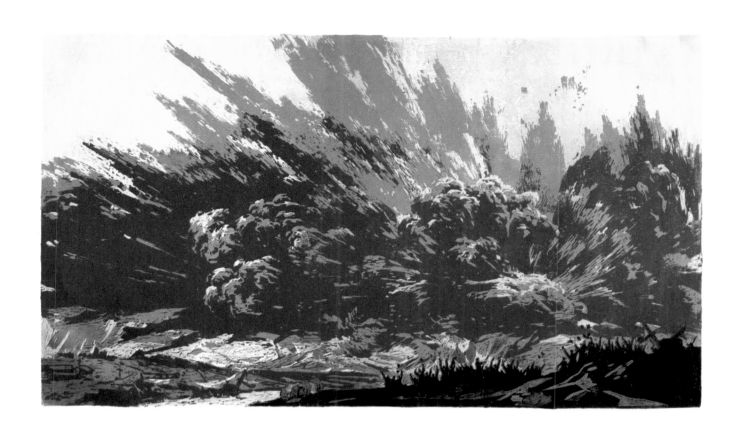

<u>위</u>: *발파*, 황인재, 김철훈, 김영태, 1998년. 북한에서 대규모 건설과 기술 현장은 지속적으로 언론에 보도되며 축하를 받는다. 최근 가장 주목받는 건설 현장은 평양의 새로운 고급 빌딩과 마식령 스키장, 갈마 지역 근처의 해변 리조트이다. 빠른 개발을 위해 군인들이 투입되고, 건설을 위해 큰 규모의 폭파가 이루어지기도 한다. 이런 폭파 장면이나 군인들의 노동 현장 역시 언론에 보도되며, 기록적인 시간 내에 완수하면 칭송 받는다.

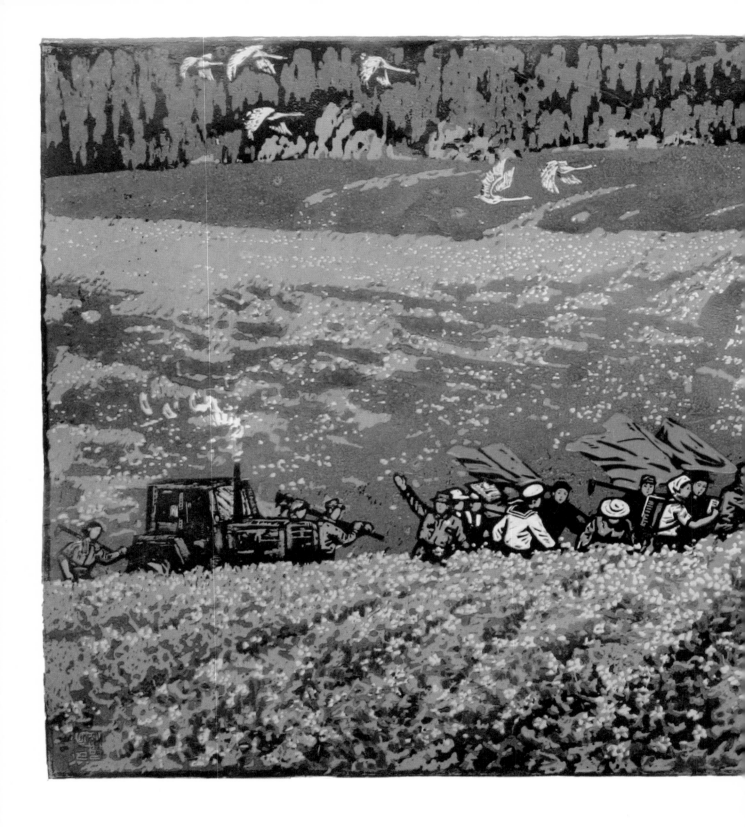

위: *감자꽃 향기*, 황인재, 1999년. 북한의 북쪽 산지인 대홍단에서 일하는 노동자들이 기근 기간인 '고난의 행군' 시기에 열악한 환경을 극복하며 산지를 감자 농업지로 바꾸고 있다. 그 결과 '대홍단 정신'은 애국심과 희생, 헌신을 의미하는 말이 되었다.

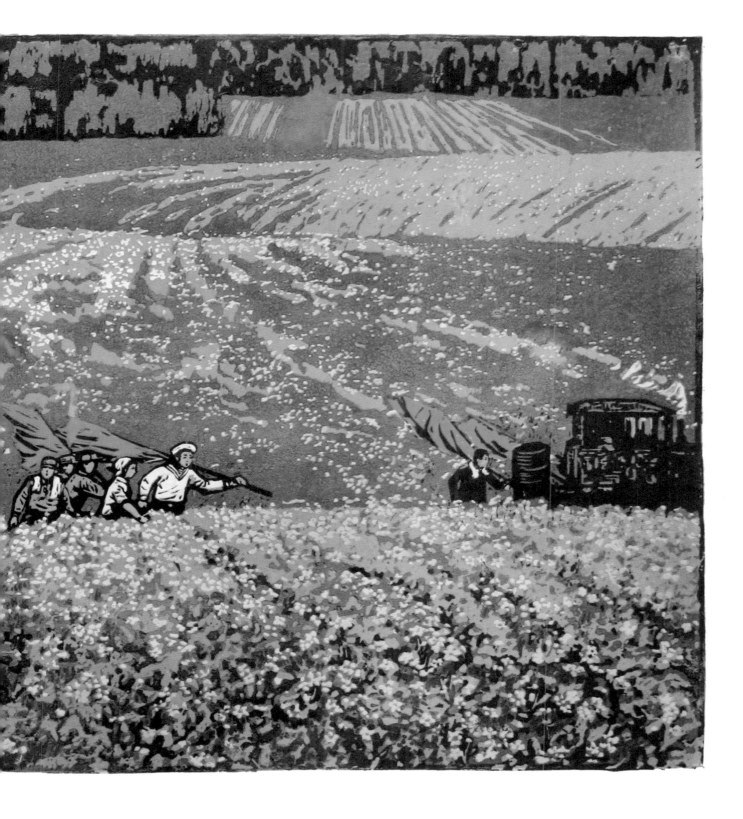

다음 페이지: *보람*, 리주혁. 악단원들이 주요 농지 관개 작업 현장에 응원을 갔다 임무를 완수하고 터널 작업장에서 돌아가는 길이다. 수레에 쓰여 있는 '결사관철'과 터널 벽 포스터 문구는 황해남도, 길이 220킬로미터에 달하는 터널을 지나 미루벌까지 물길을 성공적으로 연결하는 데 힘이 된 정신을 표현했다.

THE GENUINE VIABILITY OF ART IS IN MAKING THE WHOLE SOCIETY ASTIR WITH REVOLUTIONARY PASSION

예술의 생존은 온 사회를 혁명적 열정으로 들썩이게 한다.

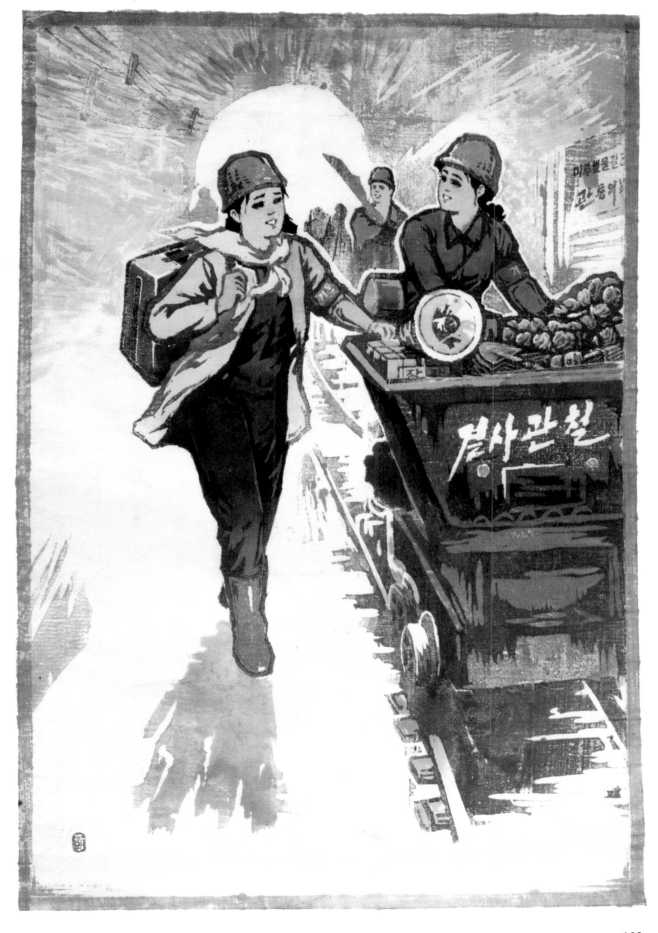

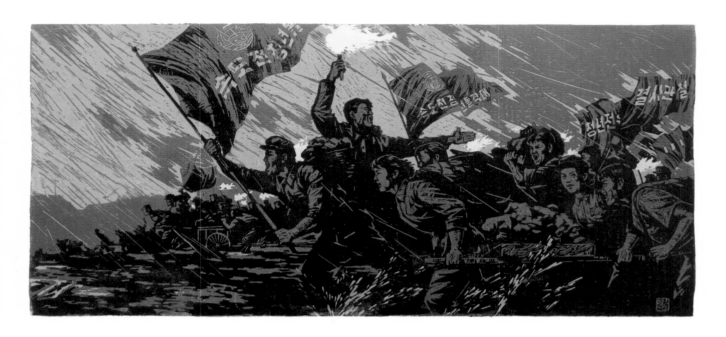

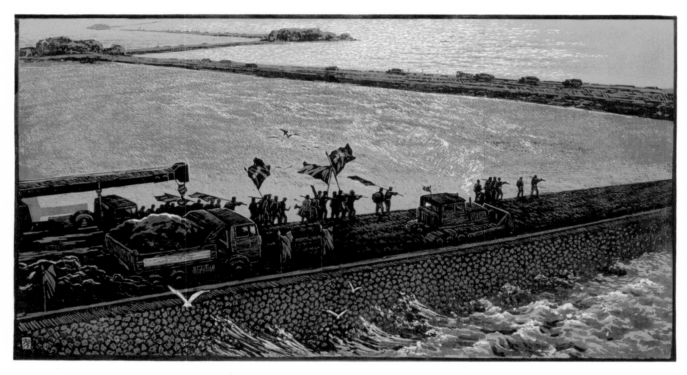

학업을 끝낸 졸업생들은 종종 '돌격대'에 자원하여 다양한 노동 현장에서 일한다. 노동을 통해 무보수 노동자(그리고 비숙련 노동자)와 청년은 사회에 대한 소속감을 배운다.

위: *무제.* 돌격대 자원자들을 묘사한 그림이다. 전투에 임하는 것처럼 보이지만 '남포청년영웅고속도로' 건설 현장에 자원한 청년들의 모습이다. 이곳은 42킬로미터 길이의 8차선 도로를 건설하기 위한 현장이며, 도로는 평양에서 항구 도시인 남포까지 이어진다. 붉은 깃발에는 '속도전 청년 돌격대', '결사관철'이라고 쓰여있다.

아래: 청년과 건설 노동자들이 서해안 개발을 위해 길을 나서고 있다.

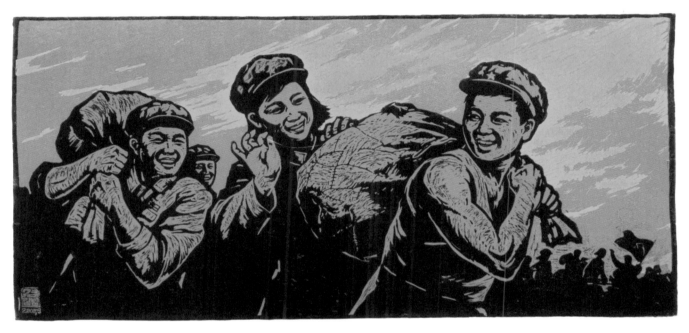

<u>위</u>: *무제*, 황인재. 남포청년영웅고속도로 공사는 1998년 후반에 시작되어 약 2년 후인 노동당 창건 55돌을 맞으며 완성되었다. 공사는 200여 개 지방군에서 올라온 '돌격대'가 주로 공사에 참여했다. 군중 위로 보이는 슬로건 '장군님은 우리 아버지'는 김정일 위원장에 대한 존경심을 표현한 것이고, 깃발에 쓰여 있는 문구 '간고분투', '총폭탄', '자력갱생', '결사관철', '결사옹위'는 정신을 표현한 것이다.

<u>아래</u>: *분초를 다투어*, 김영범, 2005년. 1945년 이전까지 여성은 아들을 낳아 계보를 잇고, 그 아들을 사회에 참여시켜, 사회적, 정치적, 경제적으로 국가에 헌신하는 것이 바람직하다고 여겼다. 하지만 1946년, 남녀평등법령이 발현되면서 절반에 달하는 여성도 역사의 한쪽 수레바퀴를 담당하기 시작했다. 이 리노컷 그림 역시 여성과 남성의 단결을 의미한다. 지도자와 당의 지시에 따라 남녀노소 할 것 없이 모두가 함께 일한다.

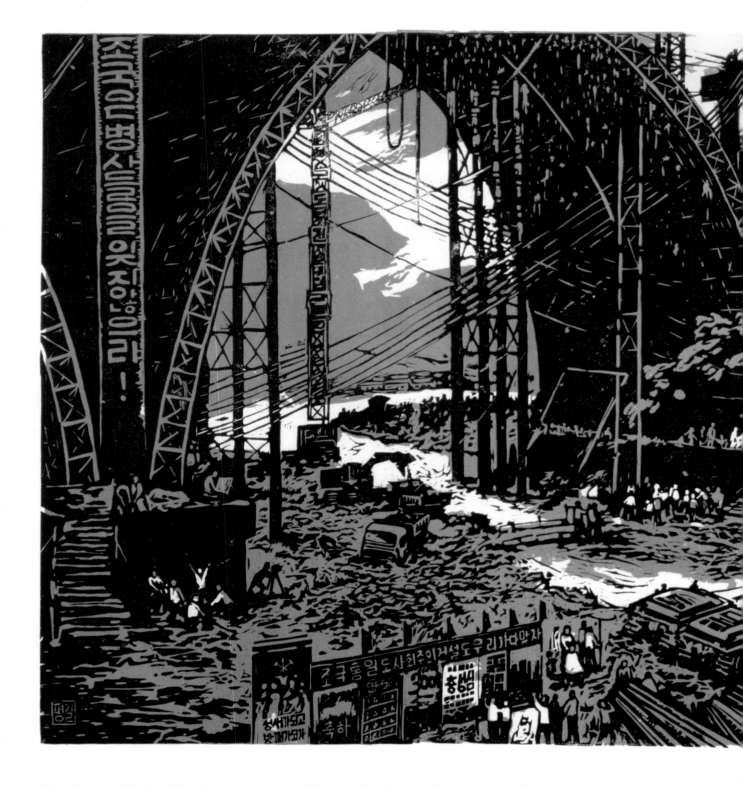

위: 조국은 병사들을 잊지 않으리, 김평길, 1989년. 애국심을 고취시키는 노래를 방송하고 선전 활동을 하는 차량, 슬로건 작업자와 현장 밴드는 모두 건설 현장에서 노동자들에게 힘을 북돋아주는 필수 요소다. '조국은 병사들을 잊지 않으리'라는 슬로건과 '조국통일도 사회주의 건설도 우리가 다 맞자', '속도전 청년돌격대', '결사관철', '성새가 되고 방패가 되자'라는 문구들이 보인다. 이 그림은 공산권 붕괴 시기인 1989년에 그려졌다. 정부는 새로운 이데올로기 슬로건을 만들어 국민들이 혁명정신으로 승리하도록 했다. '수령결사옹위', '자력갱생', '간고분투', '혁명적 낙관주의' 등도 이때 등장했다.

106

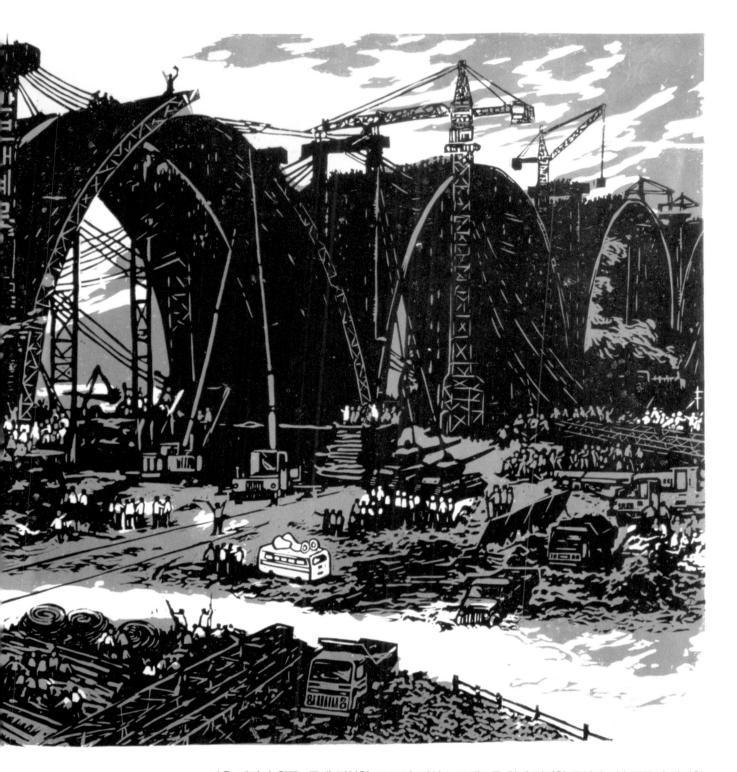

다음 페이지 왼쪽: *무제*, 정영철, 1988년. 건설 프로젝트를 위해 집결한 군인과 기술공들이 사리원 칼리비료련합기업소의 건설 방법을 의논 중이다. 계획하는 공장은 이름 그대로 칼리 비료를 생산하는 곳이다. 평양과 개성 사이에 위치한 이 공장은 1986년 착공되었다. 제3차 7개년 계획 일부로 1990년 완공할 계획이었으나 러시아의 지원 철수로 중단되었다.

다음 페이지 오른쪽: *태천발전소*, 김웅. 1980년대에 건설된 발전소로 북한 최대 규모 수력 발전소이다. 그러나 발전소 기계가 노후되어, 전력은 지방으로만 공급되었다. 수력 발전소는 지방의 일부 지역에 전력을 공급했지만, 북한의 전력 70퍼센트는 석탄으로 충당되었다. 심지어 평양의 전력과 난방도 화력 발전에 의존한다.

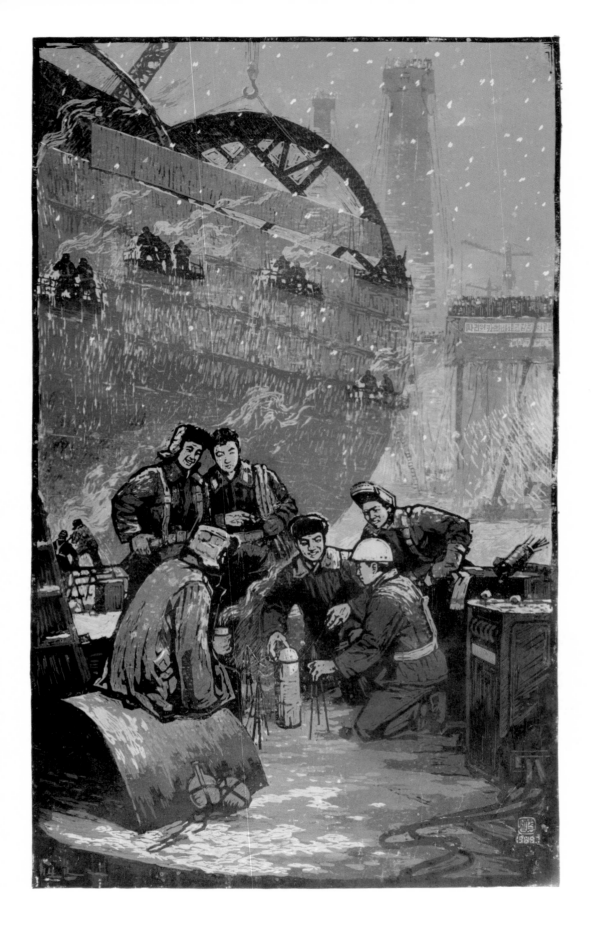

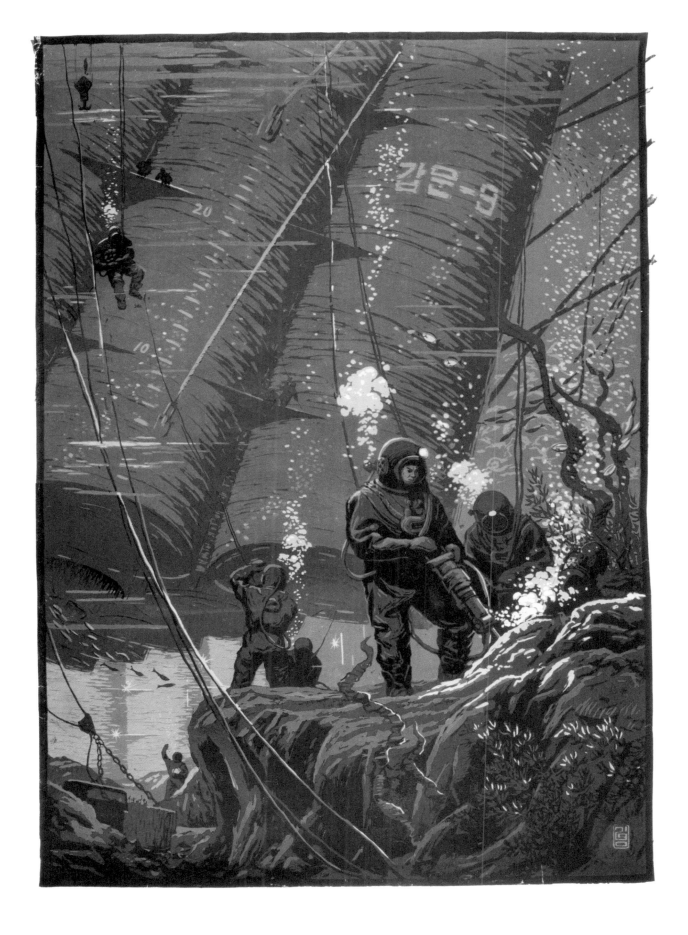

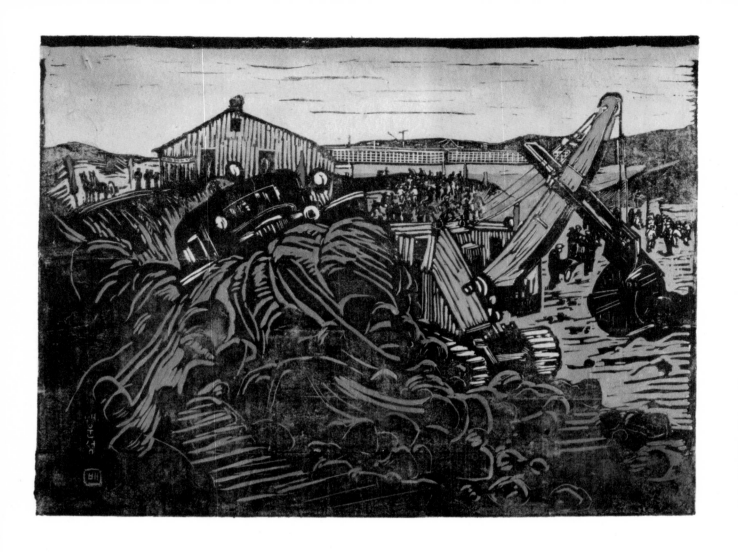

<u>위</u>: *대타령거리건설*, 배운성, 1961년. 이 목판화는 대타령 거리 건설 현장을 묘사한 것으로, 현대 미술에서 보기 어려운 스타일이다. 대타령 거리는 옛 이름으로, 이 지역 이름인 대타령동에서 따왔다. 이곳은 평양 변두리에 위치했으나 평양이 확장되면서 보통강 구역으로 편입되었다. 20세기에 들어서면서 평양 주변 여러 지역의 이름이 바뀌었다. 일본 식민지 지배하에 강압적으로 일본어 표기를 해야만 했던 곳은 1945년 해방되면서 이름을 바꾸었다. 평양의 중심 거리는 야마토 거리였으나 1945년 이후 스탈린 거리로, 1970년 이후엔 승리 거리로 이름을 바꾸었다.

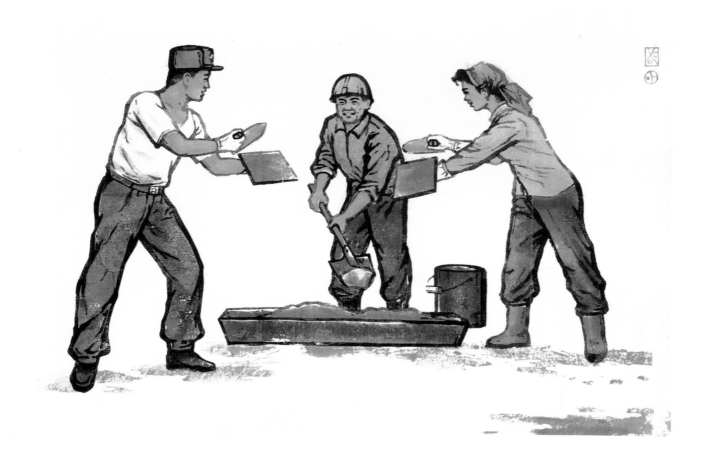

위: *한 마음*, 동하도, 2004년. 사회주의적 협조는 북한의 그림과 영화, 문학에서 자주 등장한다. 「김동무는 하늘을 난다」 라는 영화를 제작할 당시에도 평등과 상호 협력, 결속 정신을 반영한 장면이 포함되었다. 이 영화는 북한 최초로 '여성 파워'를 보여주는 이야기로, 남성의 관여에도 불구하고 자신만의 꿈을 찾아가는 여성의 삶을 그렸다. 남한에서 상영한 최초의 북한 영화이자(부산국제영화제에서 상영) 정부의 도덕적, 사회적, 정치적 지시를 받지 않은 최초의 독립 영화이다.

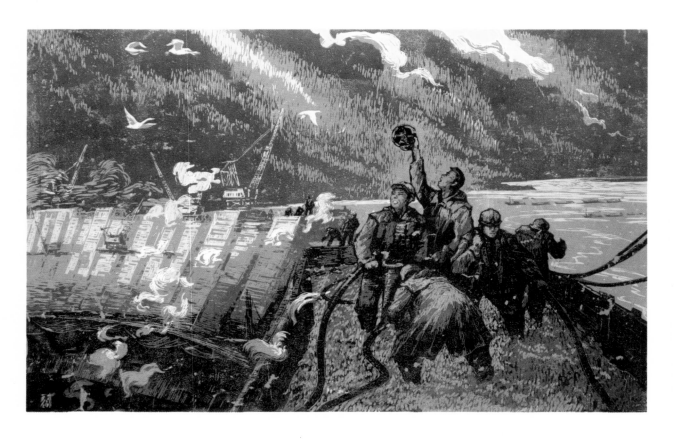

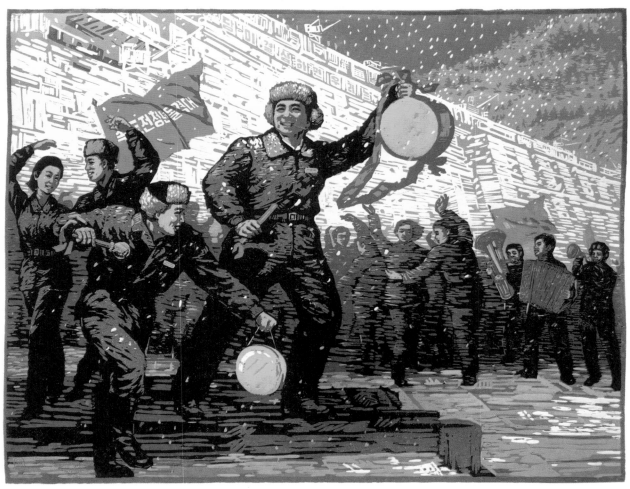

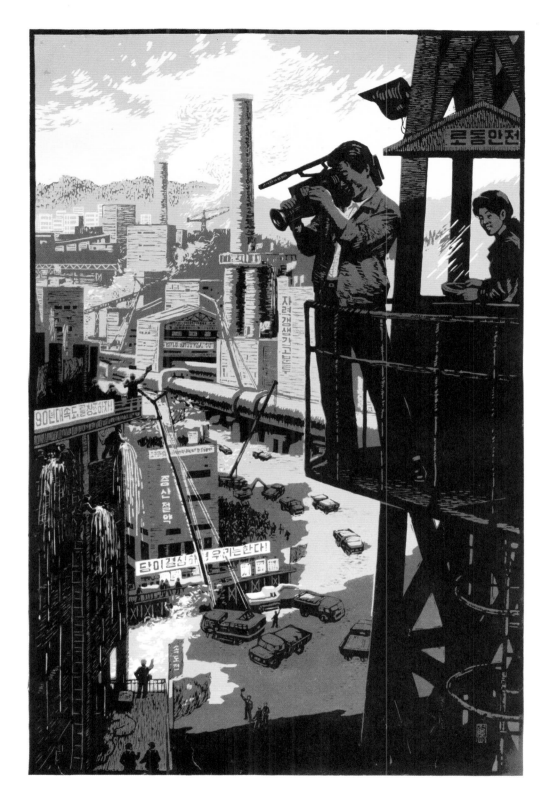

옆 페이지 위: *무제*. 옆 페이지 아래: *청춘이 랑만*, 권강철. 예술가들은 종종 주요 건설 프로젝트에 필요한 노력과 완공을 묘사하도록 지시받는다. 이 그림에서는 청년 돌격대가 작은 북을 치며 희천 발전소 완공을 축하하고 있다. 깃발에는 '속도전 청년돌격대', 댐에는 '당이 결심하면 우리는 한다'라는 문구가 쓰여 있다.
위: *무제*, 정호. 기자가 순천세멘트공장에서 일하는 노동자를 찍고 있다. 노동자의 영웅적인 모습은 북한 뉴스에 자주 등장한다. 주로 공장에서 어떤 일을 하는지, 이 건설 현장에 지도자가 어떤 지시를 했는지, 그리고 지도자의 방문으로 노동자들은 어떤 혜택을 받는지에 대한 설명이 뉴스로 보도된다.

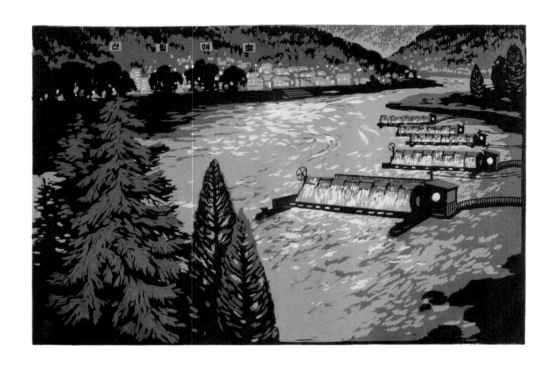

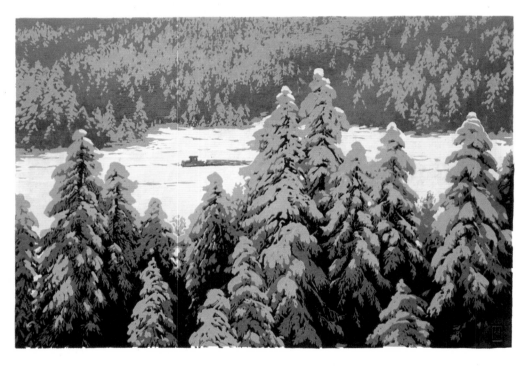

위: *북천강의 밤*, 리광철. 북한에서 만든 자강도 북천강의 수력 발전소들은 지방 지역을 위한 것이다. 그림에 보이는 슬로건은 '산림애호(나무를 보호하자)'이다. 또 다른 슬로건 '가는 길 힘들어도 웃으며 가자'는 고난의 행군 시기에 만들어진 자강도의 슬로건이다. 전력 문제를 해결하기 위해 이곳에 중소형발전소를 세웠다.

아래: *삼수의 겨울*, 한성호, 1999년. 거친 지형과 가혹한 겨울 날씨는 전통 우화의 배경이 된다. 북한의 '이전투구', '맹호출림', 남한의 '청풍명월', '송죽대절' 등은 지형과 기후에서 비롯된 단어이다.

옆 페이지 위: *북방의 기적 소리*, 한승원, 1978년. 옆 페이지 아래: *두만강의 떼목*, 원철령. 북한의 운송 수단은 제한적이어서 주요 강은 목재와 물건을 실어 나르는 길이 되기도 한다. 나무로 만든 뗏목이 북한에서 두 번째로 긴 두만강을 따라 떠내려가고 있다. 물이 얼지 않는 한, 운행은 계속된다.

위: *불빛*, 고영일, 1997년. 이 그림에 묘사된 장자강은 장자 지역 압록강의 첫 번째 지류이다. 길이 238킬로미터의 이 강은 작은 규모의 전력 발전기를 만들기에 적합하고, 공공설비를 사용하지 못하는 지역에 전기 공급을 가능하게 한다. 지방에서는 장비와 자원 물자를 얻기가 힘들다. 2004년 상영된 다큐멘터리 「어떤 나라」에서는 '국가가 주지 못하면 우리는 자력갱생으로 풀어나가야 한다'는 말이 나오기도 한다.

위: *삼수의 봄*, 동하도, 2005년. 중국과의 국경에 있는 량강도에 위치한 지역 삼수는 말 그대로 압록강으로 흘러 들어가는 세 지류의 근원이다. 내륙의 이 고지대 지역은 한반도에서 겨울이 가장 길어 전통적으로 살기 힘든 곳 중 하나로 여겨진다. 남한과 북한 모두에 잘 알려진 시인 김소월(1902~1934년)의 시 '삼수갑산'에서는 일제의 탄압으로 고향으로 돌아갈 수 없는 주인공의 절박한 처지가 묘사되었다. 삼수의 봄은 긴 겨울의 끝을 의미한다.

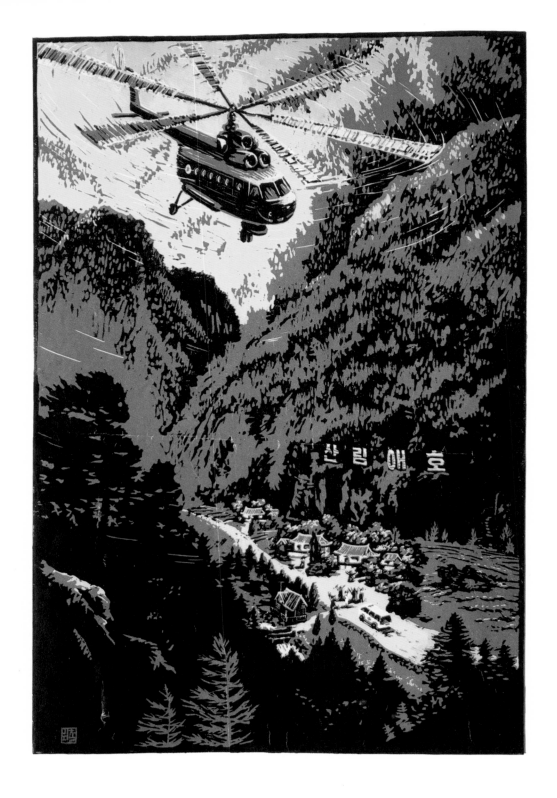

위: *사랑의 직승기*, 김원철, 1998년. 그림의 제목은 정부가 모든 것을 돌보고 있다는 것을 의미한다. 정부가 외딴 산악 지대의 환자를 돕기 위해 병력을 동원하는 현장을 그렸다. 구급차보다 헬리콥터가 더 빠르게 환자를 이동시킨다는 것을 보여준다. 1980년대 헬리콥터에 임신부를 병원으로 이송하는 이야기는 인기 뉴스였다. 숲에는 '산림애호'라고 쓰여 있다.

옆 페이지: *전기기관차 건설*, 권형만, 1987년. 한국전쟁 시 대부분의 철도망은 파괴되었다. 국가 철도망의 전기화는 1960년대 초반부터 본격적으로 시작되었고, 국산 전기 기관차인 '붉은 기'는 1961년에 만들어졌다. 2018년 11월, 10여 년 만에 남과 북을 가로지르는 시험 운행이 있었다. 중국과 러시아를 관통하는 기차로 남한과 연결되어 여행과 무역이 가능할 것이라는 잠재력을 갖고 있다.

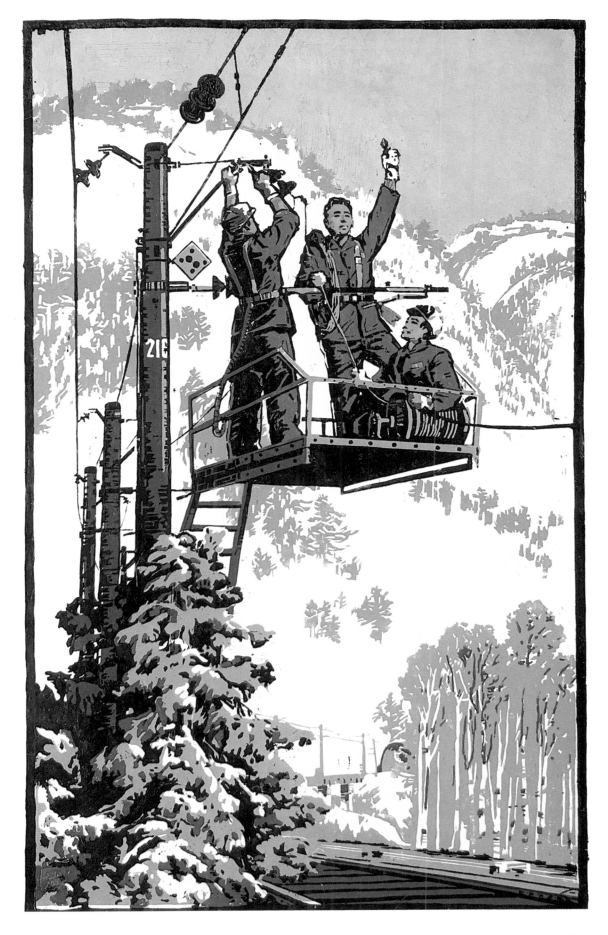

119

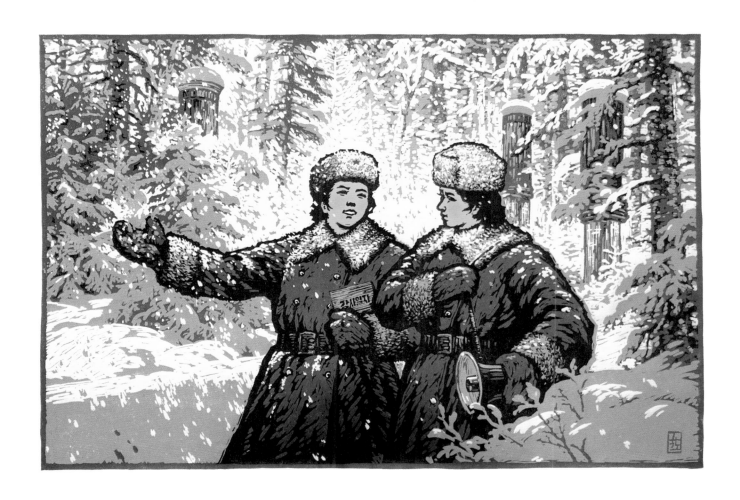

옆 페이지: *청봉의 여름*, 김경철, 1999년. 위: *긍지*, 김국보, 2002년. 청봉숙영지는 1939년 김일성 주석의 영도 밑에 항일유격대가 근거지를 두고 민족해방투쟁을 벌였던 곳이며, 또한 김일성 주석이 무산 북부지역으로 가는 길에 첫날 밤을 보낸 곳이다. 이 지역은 상징적인 '구호(슬로건)나무' 집성지다. 당시 유격대원들은 소나무나 낙엽송 껍질을 벗기고 애국 슬로건을 써 놓았다. 현재도 구호나무가 많이 발견되고 있다. 발견된 구호나무는 유리 케이스나 캔버스 커버를 씌워 보존한다. 안내원은 군인들이 산불로부터 구호나무들을 보호하기 위해 어떻게 목숨을 바쳤는지에 대한 이야기를 들려준다.

<u>위</u>: *무제*, 황인재. <u>아래</u>: *숙영각의 아침*, 김원철, 2006년.

옆 페이지 위: *사랑의 삭도*, 김원철, 2008년. 옆 페이지 아래: *리명수의 서리꽃*, 심원석, 2006년. 북한 사람들은 백두산을 '혁명의 성산'으로 여기고 국가 탄생을 의미한다고 믿는다. 깊이 384미터의 백두산 천지는 칼데라 안에 자리 잡고 있다. 천지는 10월 중순부터 6월 중순까지 얼음으로 덮여있다. 2011년에는 남한과 북한의 전문가들이 이곳에서 발생 가능한 화산 폭발에 대해 함께 의논했다. 100년에 한 번씩이라는 화산 폭발이 1903년에 마지막으로 있었기 때문이다. 백두산 천지는 오래된 스위스산 케이블카를 타고 올라갈 수 있으나, 청년이나 학생들은 순례 여행 삼아 2,750미터 높이의 산을 걸어 오르기도 한다. 근처 기슭에는 관광객에게 인기가 높은 리명수폭포가 있다. 백두산과 천지 그리고 리명수폭포에 대한 유명한 노래도 많이 만들어졌다. 북한은 지리에 밝은 것도 애국심이라고 생각한다.

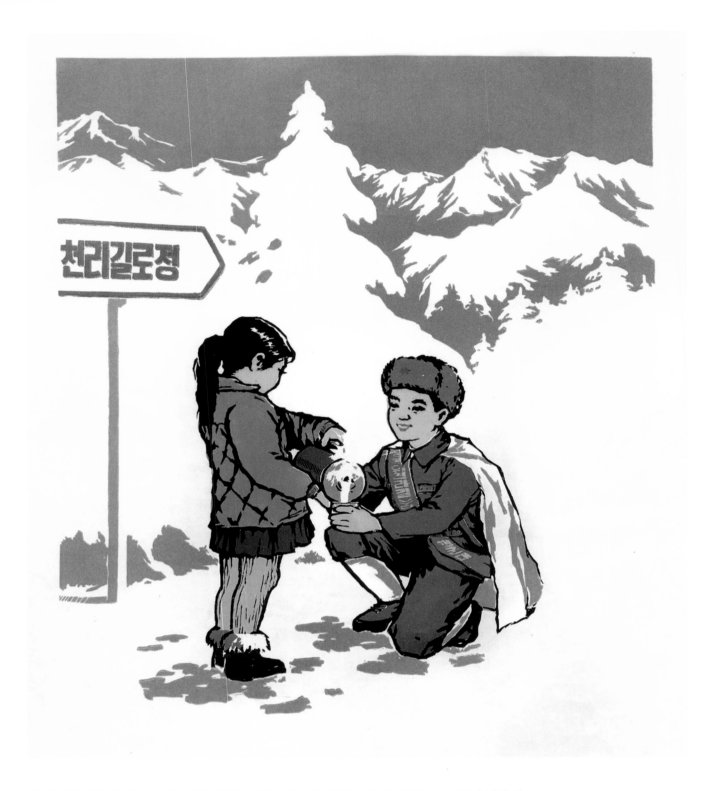

위: *천리길로정*, 고영철, 1984년. 북한 역사는 김일성 주석의 일생과 관련이 있다. 그는 9세가 되던 해에 부모님을 따라 중국 북부 지역 무송으로 갔고, 12세에 홀로 한반도로 넘어와 지역 학교를 다니며 북한의 풍습과 문화, 언어를 배웠다. 그때 김일성 주석은 1000리(약 400킬로미터)를 걸으며 농민과 함께 머물면서 그 땅에 살았다. 오늘날 아이들은 버스를 타고 호스텔에 머물며 '배움의 천리길'이라는 김일성 주석의 발자취를 따라 '답사 행군'을 한다. <u>옆 페이지</u>: *조국의 물*, 최일천, 1980년. 여학생이 '백두산 전적지 답사 행군' 중에 고향의 물을 마시고 있는 항일 빨찌산 대원들의 동상 앞에 있다. 일제와 전투를 하며 조국에 진군한 대원들을 맞이한 것은 활짝 핀 진달래꽃이다.

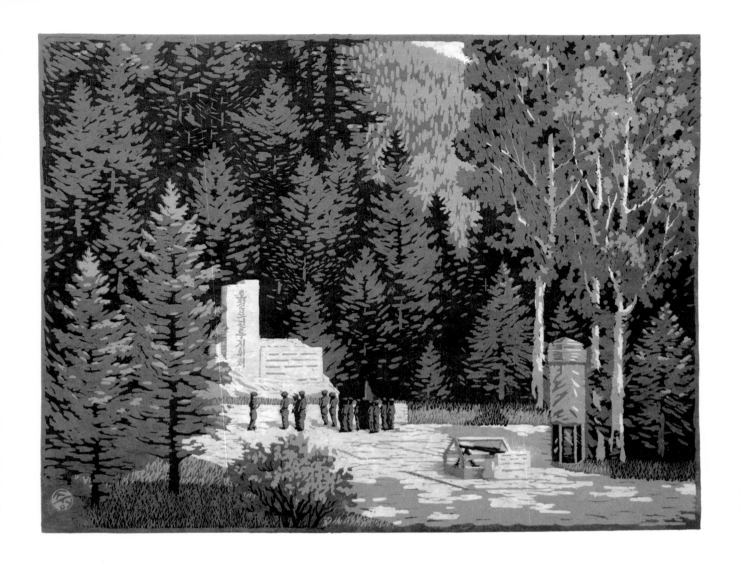

<u>위</u>: *6월의 전적지*, 리주성. '답사행군' 중인 소규모 그룹이 보천보 전투 승리 기념탑 앞에서 설명을 듣고 있다. 보천보 전투는 1937년 6월 4일 일어난 전투이다. 고등학생과 대학생은 의무적으로 '답사행군'을 한다. 북한 혁명 역사는 보천보 전투를 통해 일본군에 투쟁하여 얻은 독립을 강조하며 희망과 자긍심을 가르친다.

옆 페이지: *삼지연*, 김영화. 삼지연 호수는 신성한 공간으로 김일성 주석의 빨찌산 부대가 무산 지역의 보천보 근처에서 일본군을 공격하기 전에 쉬었던 곳으로 기록된다. 이곳은 현재 삼지연 대기념비와 여러 조각상들로 채워져 있다.

다음 페이지: *울림 폭포*, 장수일, 2006년. 울림폭포는 1999년에 재발견되었고, 암벽에는 김정일 위원장의 수표와 '2001'이 새겨져 있다. 2001년은 이곳이 관광객에게 공개된 해이다. 「울림폭포의 메아리」 라는 노래에서 떨어지는 폭포수 소리는 북한을 강하고 번영하는 국가로 만들어주는 소리 라고 표현하고 있다.

REVOLUTIONARY ART AWAKENS PEOPLE TO THE TRUTH OF STRUGGLE & LIFE & INCULCATES IN THEM RICH EMOTION & VERVE

혁명적인 예술은 투쟁과 삶의 진실을 일깨워주고 풍부한 감정과 열정을 가르쳐준다.

<u>위</u>: *사자봉의 달밤*, 박영일, 2006년. '9개의 밀영' 중 하나인 사자봉 비밀 캠프는 사자봉에 위치한 캠프이다. 사자봉은 백두산 남쪽에 있는 봉우리로 항일 빨찌산 군이 계획을 세우던 장소이자 1945년 8월 15일, 식민지 지배가 끝난 곳이다. 이 날은 독립의 날로, 남한과 북한이 공통으로 국경일로 지정한 유일한 공휴일이다. 분단은 같은 해에 일어났다. 소비에트 연방군이 북한을, 미군이 남한을 점령하면서 38선을 기준으로 나뉘며 분단국가가 되었다. 미국과 소비에트 연방의 협의가 실패하면서 1948년 두 개의 독립된 나라인 남한과 북한이 되었다.

위: *등대*, 박영일, 1995년. 「백전백승 조선로동당」 이라는 노래의 가사 중에는 '로동당은 우리의 등대, 로동단은 우리의 향도자'라는 말이 있다. 이 그림은 미학적으로 바다와 육지의 아름다움을 표현한 것이라고 할 수도 있지만, 실은 혁명적인 의미를 담고 있다. 등대가 가장 눈에 들어오지만 파도를 더 크게 묘사해 국가의 힘과 독립, 그리고 결속을 보여준다. 해외 고위인사와 북한의 지도자는 종종 부서지는 파도 그림 앞에서 사진을 찍곤 하는데, 북한 국민이라면 이것이 어떤 의미인지 금방 알 수 있다.

<u>위</u>: *장수산의 현암*, 장성범과 박영일, 2004년. 이 그림은 장수산에 있는 현암사를 묘사한 것이다.
한국에는 다양한 종교가 존재한다. 4세기에 들어온 정령신앙과 샤머니즘이 불교의 근원이 되었고,
유교 사상이 유입되었다. 고려시대(918년~1392년)에 불교는 국교로 지정되었다. 조선시대(1392년
~1910년)에는 신유학이 국가의 이데올로기로 채택되었고, 18세기부터 기독교가 유입되었다. 그러
나 당시 기독교 정신은 그저 유입된 정도에 머물렀다. 19세기에 들어서며 동학사상이 퍼졌다. 이것
은 샤머니즘, 불교, 유교, 천주교의 요소들을 빌려온 민속 종교로 지금은 천도교라고 알려져 있다.
일본 식민지 통치 시대에는 신도 숭상이 강요되었다. 북한은 헌법상 종교 자유가 명시되어 있으나,
실제로는 현재까지 종교 활동이 제한되어 있다. 기독교, 불교, 천도교 신자들은 제한된 공간에서
종교 활동을 할 수 있으나 구역의 관리와 통제 아래 허락을 받아야만 한다.

<u>위</u>: *무제, 시웅*. 그림 속의 풍경은 모든 것이 괜찮아 보이지만, 오랜 전쟁으로 한반도는 파괴되었고 자연은 심각하게 훼손되었다. 일본은 빠른 속도로 많은 양의 광산과 목재 벌채를 지시했고, 전쟁이 끝나면서 그 정도는 더 심해졌다. 전쟁이 끝난 이후 한반도는 심각한 삼림 벌채와 환경 파괴로 고통을 받는 땅이 되었다. 1960~1970년대에는 가속 붙은 산업화로 생태계는 위협받게 되었다. 1990년대 북한은 식량과 자원 부족이 심각해졌고, 이로 인해 다시 광범위하게 삼림이 벌채되었으며, 산과 서식지 침식으로 최악의 상황을 맞이하게 되었다. 남한은 스프롤 현상을 겪으며 새로운 농업 활동을 시작하였고, 이 역시 또 다른 방법의 자연 파괴를 가져왔다. 비무장지대DMZ는 남한, 북한과는 대조적인 모습이다. 1953년 휴전 협상으로 만들어진 4킬로미터 너비의 비무장지대는 사람에게는 가장 위험한 지역이지만 자연에게는 가장 안전한 지역이 되었다. 만약 통일이 된다면, 가장 신경 써야 할 것은 아름다운 지역을 보호하는 일일 것이다.

위: *무제*. 신화 속에서 수명이 1,000년인 두루미는 행운과 장수의 상징이다. 전통 미술에서 두루미는 소나무와 함께 자주 등장하며 고상함, 고결함, 순수함, 그리고 불사를 의미한다. 이 상징은 금수산 태양궁전 문에도 새겨져 있고, 김일성 주석과 김정일 위원장의 묘가 있는 능에도 그려져 있다. '위대한 김일성 동지와 김정일 동지는 영원히 우리와 함께 계신다'라는 문구가 '영생탑'에 새겨져 있으며, 북한의 모든 지역에서 영생탑을 찾아볼 수 있다. 가장 큰 영생탑은 평양 금성거리 입구에 있다.

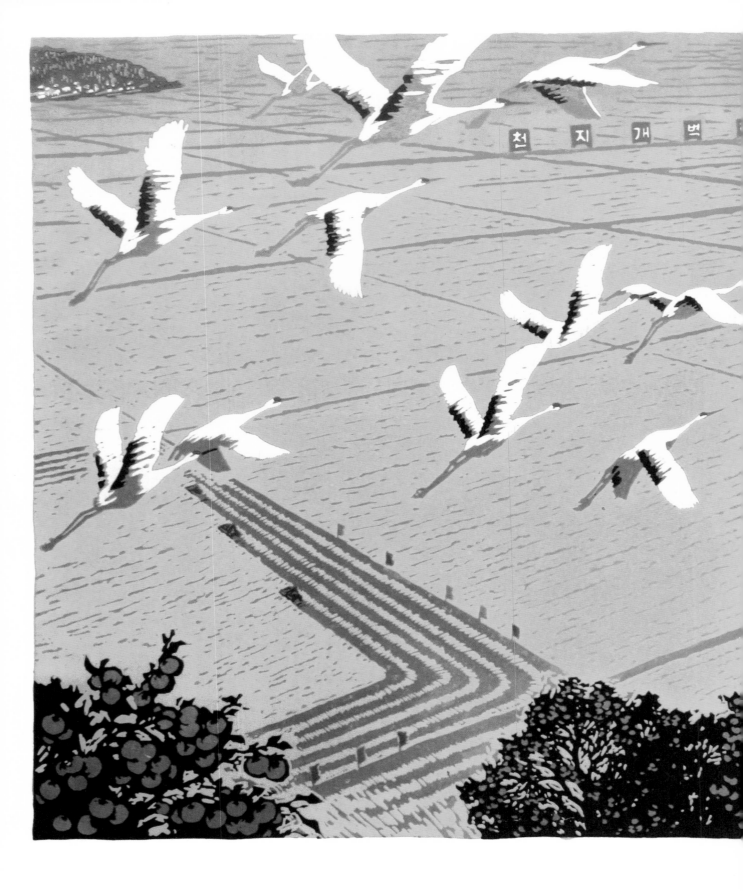

이전 페이지: *안변의 가을*, 김국보, 1999년. 들판에 세워진 슬로건은 '천지개벽한 강원도 땅에 만풍년을 이룩하자!'이다. 1990년대 경지 정리는 강원도 환경을 파괴하였지만, 안변평원에 두루미 보존지역을 만들면서 원산 근처 비무장지대와 비슷한 환경을 조성했다. 따라서 겨울에도 먹이를 찾을 수있는 안변은 두루미에게는 가장 좋은 서식지가 되었다.

위: *해양선수들*, 김현철. 평양에서 가장 유명한 강은 대동강이고 두번째로 유명한 강은 보통강이다.레저 활동에 더 적합한 이곳에서는 낚시와 조정을 많이 한다. 1946년 이전에는 보통강과 대동강이만나는 쪽 개간지에서 매년 홍수가 일어나 큰 문제가 되었다. 1946년 운하를 만들면서 이 문제는 해결됐다. 평양에는 이 '보통강 개수공사'를 축하하는 기념비가 있다.

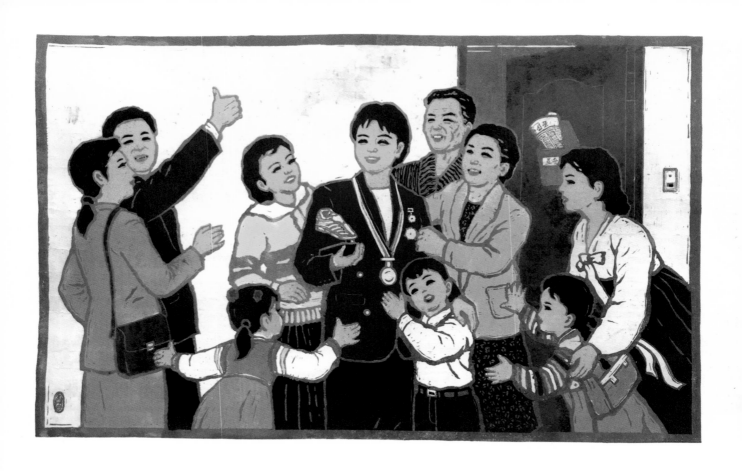

<u>위</u>: *인민반의 자랑*, 박성철, 2007년. 정성옥은 드물게 '공화국영웅' 칭호(1999년)와 '인민체육인(1999년)'상을 받은 여성이다. 그녀는 1999년 8월 스페인에서 열린 제7차 세계육상선수권대회 여자 마라톤 경기에서 금메달을 땄고, 자전적 영화의 주인공이 되기도 했다. 포상으로 그녀와 그녀의 가족은 평양 중구역의 아파트를 받았다. 새로운 아파트로 이사 온 그녀와 가족을 인민반 구성원들이 축하하는 그림이다.

<u>옆 페이지</u>: *우리선수가 이겼다!*, 황평군, 1985년. 북한의 국기는 축구이다. 1966년 영국에서 열린 월드컵에서 북한 팀이 이탈리아 팀을 1대0으로 이기면서 축구 역사에 충격을 주었다. 북한은 여성 축구가 매우 발달한 나라로, 다양한 연령의 여성 축구팀이 있고, 이들의 실력은 세계 상위권으로 꼽힌다. 이들은 AFC 아시안컵을 세 번이나 땄고, 여러 연령 팀이 월드컵에서 선전했다. 남성 축구팀보다 더 강한 팀으로 인정받고 있다.

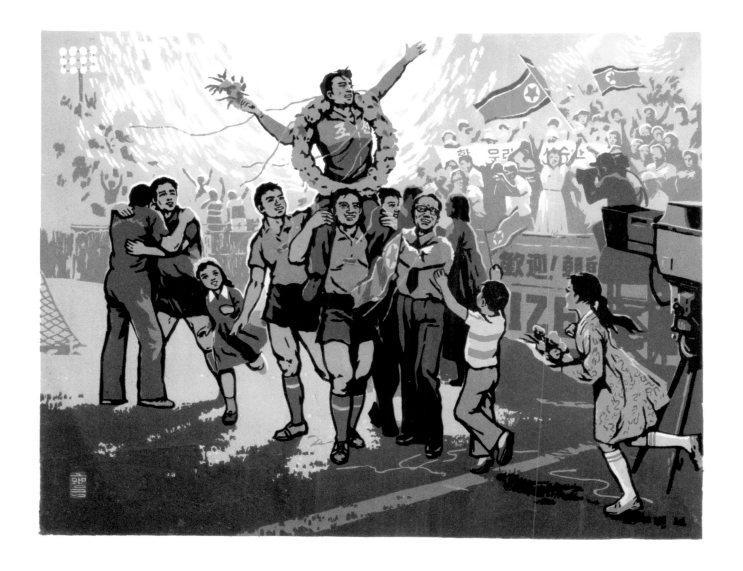

다음 페이지 왼쪽: *청산에 풍년가락*, 김현철, 2001년. 농부들이 '천하지대본'이라는 슬로건을 휘두르며 풍악을 울리고 있다. 청산리협동농장은 1973년 전달된 당의 지령인 사상적, 기술적, 문화적 혁명 운동인 '3대 혁명 붉은기 쟁취운동'의 시작지가 되었다. 지역 가이드는 '청산리 방법'이나 '청산리 속도'에 대해 자랑스럽게 이야기 한다. 이곳은 3대 혁명 붉은기를 세 차례 수여 받았다. 가이드는 요청에 따라 「청산벌에 풍년이 왔네」 라는 노래를 불러 주기도 한다. 이 노래는 당시 운동에 참여했던 모두의 노력을 기억하기 위해 만들었다.

다음 페이지 오른쪽: *윷놀이*, 평수와 광수. 윷놀이는 전통 민속놀이로, 사상적으로 정한 국경이 아닌 명절에 즐긴다. 이 그림은 현재 즐기는 윷놀이와는 사뭇 다른 모습이다. 시골 풍경과 생활도 함께 묘사되었다.

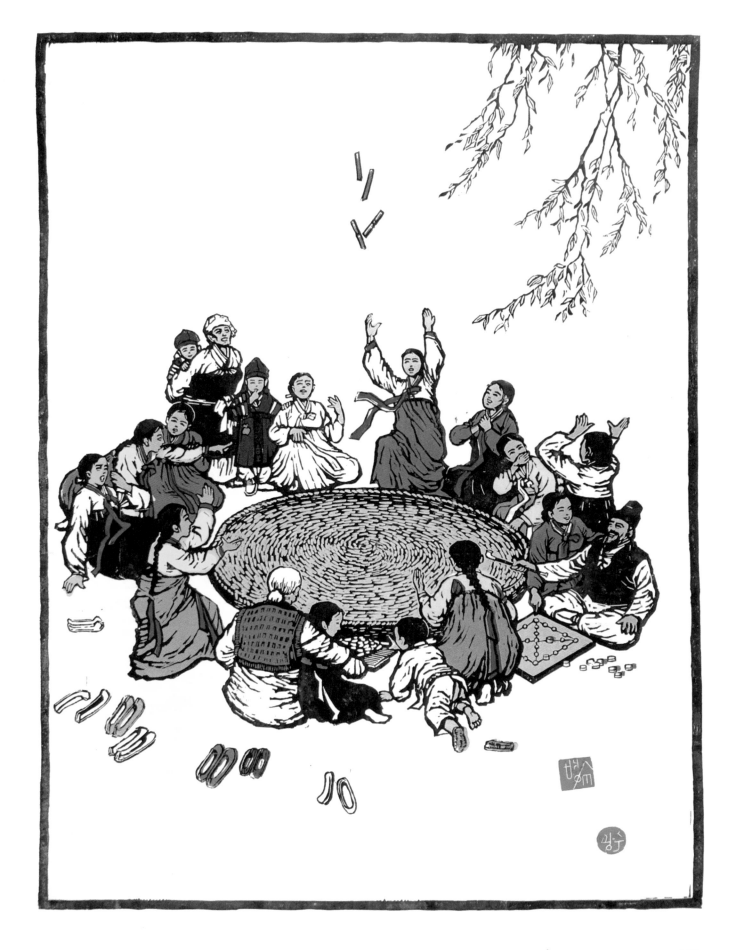

143

위: *씨름*. 씨름은 전통 놀이 중 하나이자 경기 종목이다. 단오날(음력 5월 5일, 벼 모종을 심고 풍작을 기도한 후 오는 날)에 즐기던 스포츠의 일종이다. 주요 경기는 평양에서 열리는데, 예선을 거친 각 지역의 챔피언들이 모여 경쟁한다. 평양 경기는 방송을 통해서 공개되고, 선수들은 일약 스타덤에 오를 수 있는 기회이다. 우승과 함께 황소를 받을 수 있어 경기에 진지하게 임한다.

옆 페이지: *널뛰기*, 황인재. 전통적으로 또 최근까지도 북한에서 결혼은 대부분 부모님이 결정한다. 종종 전문 결혼 중매인에게 배우자를 소개받기도 하지만 주로 부모님이 관여한다. 예외적인 경우가 바로 대보름과 단오 축제다. 이 시기에는 전 지역의 사람들이 섞이고 모여 씨름, 시소, 그네, 윷놀이 등의 전통 놀이를 한다. 이 때를 기회로 젊은이들은 그들의 기술이나 특징, 외모를 뽐낸다. 물론 사회적 규범으로 제한이 있지만 말이다. 「춘향전」과 같은 사랑 이야기 역시 이런 축제 기간에 생긴 일을 그린 것이다.

다음 페이지 왼쪽: *휴식/일*, 장옥주, 2003년. 그네는 소녀들에게 전통적인 경기로, 북한에서 널리 즐기는 놀이이다. 커다란 나뭇가지에 튼튼한 줄을 매어 끝에 나무판을 달아 놓는다. 단오날이 되면 그네 대회가 열리며, 노리개가 상으로 수여된다. 분단 이후 전통 놀이나 문화의 보존과 즐기는 방식은 달라졌지만 남한과 북한 모두 전통 놀이를 배우고 지키는 점은 동일하다.

다음 페이지 오른쪽: *대성산유원지*, 장성범, 2000년. 평양에는 네 개의 큰 유원지 중 한 곳에는 현대식 이탈리아산 놀이기구가 있다. 하지만 지금은 시설이 노후되었고, 도시 변두리 부근에 위치해 주로 국경일에 이용된다.

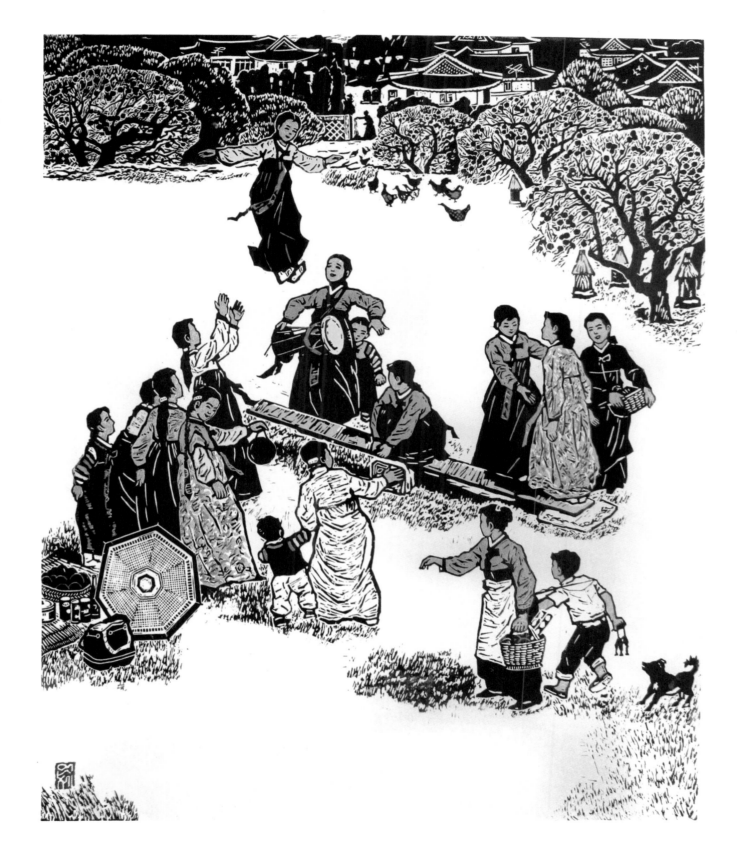

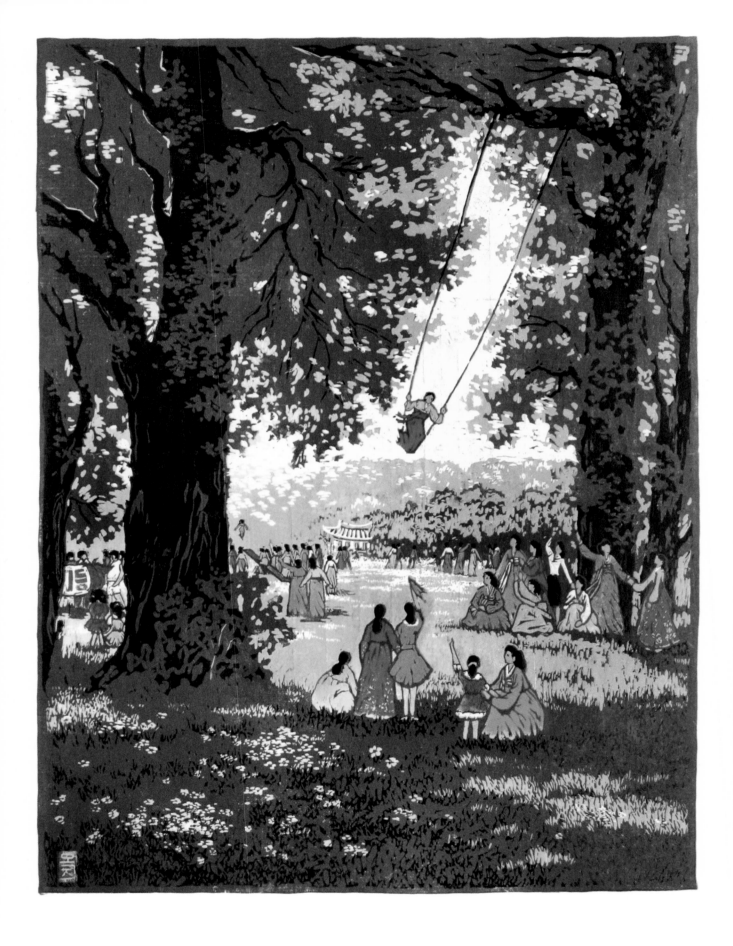

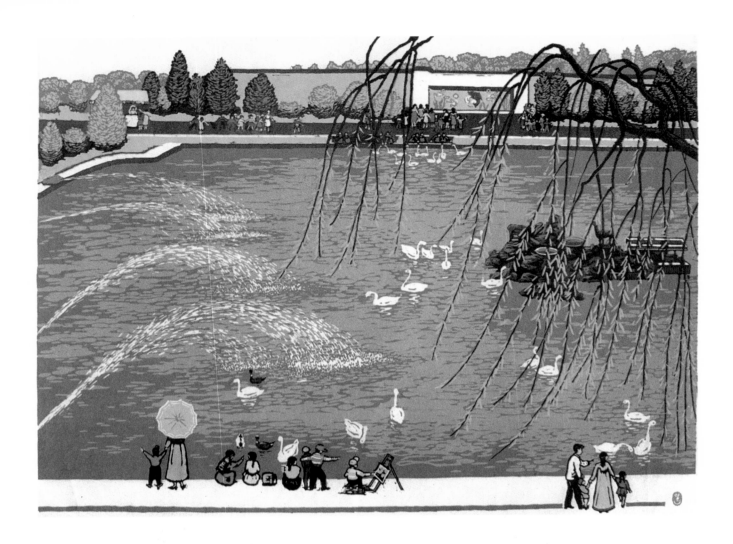

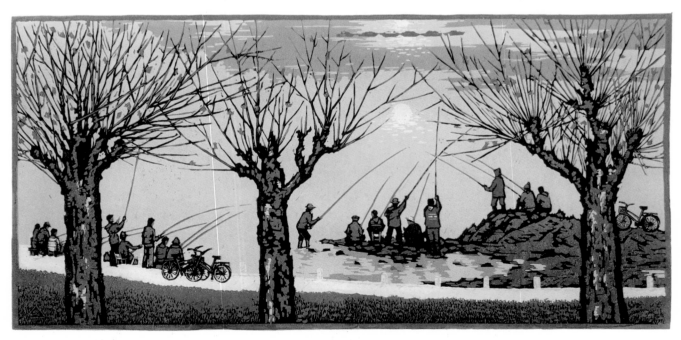

<u>옆 페이지 위</u>: *일요일*, 정일선. <u>옆 페이지 아래</u>: *휴식일*, 박영일, 2007년

<u>위</u>: *무제*, 김원철. 북한 사람들은 일요일과 공휴일을 주로 가족이나 친구와 함께 보낸다. 공원 등 야외에서 바비큐를 즐기기도 하고, 기타나 휴대용 노래기기를 들고 나와 노래와 춤을 즐기기도 한다. 파티나 무리를 이루어 즐기는 사우나 역시 인기 있는 여가 활동이다. 어떤 가족은 집에서 텔레비전을 보거나 영화관(낮에만 상영된다)에서 시간을 보내기도 한다. 조선 중앙 방송(북한의 국영방송)은 적어도 매일 한 편의 영화를 방영한다. 대부분 국산 영화이지만 종종 러시아나 중국 영화를 틀어주기도 한다. 청년층에게 가장 인기 있는 스포츠는 축구, 중년층에게는 장기와 낚시이다. 매해 은퇴자들을 위한 낚시 대회가 평양에서 열린다.

<u>위</u>: *무제.* 의주군을 배경으로 묘사한 그림으로, 김형직 선생(1894년~1926년)이 항일 운동을 시작하는 모습이다. 김형직 선생은 김일성 주석의 아버지이다. 전해진 바에 의하면 그가 사람들에게 항일 감정을 일으키는 은밀한 연설을 했다고 한다. 1919년 일본군에 대항하는 집단이 고개를 들기 시작하면서 평양 삼일운동의 지도자 중 한명으로 선출되었다. 북한 역사는 삼일운동 실패를 비범한 지도자의 부재라고 여겨 새로운 지도자 김일성 주석의 등장을 자연스럽게 연결시켰다. 김형직 선생은 사망 당시 아들 김일성 주석에게 '두 자루의 권총'과 '지원志愿'의 유언을 남겼다고 한다. 이것은 혁명 정신의 근원이 되는 매우 중요한 일화로 사회주의 국가 건립에 지대한 영향을 끼쳤다.

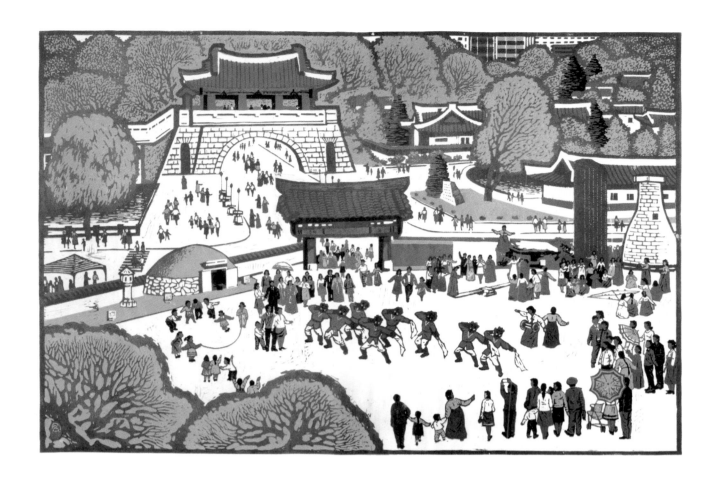

<u>위</u>: *민속거리*, 류상혁, 2008년. 민속 거리는 황해북도 소재지 사리원에 있다. 김정일 위원장 시대에 만들어졌고 5천년의 역사와 문화를 교육하는 곳으로 지정되었다. 고대 무덤, 문, 집을 묘사한 그림이 많은 곳이다. 2004년 유네스코는 북한에 있는 고구려 왕릉과 벽화를 세계 문화유산으로 지정하였다. 2013년 유네스코는 개성 지역의 12개 유적에 대해 알게 되었다. 개성은 고려시대(918~1392년) 중심 도시이다. 유네스코는 이 문화 유적지에 '정치적, 문화적, 철학적, 정신적 가치가 모두 들어있다'고 했다.

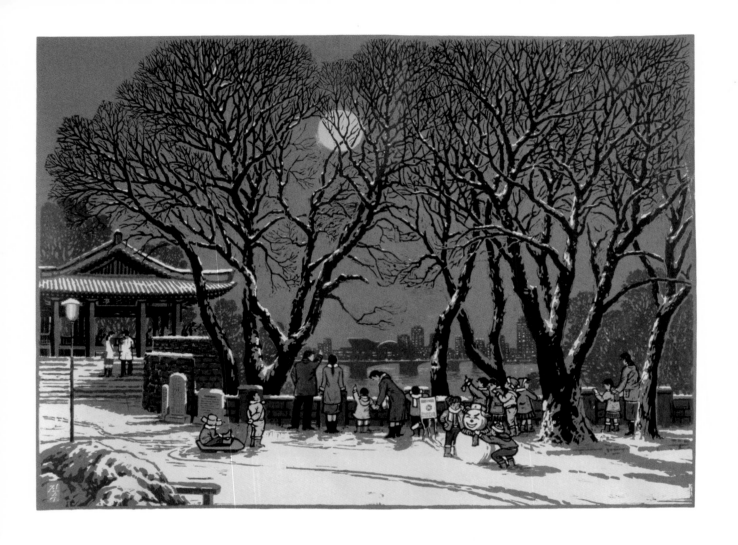

위: *대보름*, 장진수, 2007년. 부벽루에서 바라보는 보름달은 '평양 8경' 중 하나이며 상징적인 의미를 가진다. 부벽루는 대동강의 맑고 푸른 물결이 흐르는 청류벽 위에 떠 있는 듯한 누정이다. 임진 왜란 당시 평양에서 임무를 수행하던 일본군을 사살하기 위해 김응서 장수와 기생 계월향이 이곳에서 작전을 펼쳤다는 일화도 있다. 보름달이 뜨는 대보름 축제날은 가족, 친지, 이웃과 함께 음식을 나누어 먹는 전통이 있다.

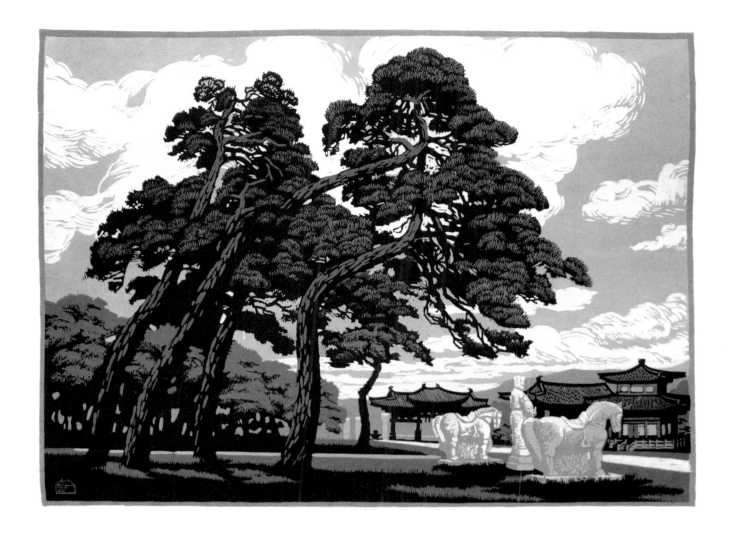

위: *동명왕릉의 소나무*, 황서항, 2004년. 동명성왕(고주몽, 고구려의 시조, BC58년~BC19년)의 묘는 평양 룡산리에 있다. 왕릉은 원래 압록강 인근의 지안 지역에 있었으나, 427년 고구려 수도가 평양이 되면서 옮겨졌다. 이 그림을 그린 화가는 소나무가 왕에게 고개를 숙이고 있는 모습을 묘사하고자 했다. 고구려 시대의 묘는 일상과 신화를 담은 다양한 벽화와 함께 유적으로 남아있다. 북한에서 발견된 왕릉은 8개로, 벽화와 함께 보존되어 있다. 중국이나 일본도 비슷한 왕릉 보존 문화가 있다.

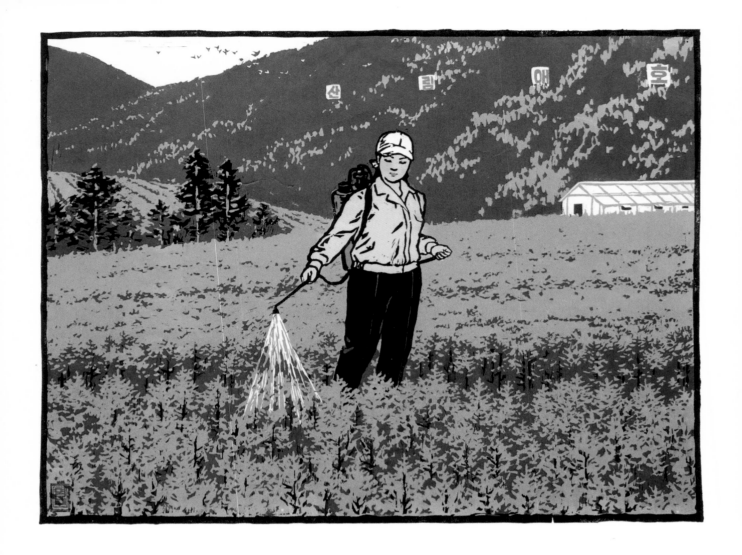

<u>위</u>: *푸른 숲으로*, 박영미, 2008년. 비료를 뿌리는 노동자 뒤로 '산림애호'라는 슬로건이 보인다. 북한의 숲은 목재와 다양한 자원의 원천이다. 특히 송이버섯과 허브가 유명하다. 숲은 홍수와 침식작용을 막는 역할도 한다. 하지만 소비에트 연방의 붕괴로 에너지와 식량 부족 문제가 생겼고, 많은 산림은 무분별한 벌채로 파괴되었다. 수년 간 숲을 재건하기 위해 다양한 캠페인이 시행되었고, 북한 정부는 현대식 기계를 투입하여 생산 방법을 바꾸었다. 매년 3월 2일을 '식수절'로 지정하여 어른과 아이가 함께 나무를 심는다. 2018년 판문점에서 만난 남한의 문재인 대통령과 북한의 김정은 위원장은 소나무를 심으며 '평화와 번영을 심다'는 글귀를 새겼고 이 일은 나무심기와 관련한 가장 중요하면서 유명한 일화가 되었다.

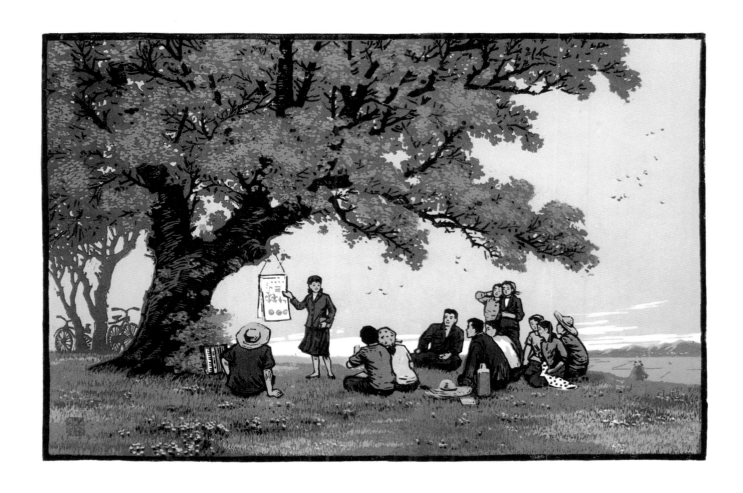

위: *쉴참에*, 김봉주. 농부들은 휴식 시간에 곡식 관리 교육을 받는다. 북한에는 '농업전선'라는 농업 우선 정책이 퍼져있으며, 농지는 국가 경제에 이바지한다. '강철전선', '경제전선' '석탄전선' 등으로 힘이 되는 중요부문들을 표현했다.

다음 페이지: *기상 관측*, 배남준, 2004년. 1946년 7월 30일, 북한에서는 남녀평등권 법령이 제정 되었다. 1980~1990년대 북한 여성 노동자들은 경공업과 교육업에, 남성들은 중공업과 광업에 주로 종사했다. 여성의 역할은 1990년대 고난의 행군 시기에 더욱 다양해지고 확장되었다. 2000년 대 초반, 새로운 기술이 발달하면서 수치제어CNC 시대가 열렸고 이로 인해 여성들은 과학분야에 서 중요한 역할을 하게 되었다. 하지만 미술 작품은 여전히 여성은 농업, 음식, 건강, 교육면에서 활 약하는 모습으로, 남성과 여성의 역할을 명백히 구분하여 묘사한다.

ART IS A BUGLE, A POWERFUL ENCOURAGEMENT, FOR THE REVOLUTIONARY ADVANCE TO BUILD A THRIVING COUNTRY.

예술은 나팔이며, 번영하는 국가의 건설로 나아가는 혁명을 위한 강력한 도구이다.

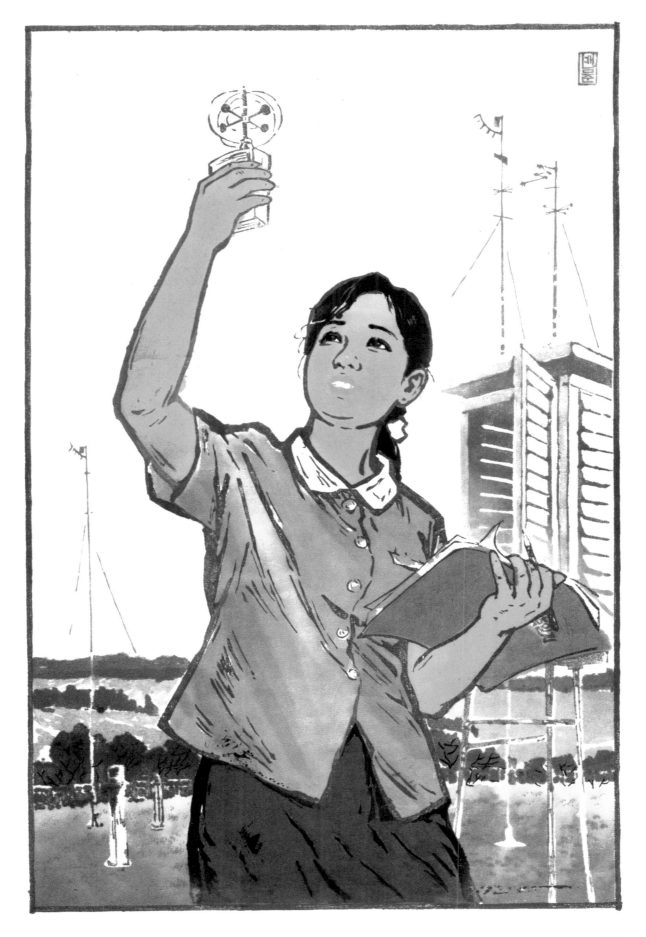

157

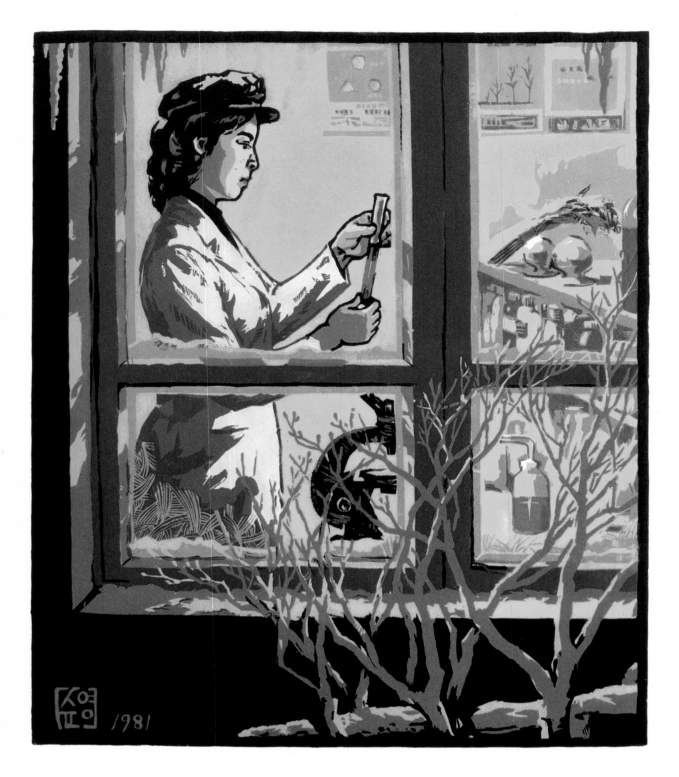

위: *새 종자 연구*, 최영순, 1981년. 추운 겨울 밤, 농업 과학자가 새로운 종의 씨앗을 연구하고 있다. 자정까지 열심히 일하는 것은 당에 대한 헌신을 보여주는 것이다. 과학자 백설희는 '숨은영웅'으로 알려진 북한의 여성 과학자로, 14년 동안 기름 종자를 연구했다. 영화 「열네 번째 겨울」은 그녀의 인생을 다루었다. 이 영화는 1980년대 숨겨진 영웅을 알리고 그들로 부터 영감을 얻도록 제작되었다.

옆 페이지: *청년분조장*, 박성길, 1980년. 농장 일에 자원한 '작업반' 분조장이 옥수수 알을 세고 있다. 북한의 협동 노동 조직은 지역을 기반으로 한 다수의 협동 조직과, 정부를 기반으로 한 소수의 협동 조직으로 나뉜다. 곡류, 가축류, 기계류 등 각 농장의 역할과 종류에 따라 다른 조직이 투입된다.

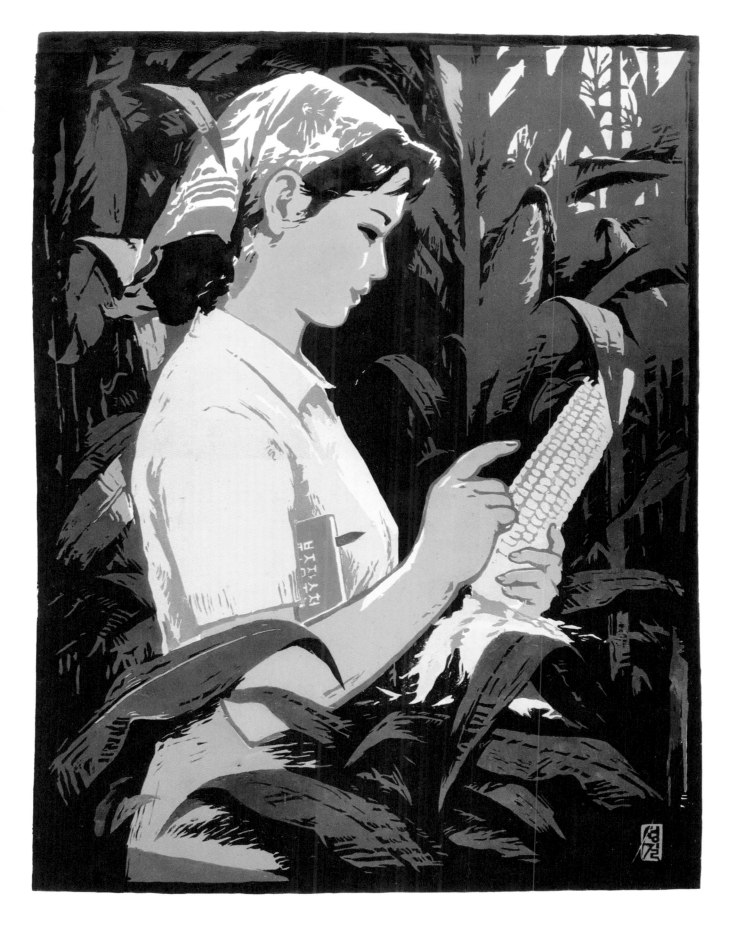

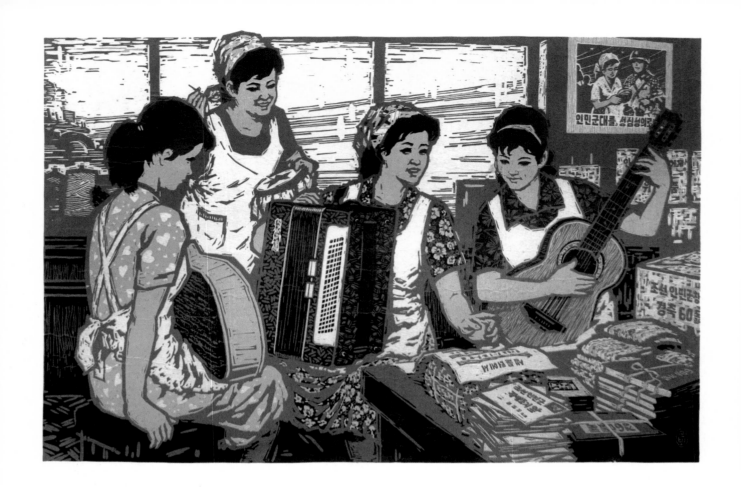

<u>위</u>: *정을 담아*, 김국보, 1992년. 노동자들이 '조선인민군 창건 60돐'을 축하하기 위해 군인들에게 보급품을 보내는 중이다. 이들은 군인들을 위한 예술 공연도 준비하고 있다. 벽보에는 '인민군대를 성심성의로'라는 글귀가 있다. 이는 군과 시민의 관계를 강화하기 위한 슬로건이다. 북한 인민군은 북한 사회의 주요 부대이며 방어에 대한 책임뿐만 아니라 건설, 병참, 산업 기반 시설 업무와 노동도 담당한다.

옆 페이지: *무용가의 사색*, 최재식, 1989년. '장구춤의 여왕'으로 알려진 홍정화는 북한 관중들이 사랑하는 무용수이다. 그녀의 움직임은 아름답고 우아하며, 빠르고 재치 있다. 그녀의 비범한 예술 재능 기부는 북한 현대 무용 발전에 영향을 끼쳤다. 10회에 걸친 솔로 공연과 다양한 해외 공연도 가졌다. 특히 그녀의 가장 뛰어난 공연 「가마마차 달린다」는 군인의 전투 정신을 담은 유명한 공연으로 '국기훈장 제1급'을 포함하여 수많은 상을 수상받았다.

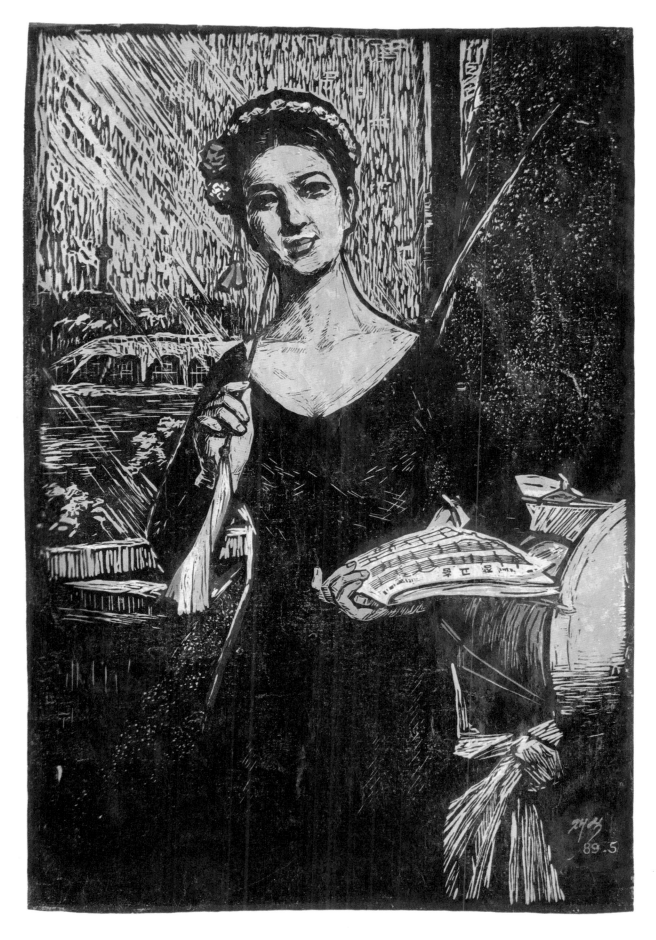

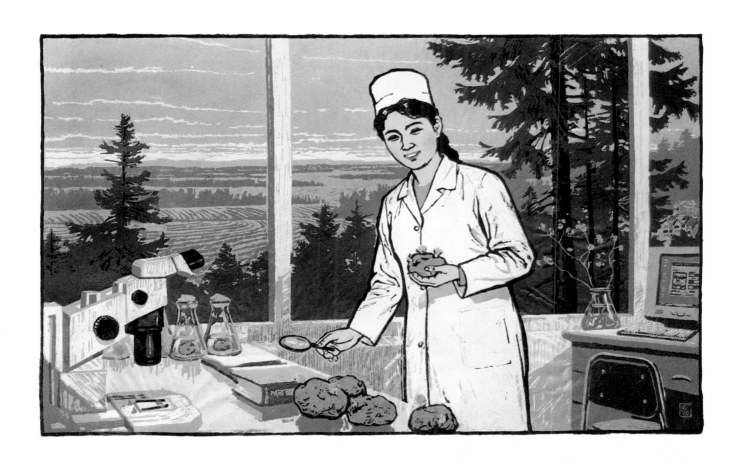

옆 페이지: *탐구*, 전명술, 2000년.

<u>위</u>: *감자 연구원*, 백운주, 2000년. 북한의 많은 여성 과학자와 연구원들은 '숨은 영웅'으로 칭송받았다. 여성이 두유, 병충해를 입지 않는 쌀 등을 개발하기 위해 애쓰는 모습을 담은 영화도 있다. 1990년대 북한 정책은 감자 농사에 중점을 두며 쌀 부족 문제를 해결하고자 했다. 감자는 옥수수나 쌀을 재배할 수 없는 고랭지에서도 재배할 수 있는 식물이다. 연구원 뒤의 창문을 통해 보이는 장면과 진달래꽃은 그녀가 백두산 근처의 대홍단에서 일한다는 것을 뜻한다. 김정일 위원장은 1998년 대홍단을 방문하여 대규모 감자 밭 일구기를 지시하며 '감자 혁명'을 일으키도록 장려했다.

다음 페이지 왼쪽: *콩 풍년*, 황인재, 2008년. 콩은 식품이 되는 중요한 곡식으로 쌀과 옥수수처럼 여러 음식을 만들 수 있는 재료이다. 콩은 두부, 두유를 만들 수 있으며, 가축의 먹이도 된다. 토양의 질소량을 조절하는 콩은 북한의 필수 농작물이고, 농지 확장에 도움을 주었다. 수확 시기를 묘사한 그림에는 '선군'의 상징이 함께 녹아있고, 김정일 위원장이 방문한 부대라는 증거가 자랑스럽게 나타나 있다.

다음 페이지 오른쪽: *사랑의 결실*, 김국보, 1994년. 여성 청년분조가 옥수수를 수확하고 있다. 북한 협동 농업은 가공 시설과 저장 시설을 현장에 갖추고 있다. 수확물의 일부는 정부에 의해 배급되며, 일부는 지역 소비를 위해 저장된다. 최근에는 오픈 마켓을 통한 거래도 이루어진다. 뒤로 '어버이 수령님의 유훈을 높이 받들자'라는 슬로건이 보인다.

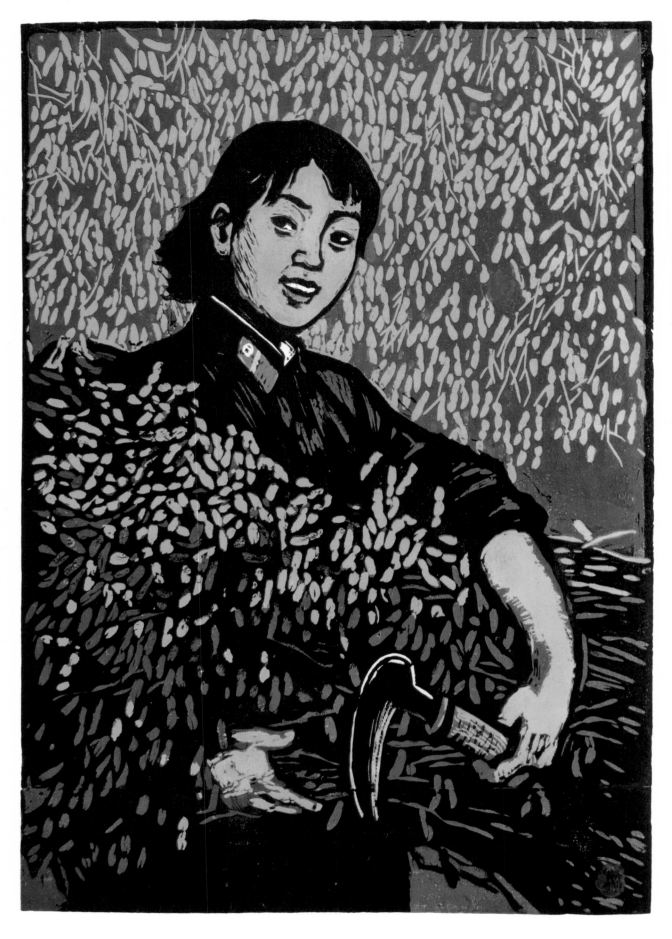

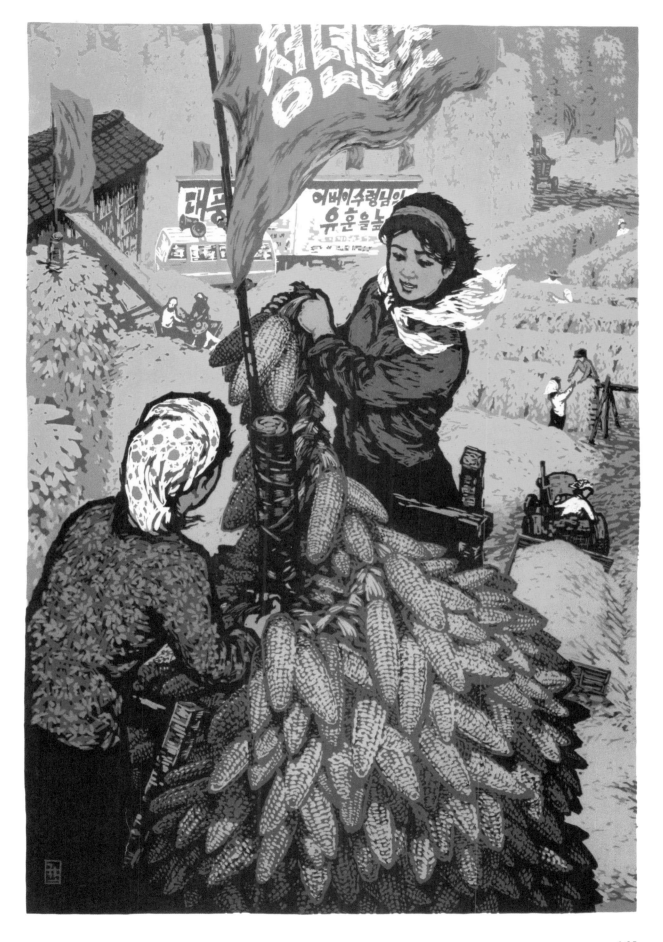

165

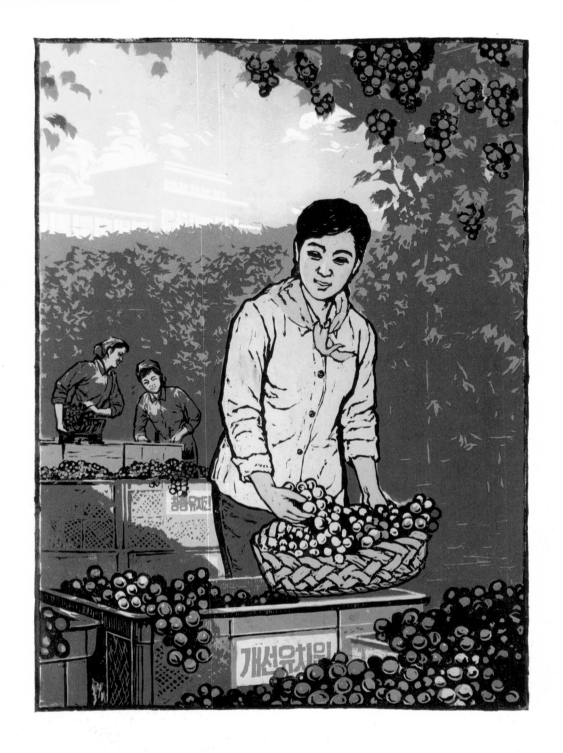

위: *보람*, 박운주, 2005년. 여성들이 개선유치원과 창광유치원으로 포도를 보내기위한 작업을 하고 있다. 창광유치원은 북한에서 가장 명성이 높은 유치원이다. 이곳에 들어가기 위해선 치열한 경쟁을 통과해야한다. 유치원에서 조기 교육이 이루어지고, 아이들은 예술적 재능을 개발하고 발견한다. 북한의 많은 음악가 교육은 유치원에서부터 시작되었다. 이 유치원은 1982년 김일성 주석의 70번째 생일을 축하하며 개원했고, 이 역사는 평양의 개선문과 주체사상탑과 같다. 1989년에는 '모범 유치원'으로 선정되며 특별한 교육 방식을 칭찬받고 상을 받았다.

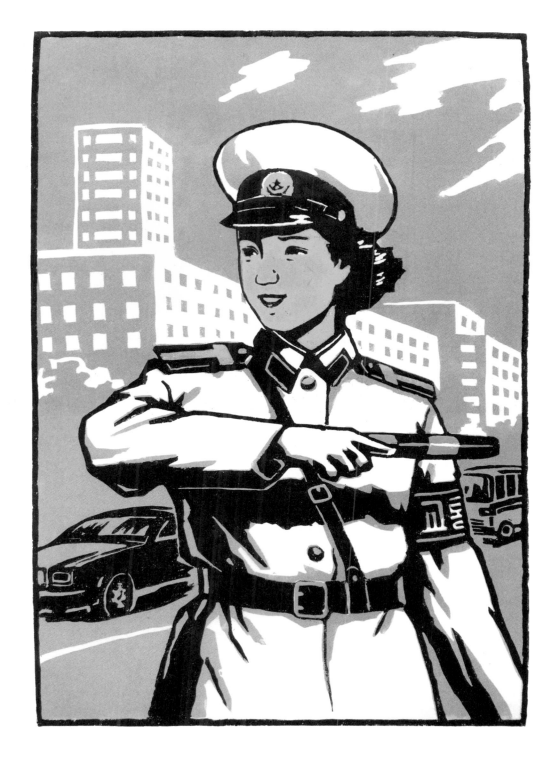

<u>위</u>: *무제*, 김광남, 2015년. 평양의 상징 '교통안전원'이 교통 지도를 하고 있다. 이들은 교차도로에서 안전지도를 하고 무단 횡단하는 사람들을 제지하고, 중요 번호판을 단 차량에 정중히 인사를 하는 역할을 맡고 있다. 신호등이 생긴 이후로 전력 공급이 되지 않는 곳이나 정전인 곳에서 이들을 목격할 수 있다. 수도를 벗어나면 모든 경찰이 남성이며, 평양도 대부분의 경찰은 남성이다. 그래서 여성 교통경찰은 평양의 상징적인 존재이다.

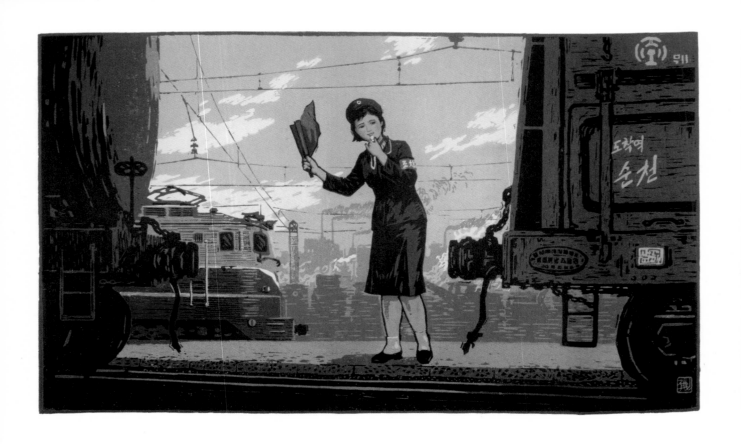

위: *교차공*, 강재원, 1986년. 철도 근로자가 평양 북쪽 산업 도시인 순천으로 가는 기차를 지도하고 있다. 2018년 4월 남한 문재인 대통령과 북한 김정은 위원장은 '판문점 선언'을 하였다. 이 선언에서 남북정상회담 합의문을 채택했고, 합의문은 남과 북의 교류와 협력은 물론 남한의 서울, 북한의 신의주 사이의 기찻길 연결과 현대화를 위한 실제적인 방안을 담았다.

옆 페이지: *무제*, 최영순. '내 나라 제일로 좋아'라는 슬로건은 유명한 노래 제목이며 '삼천리금수강산'과 더불어 가장 유명한 슬로건이다. 이 그림은 버스 차장이 버스를 깨끗이 닦으며 시민들을 위한 책임을 다한다는 자부심을 묘사하였다.

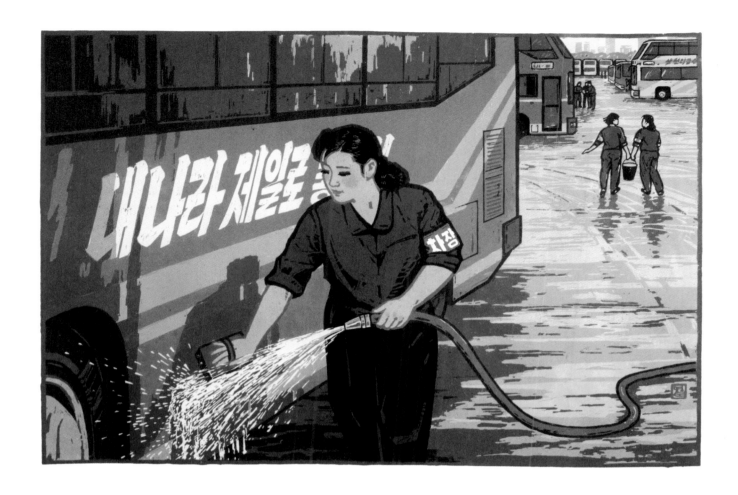

위: *우리 이불*, 김영범, 2017년. 명주실로 이불을 짜는 방직 공장이다. 그림 속 이불은 전통 혼례시 신부가 가져가는 것으로, 부부의 행복한 결혼 생활을 위한 것이기도 하다. 이불에 표현된 다양한 색깔은 북한 전통의 색 배열이다.

옆 페이지: *무제*. 방직 공장에서 면사를 방적하는 모습이다. 여기에서 일하는 노동자들은 실제로 그림과 같은 옷을 입고 있다. 이 복장은 경공업 종사자들임을 의미한다. 최근 북한에는 중국에서 디자인한 새로운 작업복이 들어왔다. 이것은 북한이 새로운 것을 수용하고 있다는 것을 의미한다. 하지만 대부분 작업복에 찍힌 '메이드 인 차이나' 라벨도 북한에서 만든 것이다. 중국의 방직, 의류 회사들은 북한 공장의 낮은 임금과 좋은 기술을 누리고 있다.

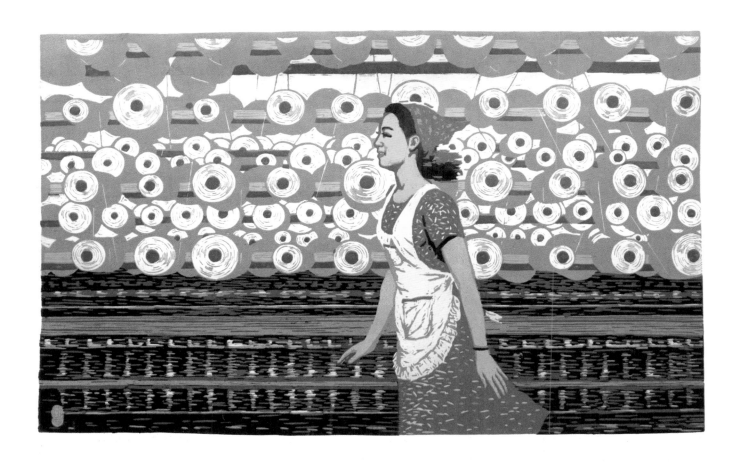

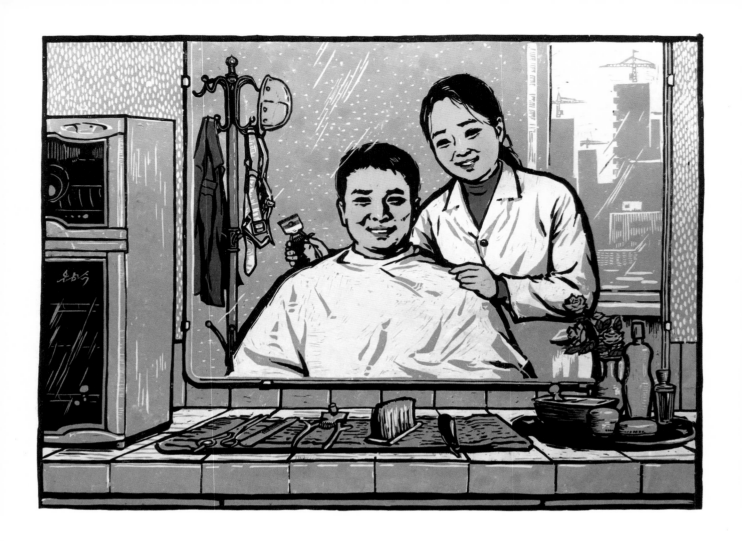

위: *시원합니다.* 좋은 직업을 택할 수 있었음에도 불구하고 건설 현장 이발사로 자원한 여성 이발사의 이야기를 담은 영화 「처녀리발사」의 한 장면이다. 영화는 맡은 일을 열심히 하는 여성이 존경받는다는 내용으로 끝이 난다. 북한의 남성들이 모두 같은 이발 스타일을 고수하는 것은 아니다. 그러나 머리 길이는 5센티미터 이하로 잘라 단정한 모습을 갖자는 캠페인도 있다.

옆 페이지: *철도 감시원*, 백길운, 1980년. 철도 근로자가 기찻길 신호등을 닦고 있다. '귀한 작업장'을 깨끗하게 관리하는 일은 북한 노동자들의 일 중 하나다. '무기를 눈동자와 같이 아끼고 사랑한 항일유격대처럼 자기의 기계를 알뜰히 관리하자!'는 슬로건은 장비를 소중히 여기도록 장려하는 의도로 만들었다. 1960년대에는 '26호 선반 따라 배우기 운동'이 있었고, 현재도 잘 관리된 곳에는 26호 선반 칭호를 수여한다. 이런 이유로 '26번'은 잘 관리된 기계를 의미한다. 작은 장비라도 수년 간 좋은 상태를 유지하고 기능을 발휘하면 상을 받는다. 영웅 승강기 상, 영웅 에어컨 상 등이 있으며, 관광객을 위한 호텔에는 영웅 이탈리아 산 커피 머신 상을 받은 것도 있다.

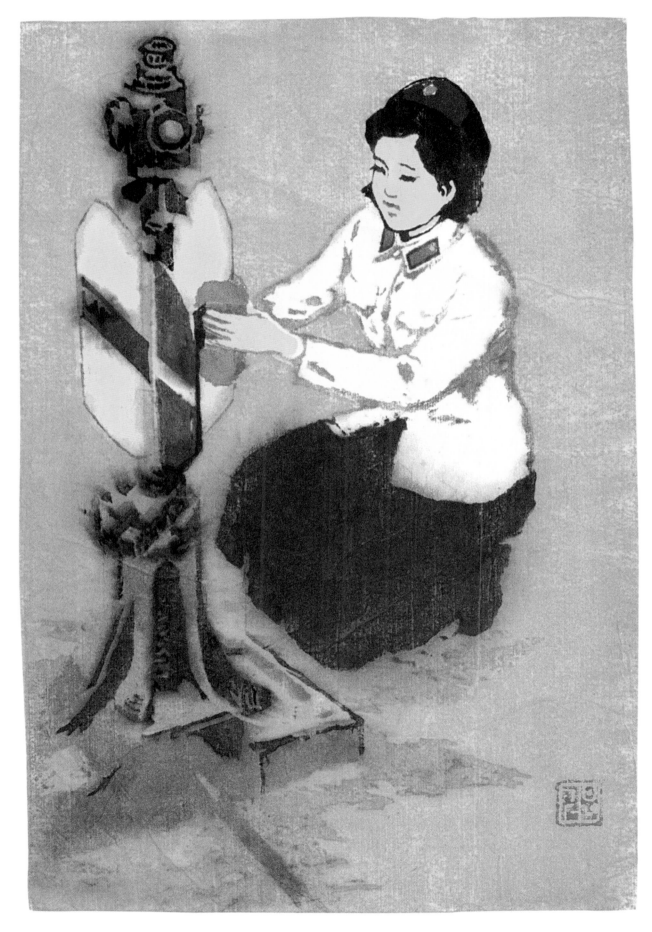

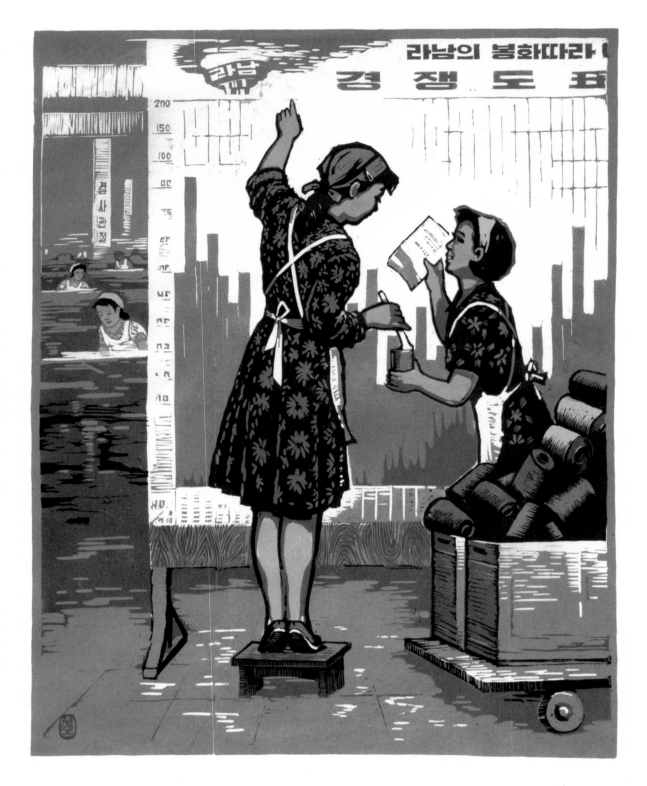

위: *새소식*, 한성호, 2002년. 북한의 모든 농장과 공장 등 노동 작업장은 이런 종류의 벽보를 붙인다. 이것은 노동과 업무에 대한 개인 생산량을 표시한, 일종의 성적표이다. 누가 잘하고 못하는지를 보여주어 경쟁심을 갖도록 한다. 제일 먼저 목표량을 채운 사람과 목표량보다 더 많은 결과를 낸 사람에게는 영광스러운 상이 수여된다. 차트 맨 위에는 '라남의 봉화따라'라는 슬로건이 있다.

옆 페이지: *렬차원*. 젊은 여성의 첫 출근 날이다. 북한의 영화와 사회주의, 사실주의 소설에서는 새로운 일을 시작하는 사람에 대한 이야기를 많이 다룬다. 북한 대학 졸업생들은 정부에서 계획한 경제 성장을 위한 작업장에 나가 일하도록 공식 문서를 전달받는다.

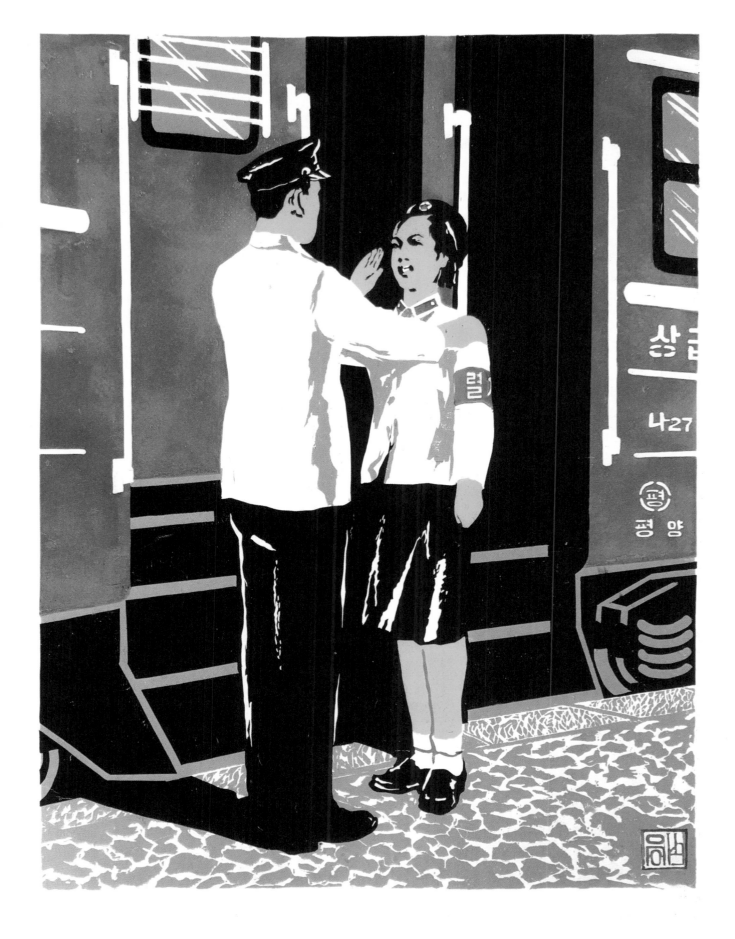

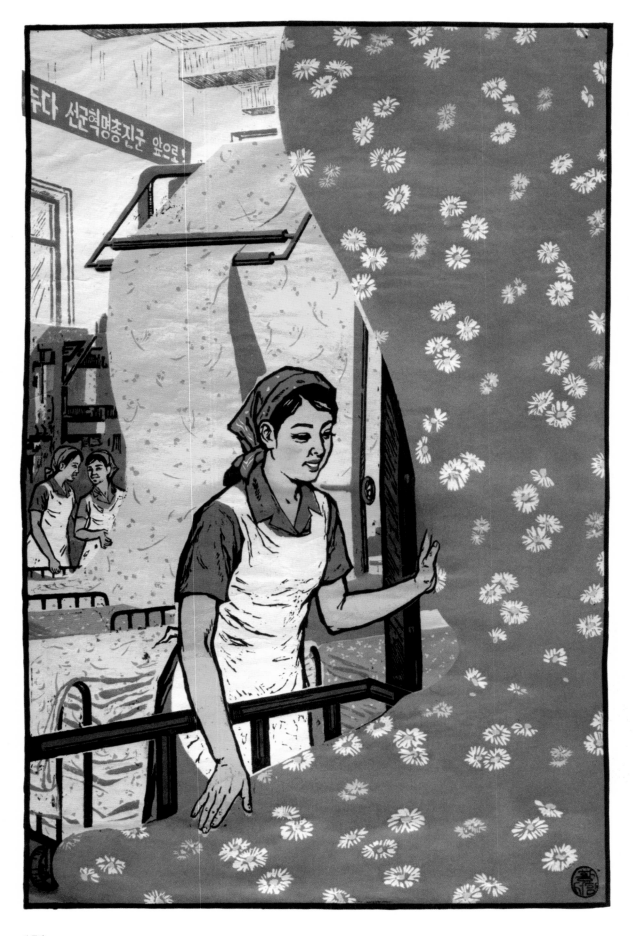

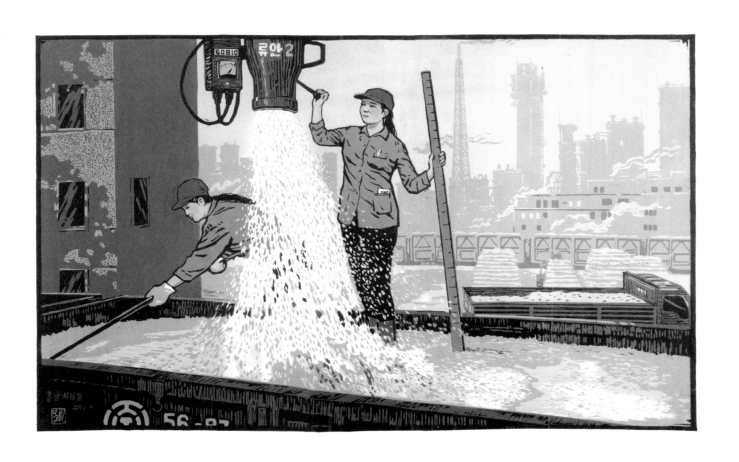

<u>옆 페이지</u>: *비단처녀*, 황서향, 2005년. 직물 산업은 평양의 주요 산업 중 하나이다. '김정숙 방직 공장'은 북한에서 가장 유명한 직물공장이다. 이곳에서 생산되는 면은 가정과 산업 현장에서 주로 쓰인다. '김정숙 방직공장'의 이름은 김일성 주석의 아내이자 김정일 위원장의 어머니인 김정숙 여사의 이름에서 딴 것이다. 그녀는 북한 여성상의 상징으로 명사수이자 뛰어난 군 지휘관이었다.

<u>위</u>: *흥남 처녀*들. 암모늄과 황산염 생산 공장에서 일하는 여성 노동자들을 '흥남 처녀'라고 한다. 흥남 화학 비료 공장은 북한에서 가장 큰 비료 공장으로 북한 화학 비료 생산량의 50퍼센트를 책임지는 곳이다. 함흥과 흥남은 집합 도시로 북한에서 두 번째로 큰 광역 도시권이다. 이곳에서 일하는 노동자들의 노동량은 평양보다 많고, 주로 중공업에 종사하기 때문에 노동 환경은 더 고되다.

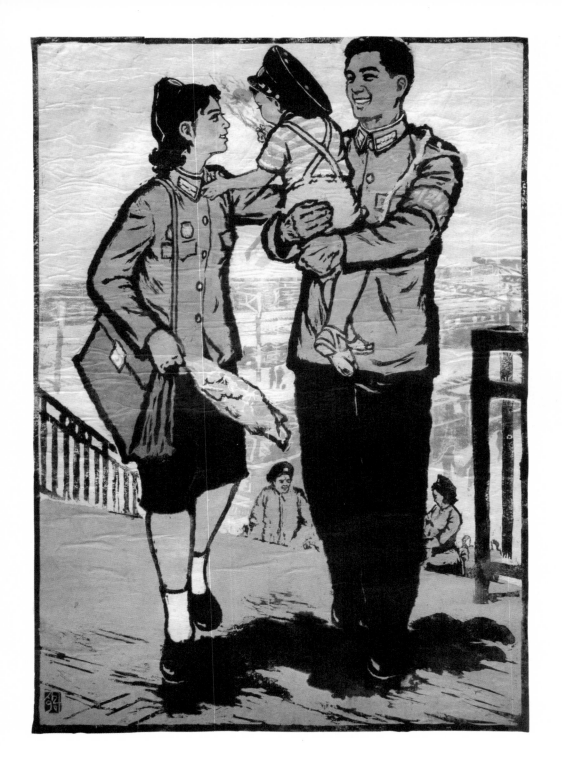

위: *아들의 축하*, 김상기, 1982년. 훌륭한 업적을 이룬 철도 노동자 부부가 아들의 축하를 받고 있다. 그림과는 반대되는 이야기를 다룬 영화로 2007년에 상영된 「한 녀학생의 일기」가 있다. 이 영화는 아버지의 부재를 이해하기 위해 애쓰는 십대 소녀를 다룬다. 컴퓨터 기술공인 그녀의 아버지는 긴 시간 동안 집에서 멀리 떨어진 곳에서 일한다. 소녀는 아버지가 가족을 외면하고 떠났다고 생각해 분노하면서도 현대식 아파트에서 살기를 원한다. 시간이 흐르고 아버지가 국가를 위해 헌신하였다는 것을 알게 되면서 자신의 생각이 너무 이기적이었다는 것을 깨닫는다는 내용이다.

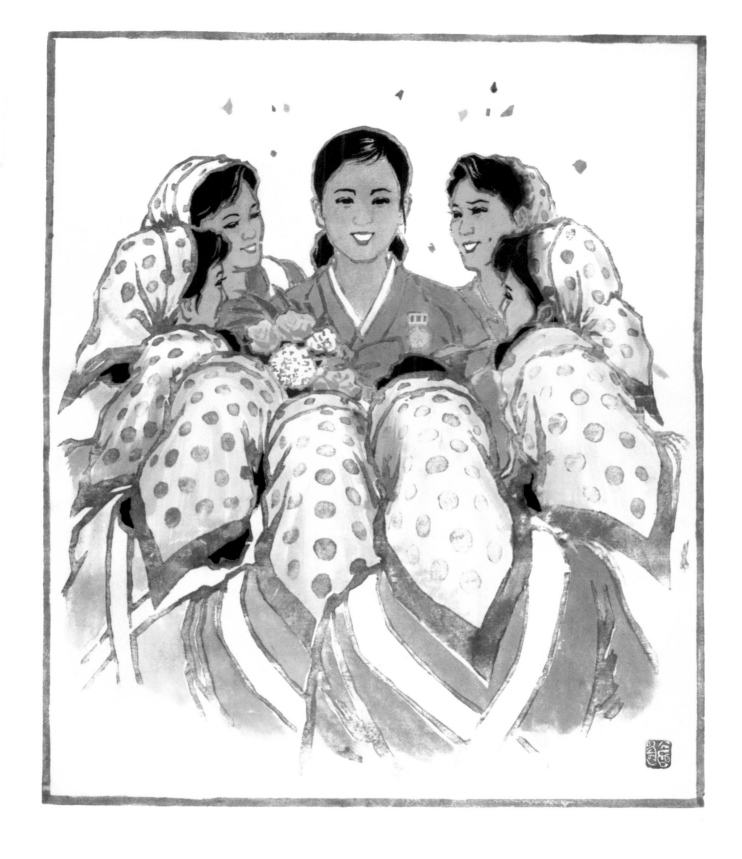

위: 무제, 익현. '로력영웅' 칭호를 받은 한복을 입은 직물 공장 노동자를 그의 동료들이 둘러싸고 있다. 이 칭호는 1972년 김일성 훈장이 제정되기 전까지 최고의 훈장이었고, 특별한 노력과 전문성을 보인 노동자에게 주어졌다.

ARTISTIC WORK SHOULD BE CONDUCTED AS IF IT IS DONE ON A BATTLEFIELD, ON A FRONT LINE.

예술 작품은 전쟁터 최전방에서 만들 듯 완성되어야 한다.

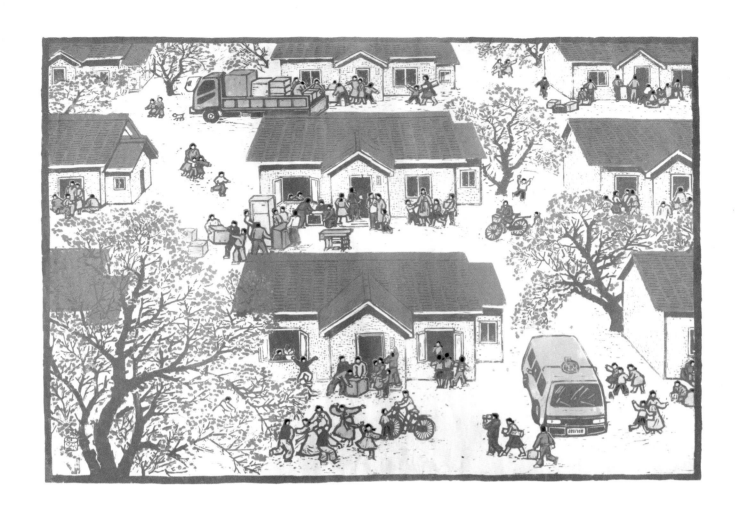

위: *무제.* 마을 사람들이 정부로부터 받은 새로운 주택으로 이사하고 있다. 대부분 주거 지역은 필요한 협동 농업이 가능하도록 이웃을 이루며 살도록 조성되어 있다. 냉장고와 텔레비전은 지도자의 선물이다. 2012년 김일성 주석 탄생 100주년을 기념하여 계획한 건설 붐으로 창전거리(2012년), 미래과학자거리(2015년), 그리고 려명거리(2017년) 등 새 구역이 평양에 만들어졌다. 교육자나 과학자, 노동자 가족들이 가구까지 완전히 갖춘, 현대식 아파트에 입주하여 새로운 이웃이 되었다.

<u>위</u>: *숨바꼭질*, 김국보와 백운주, 2006년.

<u>옆 페이지 위</u>: *제기차기*, 리홍철, 2006년. <u>옆 페이지 아래</u>: *민속놀이 말 타기*, 황인재. 이 세 개의 그림은 어린이들이 숨바꼭질이나 제기차기, 말타기 놀이를 하는 모습을 묘사하였다. 강아지, 고양이는 물론 풍경도 포함된 이런 그림은 가정에 거는 일반적인 그림이다. 북한의 가정집에는 각 방에 (화장실과 주방을 제외하고) 지도자의 초상화를 걸어두어야 한다. 단, 직접적인 선전 이미지는 가정집에 걸지 않는다.

위: *새 교과서*, 리정화, 1999년. 2013년 북한은 기존 11년제 의무교육제도에 1년을 더한 12년제 의무교육제도를 시작했다. 학생들에게 교과서와 교육비, 교복은 무상 제공되며, 2년의 유치원, 5년의 초등학교 기간 동안 '태양절(김일성 주석의 탄생일인 4월 15일)'과 '광명성절(김정일 위원장의 탄생일인 2월 16일)'에 사탕, 과자 등의 간식 종류를 선물로 준다.

위: *토끼*, 철수. 그림 속 소녀의 팔에 두 줄과 하나의 별은 학급(한 학급은 30~40명으로 구성된다)마다 세 명의 학생에게만 주어지는 '학습 담당', '사회주의 도덕' 또는 '체육 및 위생 담당'이라는 표식이다. 그림 속 토끼를 보살피는 소녀는 사회주의 도덕 담당자로, 다른 학생들에게 자연과 동물을 사랑하는 모범이 된다.

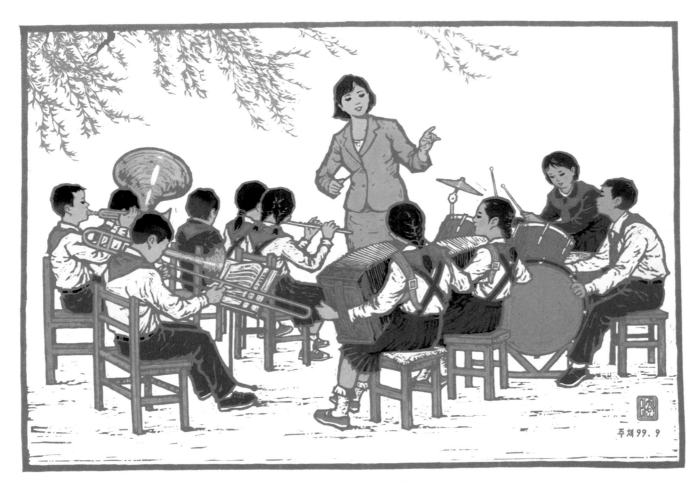

옆 페이지 위: *사색*. 유치원 선생님이 학생들을 위해 더 나은 교육을 어떻게 해야 할 지에 대해 고민하고 있다. 선생님의 뒤로 보이는 슬로건 '우리는 행복해요'는 모든 학교 입구에 걸려있다. 어두워진 시간에도 교실에 남아 고민하는 선생님의 모습은 학생들을 위한 헌신을 보여준다. 옆 페이지 아래: *모교로 돌아온 영웅*, 계충일, 2003년. 공화국의 영웅이 되어 모교로 돌아온 군인이 학생들에게 군 입대에 대해 설명하며 자신과 같은 영웅이 되라고 가르치고 있다.

위: *6.1절*, 정현호. 체육, 미술, 음악 등의 '문화생활'은 기본 학습과 함께 어린 시절부터 장려되며, 어린이 날인 6월 1일에는 체육대회가 개최된다. 아래: *음악 시간*, 리창호, 2011년. 학생들이 버드나무 아래서 공연 연습을 하고 있다. 학생들은 도시의 학생소년궁전과 방과 후 수업에서 음악과 춤, 컴퓨터와 수학 등 다양한 과목을 배울 수 있다.

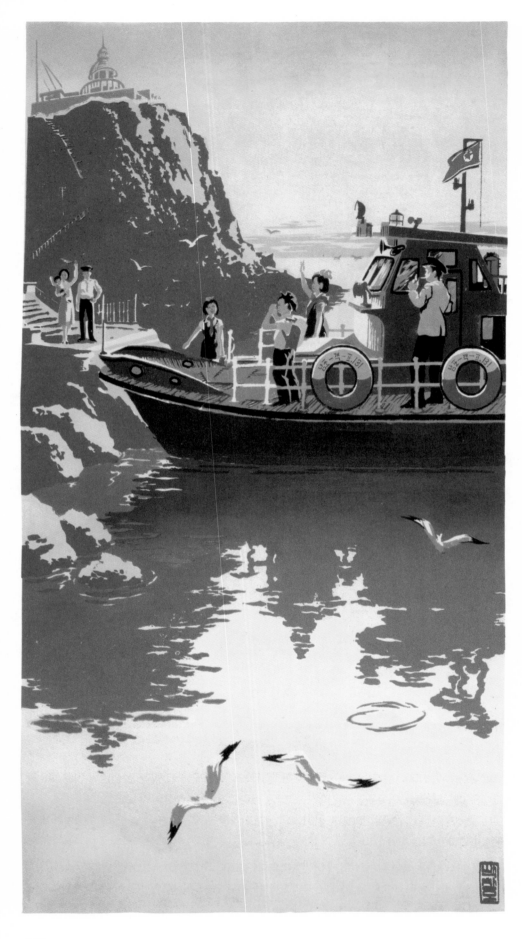

188

<u>옆 페이지</u>: *등대섬의 아침*, 박창호. 이 그림에 보이는 초등학교 학생들은 일주일 캠핑에 참여하고 있다. 어린이를 위한 캠핑 지역은 자연 경관이 아름다운 룡악산, 묘향산 등에 있다. 1960년에 개장한 송도원 국제소년단 야영소는 공산권 국가들과 문화 교류가 이루어진 곳으로, 국제 교류 흔적이 남아있는 기념지 중 하나다.

<u>위</u>: *나래치는 청춘의 희망*, 박광혁, 2007년. 고등학생들이 특별한 졸업증을 들고 졸업식을 축하하고 있다. 여학생 옷의 꽃은 졸업의 상징이다. 3대 혁명(사상, 기술, 문화)을 묘사하는 배경이 인상적이다.

<u>아래</u>: *새 책 소개*, 리국철. 북한은 무상 교육 제도를 시행하고 교과서, 노트, 연필, 교복, 가방을 무상으로 지원한다. 학생들은 초등학교부터 대학교까지 규정된 교복을 입어야 한다. 2015년에 학생들의 교복은 밝고 현대적인 디자인으로 바뀌었다.

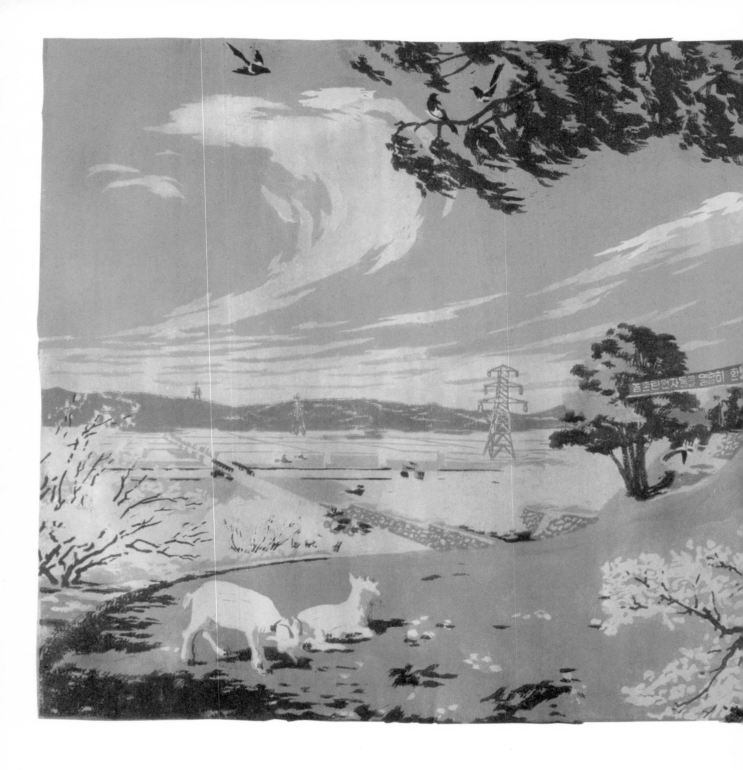

위: *봄바람*, 김옥선, 2007년. 그림 속 슬로건은 '농촌탄원자들을 열렬히 환영한다', '위대한 사회주의 농촌테제 만세'이다. 북한의 학생들이 고등학교 졸업 후 지방에 자원하는 모습은 매우 일반적이다. 모종을 심거나 수확하는 계절 등 노동이 집중되는 시기에 더 많이 자원한다. 이것은 북한의 '조직생활'을 위한 사회적 결속의 일환이기도 하다. 김일성종합대학에 직접 자주 방문했던 김정일 위원장은 그의 사망 바로 전 해에도 방문하여 학생들에게 '자기 땅에 발붙이고 눈은 세계를 보라!'고 일렀다고 한다. 조국을 위해 공부하며 북한의 발전을 위한 새로운 기술을 배우라는 의미다.

192

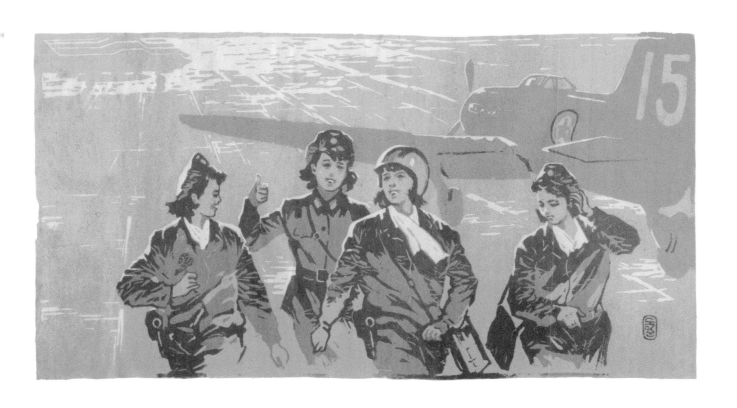

<u>옆 페이지</u>: *진촌*, 홍지성, 1993년. 책가방을 매고 꽃은 든 소녀가 '황금벌'을 거닐고 있다. 그녀는 곧 해군에 입대할 것이다. 여성이 군대에 입대하는 일은 드물지만, 여성의 군입대는 희생을 의미하기 때문에 더 칭송받는다. 북한 남성은 어린 시절부터 국가를 보호할 의무를 갖고 힘든 군 생활을 한다.

<u>위</u>: *훈련을 마치고*, 리동순, 1999년. 군인(왼쪽에서 두 번째)이 세 공군 조종사를 칭찬하고 있다. 2015년 김정은 위원장은 북한 공군의 첫 번째 여성 초음속 전투 비행기 조종사인 조금향과 림솔을 '선군조선하늘의 꽃'이라고 치하했다. 이 시기에 여성들을 위한 첫 번째 자동차 운전 학원이 평양에 설립되었다.

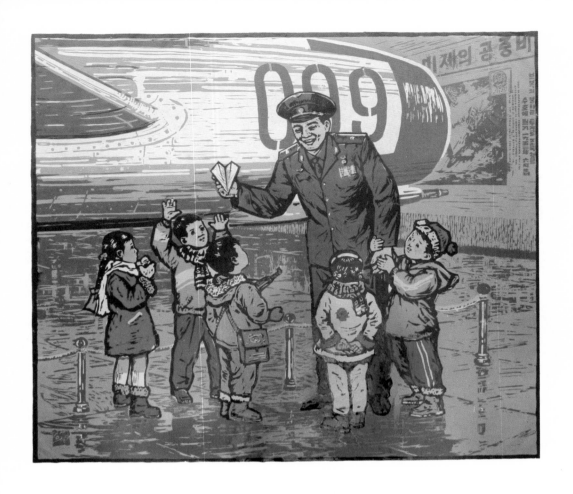

<u>옆 페이지 위</u>: *영웅과 어린이들*, 류상혁, 2007년. 조국해방전쟁승리기념관에서 퇴역 공군이 어린이들에게 한국전쟁 당시에 겪었던 일을 설명하고 있다. 박물관은 퇴직한 전문가들을 시간제로 고용하여 그들이 겪은 일에 대해 직접 설명하도록 한다. 1968년 USS 푸에블로호 나포에 참가한 해병 중 두 명 역시 박물관에서 시간제로 일하고 있다.

<u>옆 페이지 아래</u>: *보고 싶은 할머니에게*, 김보석, 1960년. 텔레비전에서 방영되었던 「민족과 운명」 시리즈 중 한 장면으로, 손녀가 남한에 있는 그녀의 할머니에게 닿을 수 없는 편지를 보내는 장면을 묘사했다. '통일된 조국을 후대들에게'라는 슬로건이 보인다.

<u>위</u>: *2월의 밤*, 홍준식, 2001년. 모든 마을, 읍, 도시에는 김일성화(난초 꽃)와 김정일화 (베고니아) 전시장이 있다. 가장 큰 곳은 평양에 있고, 주 전시회는 지도자들의 탄생일(김일성 주석 탄생일 4월 15일, 김정일 위원장 탄생일 2월 6일)에 열린다. 이 기간은 국경 공휴일로 북한의 기관, 노동 구역, 학교에서 지도자 상징 꽃을 전시한다. 특히 지도자의 탄생지, 공장, 인공위성 등 주요 건축물에는 애국심을 표현하는 꽃을 전시한다.

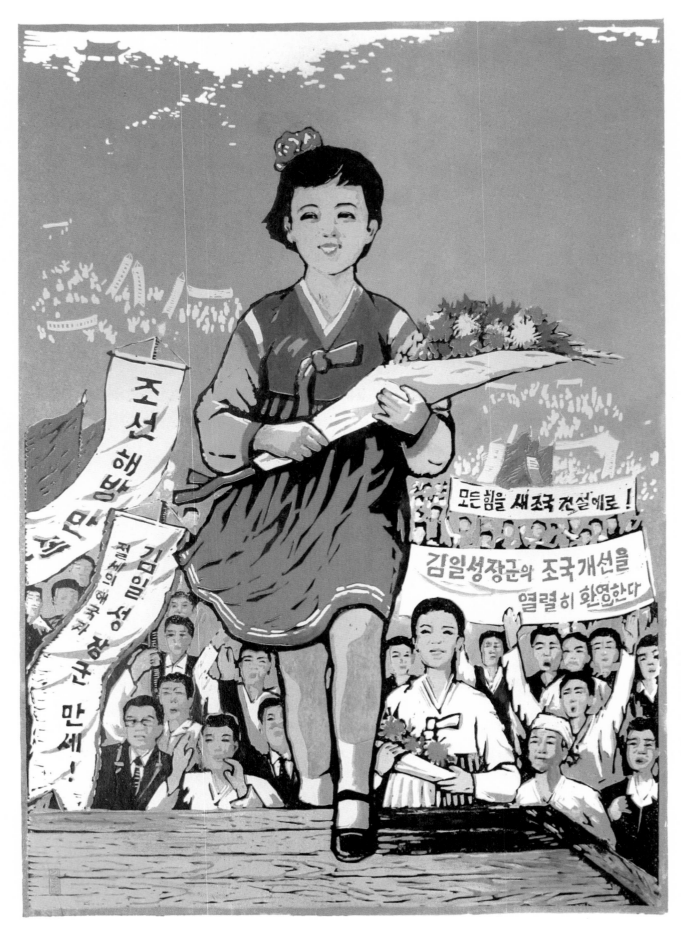

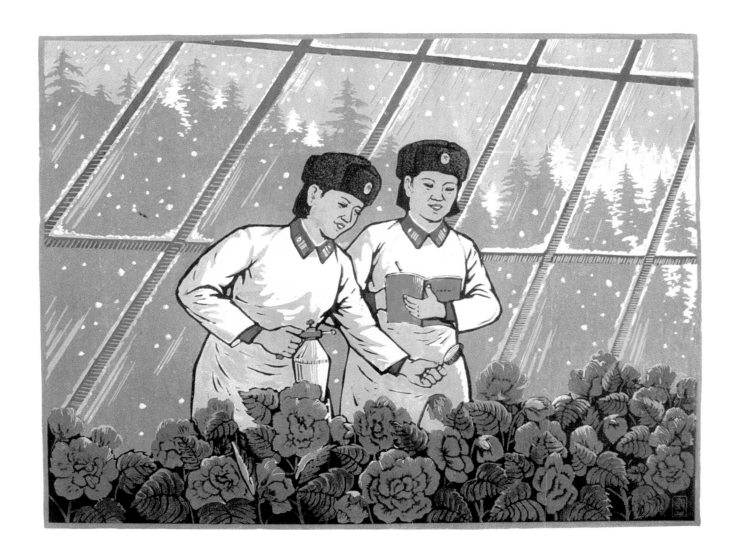

<u>옆 페이지</u>: *개선의 첫 꽃다발*, 김원철, 2003년. 1945년 10월 14일, 미래의 지도자인 김일성 장군이 평양 모란봉 공설운동장에서 대규모 군중 연설을 했다. 이곳은 현재 김일성 경기장이 되었다. 이 연설은 김일성 장군이 20년 동안 일본 식민 지배에 대항하고 돌아와 '개선 장군 귀국'을 축하하는 의미로 진행되었다. 지금도 개선문은 연설 장소로 사용된다. 이 그림은 1945년 당시 연설 장면으로, 소녀가 김일성 장군에게 꽃을 주는 모습을 묘사한 것이다. 다양한 슬로건이 보이고, 그 중 '김일성 장군의 조국 개선을 열렬히 환영한다'는 문구가 눈에 띈다.

<u>위</u>: *북의 2월*, 김원철, 2005년. 매년 2월에는 김정일 위원장 꽃인 추해당을 전시하는 꽃 축제가 열린다. 이 꽃은 겨울엔 자라지 않으나 노동 현장, 학교, 기관, 심지어 개인은 심혈을 기울여 기른다. 최상의 꽃을 기른 사람에게는 상이 수여된다.

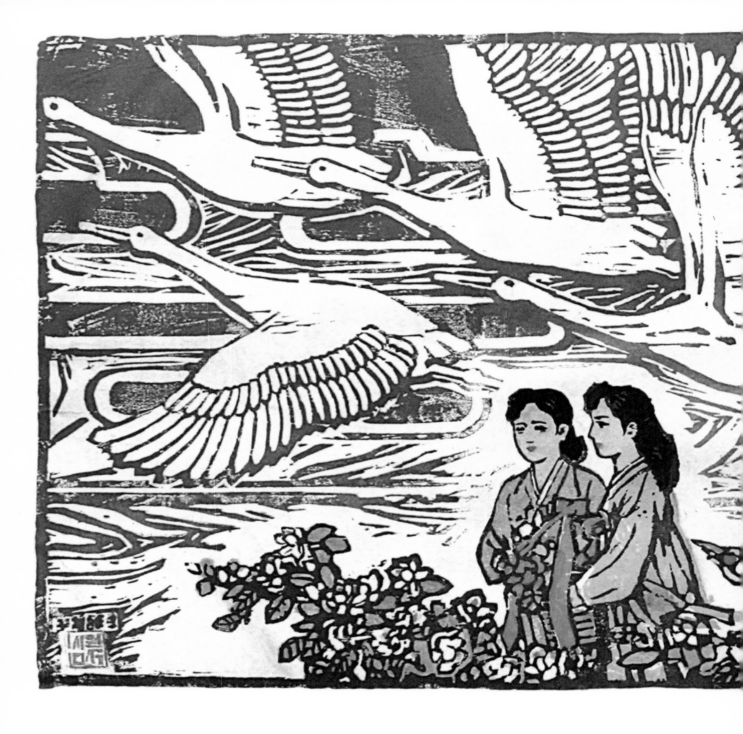

위: *기념 궁전 방문*, 리국철. 금수산 태양궁전은 김일성 주석의 공식 거주지로 1976년 건설되었다. 지금은 김일성 주석과 그의 아들인 김정일 위원장의 묘가 있다. 두 지도자 모두 사후에도 북한의 영원한 지도자로 추앙받는다. 방문객들은 정해진 날짜에 방문할 수 있으며 경의를 표해야 한다. 궁전에는 개인 차량, 메달, 해외에서 받은 상과 직접 사용하던 가방이나 해외 출국 시 사용하던 가방도 전시되어 있다. 궁전은 석벽에 둘러싸여 있으며, 벽에는 영생을 상징하는 두루미와 국화인 목련이 새겨져 있다.

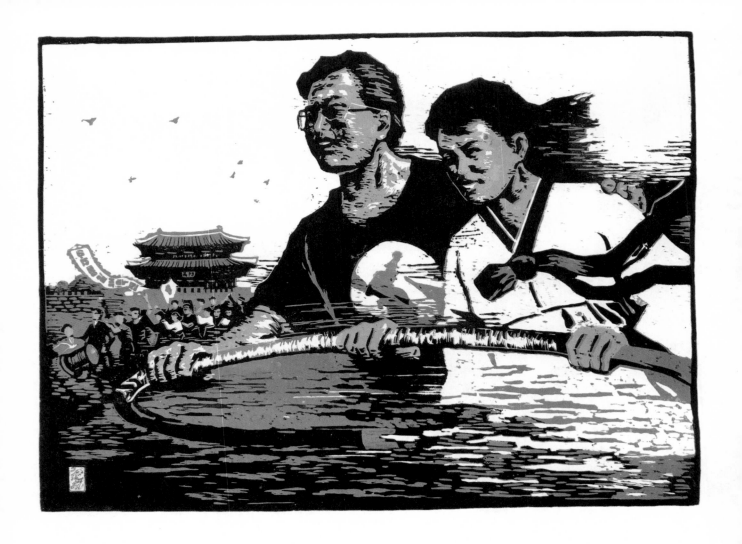

<u>위</u>: *무제*, 강철원. 북한의 미술과 선전 작품은 주제를 단번에 알아볼 수 있도록 묘사가 무척 명확하다. 이를테면 그림 속 남성은 남한 사람임을 알 수 있다. 티셔츠(북한 사람들에게는 생소한 옷차림이다)를 입었고, 티셔츠에는 통일된 한반도를 상징하는 그림이 있기 때문이다. 이 판화는 남한 남성과 북한 여성이 평양의 대성산공원에서 함께 스포츠를 즐기는 이상적인 모습을 담았다. 남한과 북한 시민의 만남은 사라졌고, 관계는 정치적으로 흘렀다. 정치적인 목적이 아니고서는 접촉이 불가능하다. 중국과 같은 타국에서도 남한과 북한 사람들의 사적인 만남은 금지된다.

<u>옆 페이지</u>: *조국을 통일하라*, 양영수. 남한 사람들이 서울의 오래된 기차역 밖에서 정부에 대해 항의하고 있다. 그림에 표현된 글귀를 통해 짐작되는 상황은 거의 모든 것에 대한 반발이다. '미국놈을 몰아내고 조국통일을 이룩하자!', '보안법을 철폐하라!', '정리해고 왠말이냐', '살인원흉 분단원흉 미국놈을 처단하자!' 등의 슬로건이 분위기를 설명한다.

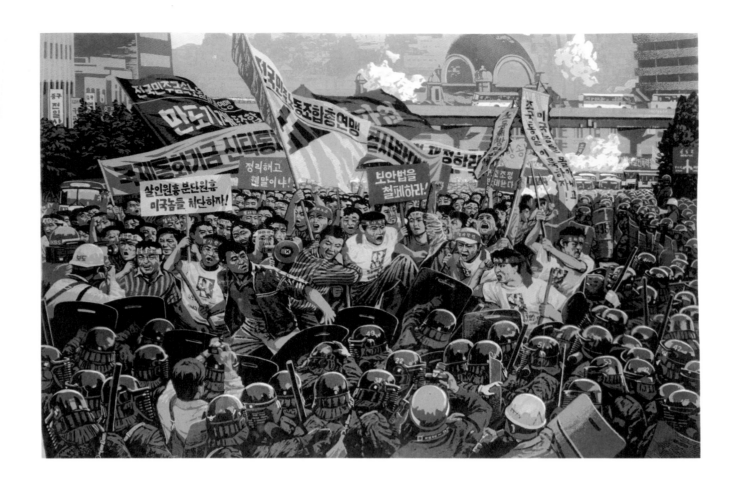

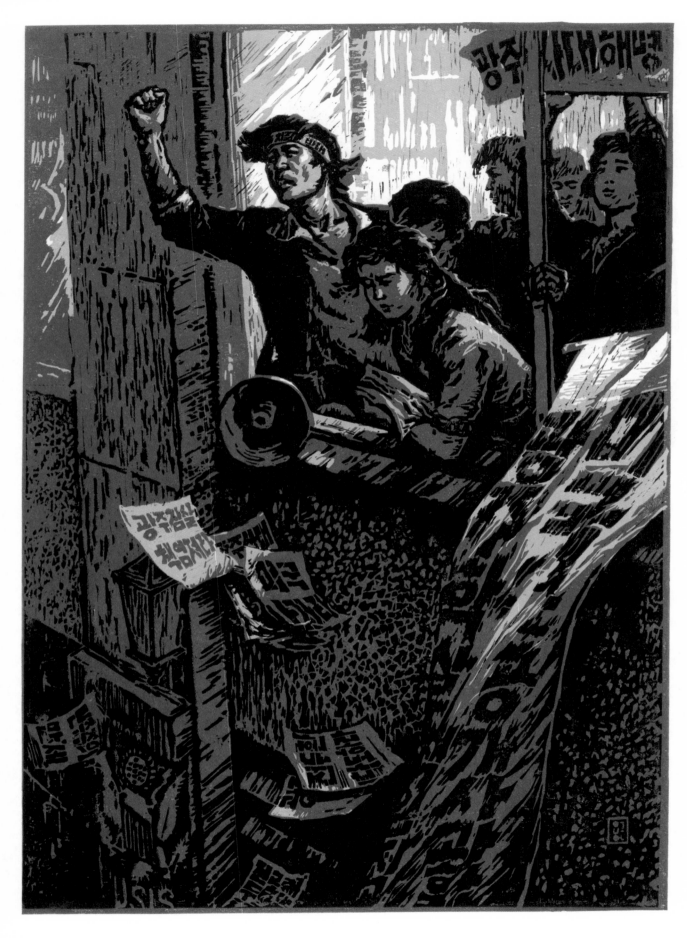

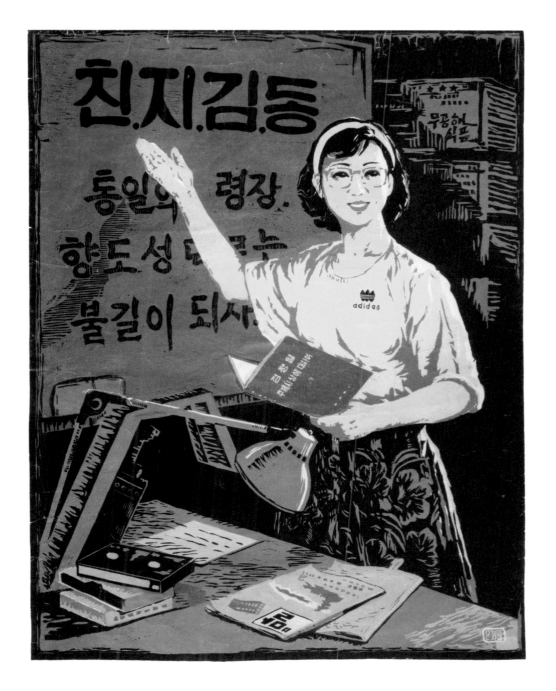

옆 페이지: *무제*, 박명철. 남한의 반정부, 반미 운동이 북한 미술에 나타나는 것은, 남한 사람들이 해방을 위해 투쟁한다고 짐작하게 하는 것이다. 이 그림은 1985년 5월 서울에서 일어난 대학생들의 미국문화원 점거 사태를 그린 것으로 남한의 반미 운동을 묘사했다. 1980년 5월 광주항쟁 역시 미국의 개입으로 일어났다는 식으로 묘사하였다. 그림 속 슬로건 역시 미국의 개입을 보여주기 위한 의도를 담았다.

위: *무제*. 1980년대 남한은 민주화 운동이 거셌다. 이 그림은 통일은 북한의 지배하에 가능하다고 이야기하고 있다. 학생이 지하 야간 학교에서 노동자들에게 김정일 위원장의 노작 「주체사상에 대하여」를 교육하고 있다. 뒤로 보이는 칠판에는 '친애하는 지도자 김정일 동지, 통일의 령장, 향도성 따르는 불길이 되자'가 쓰여 있다. 책상에는 급진적인 시사주간지 「말」이 놓여있다. 상자에 쓰인 '무공해 식품'이라는 단어는 미국이 남한을 오염시키고 산업 쓰레기를 만들고 있다고 주장하려는 의도를 품고 있다.

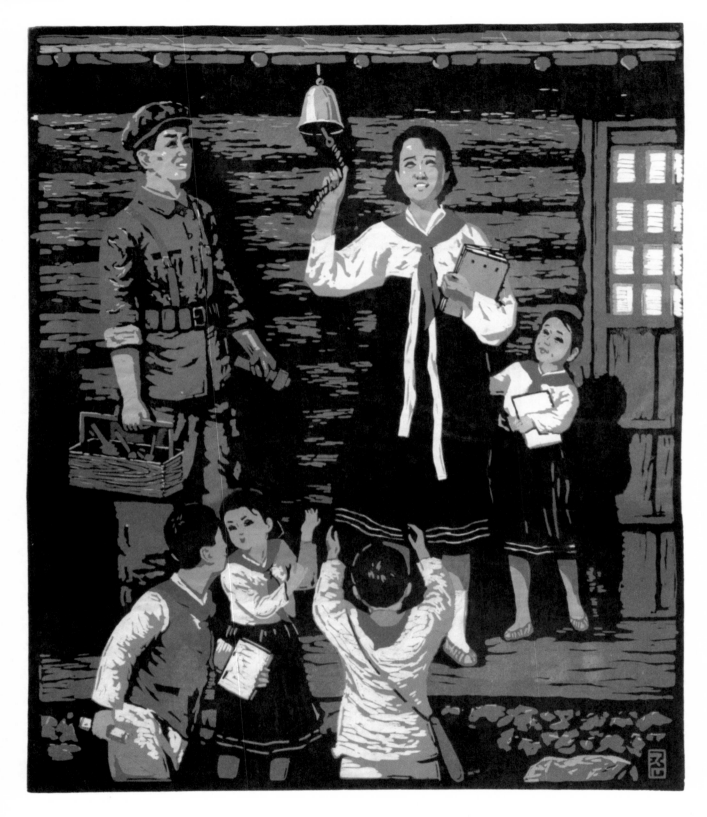

위: 종소리, 홍준석, 2007년. 항일 전쟁 중 학교 선생님이 빨찌산 캠프에서 학생들을 호출하는 종을 울리고 있다. 북한 사람들은 '모두가 조국광복을 위하여' 라고 하며, 남녀노소 할 것 없이 간접적으로 일본에 대항하여 싸워야 한다고 했다. '공화국영웅'이라는 임무를 맡은 어린이들은 실제로 존재했다. 일본군에 대항하기 위해 메시지를 전달하던 중 잡혀 사망한 13세 김금순 소녀의 일화는 매우 유명하다.

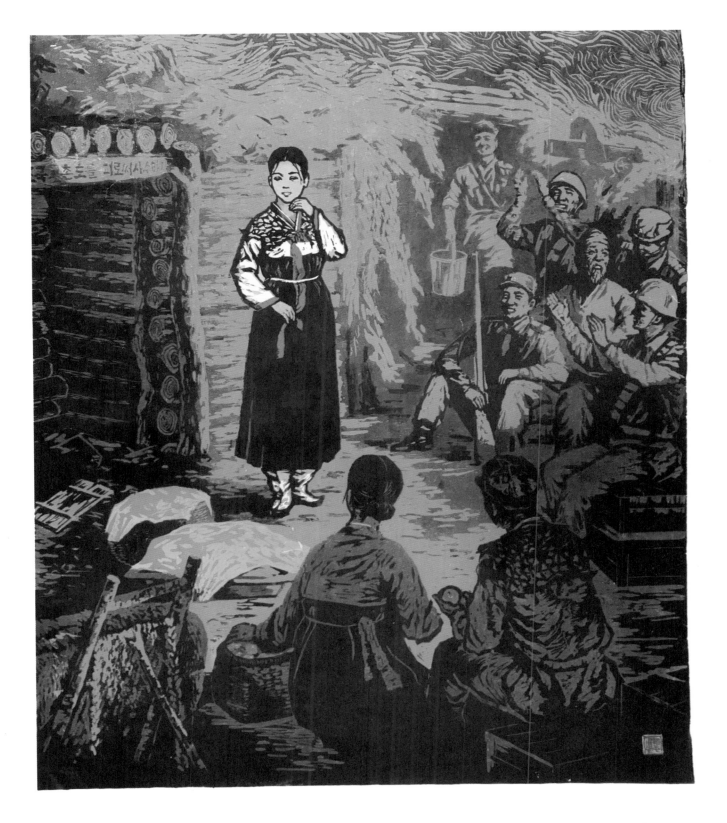

위: *무제*, 2007년. 한국전쟁 당시를 묘사한 그림으로, '조국의 촌토를 피로써 사수하자'라는 슬로건이 문에 붙어있다. 거듭되는 항공기 폭격에도 불구하고, 연예 활동은 지속되었다. 지하 벙커나 요새에 있는 공간에서 영화를 상영하거나 무대를 만들어 공연했고, 선발대를 위해 악단이 함께 이동하며 음악을 연주했다. 평양 서커스단은 전쟁 중에도 공연을 했으며, 지금도 순회공연을 계속하고 있다. 지금도 북한에는 이동식 선전 활동대가 공장, 건설 현장, 농장, 군부대를 방문하여 격려한다.

THE
STRENGTH
OF ART
IS GREATER
THAN
THAT OF
A NUCLEAR
BOMB

예술의 힘은 핵폭탄보다 위대하다.

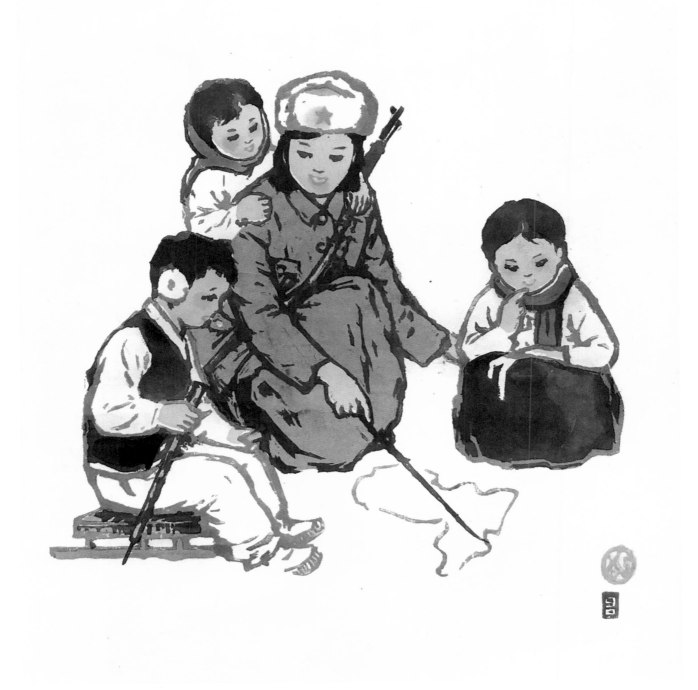

<u>위</u>: *우리나라*, 동하도. 빨찌산 군이 한반도를 그리며 백두산을 가리키고 있다. 항일 빨찌산 군의 근 거지였던 백두산은 북한 사람들에게는 매우 신성한 산이다. 북한 교육에서 애국심 고취는 필수적 이며, 어려서부터 교육받는다. 일본 식민시대에 중국으로 건너가 살았던 아이들은 고국에 대해 잘 모르기 때문에 이런 어린이들을 위한 교육은 학교가 아닌 곳에서도 이루어졌다.

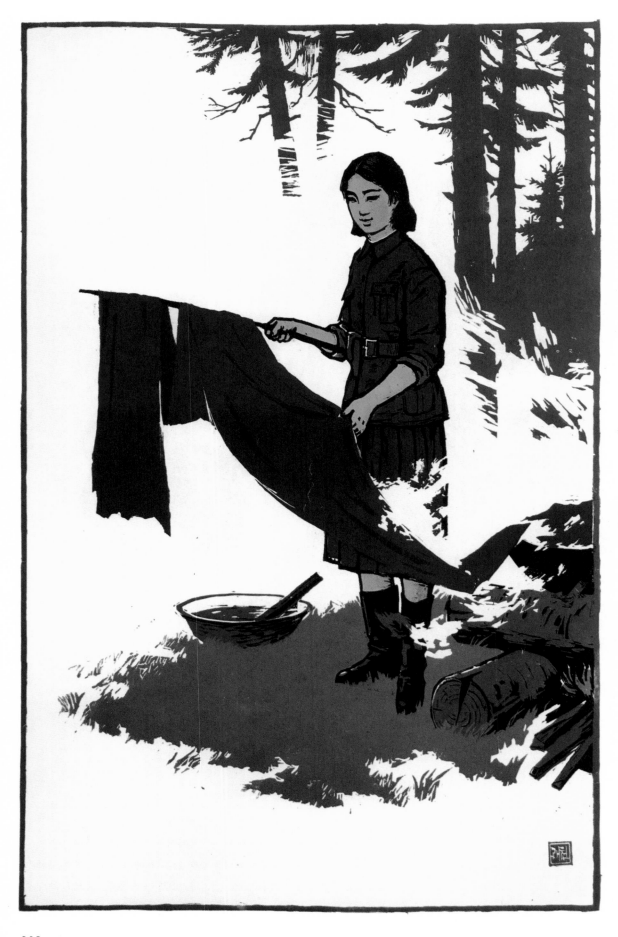

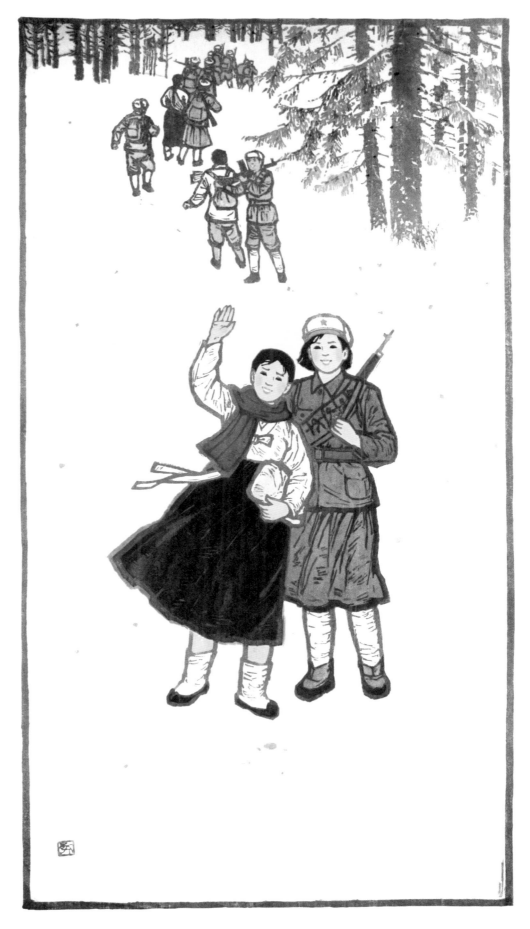

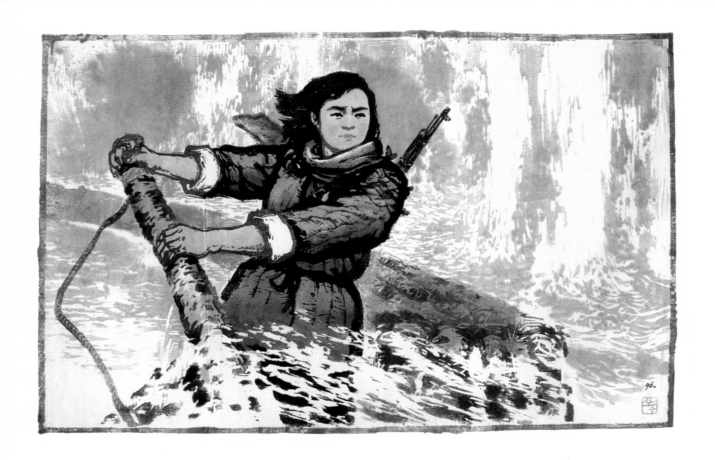

앞 페이지 왼쪽: *무제*. 항일 빨찌산 투쟁 시 여성들은 전쟁터에서도 빨래 등의 일상적인 가사를 맡았고, 남성들은 항일 투쟁을 했다. 이 그림은 게릴라 전 당시 전쟁터에서도 유지되었던 일상적인 생활이 혁명의 역사를 이룩했음을 알리며, 이런 정신은 북한 사람들에게 남아있으니 투쟁 정신을 독려하는 내용을 담은 것이다.

앞 페이지 오른쪽: *기다려다오*, 김범주, 2005년. 빨찌산 군이 항일 투쟁을 위해 만주로 떠나며 이별 인사를 하고 있다. 1930년대 중국 북동쪽의 만주는 무법천지였고, 빨찌산 군의 작전 기지였다. 김일성 주석을 포함한 많은 미래의 북한 지도자들이 이곳에서 항일투쟁을 했다.

<u>옆 페이지</u>: *불꽃 아래*, 강상호, 2008년. 용감한 빨찌산 군이 뗏목을 타고 거센 물살을 가르며 나아가는 모습으로. 일본 지배 당시의 비인도적인 상황을 묘사한 것이다.

<u>위</u>: *리별*, 2008년. 일본 지배 당시 가장 비극적이었던 일 중 하나는 일본이 많은 조선 여성을 위안부로 데려가 괴롭혔던 것이다. 한반도 전역의 여성들이 일본군의 성 노예로 전쟁터로 끌려갔다. 일본군에게 끌려가기 직전 소녀가 동생에게 눈물의 이별 인사를 하는 모습으로 비극적인 운명을 묘사했다. 위안부 문제는 여전히 해결되지 않은 일본과 한국 사이의 역사적 비극이다.

옆 페이지: *해방* 후, 한경식, 1998년. 일제로부터 해방 된 후 김일성 주석이 어느 한 마을을 찾은 장면을 묘사한 그림이다. 장화와 흰색 말은 김일성 주석의 방문을 암시하고 있다. 아이들은 새 책을 받고 국가에 대해 배운다. 떡방아를 찧는 것은 손님맞이를 뜻한다. 식민시대 일본은 학교에서 조선말을 쓰지 못하게 했고, 조선 이름 역시 사용하지 못하게 했다. 국가와 유산, 문화에 대해 배우는 것은 독립의 중요한 요소이다.

위: *전령병*, 박광혁. 항일 투쟁 중에 김일성 주석이 타던 흰색 말이다. 이 그림은 지도자에 대한 군인의 사랑을 표현했다. 김일성 주석의 회고록 「세기와 더불어」에는 그의 흰 말에 대한 이야기가 잘 담겨있다.

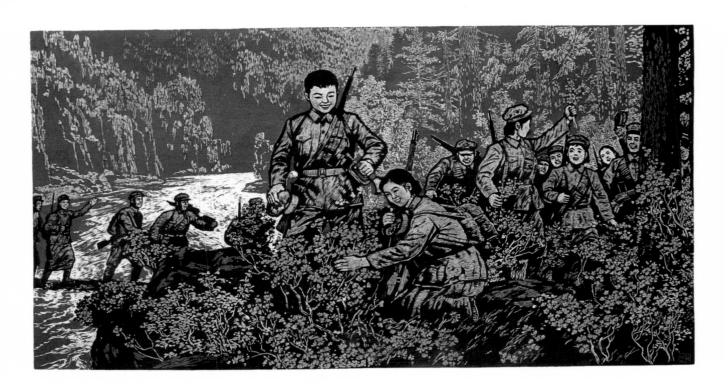

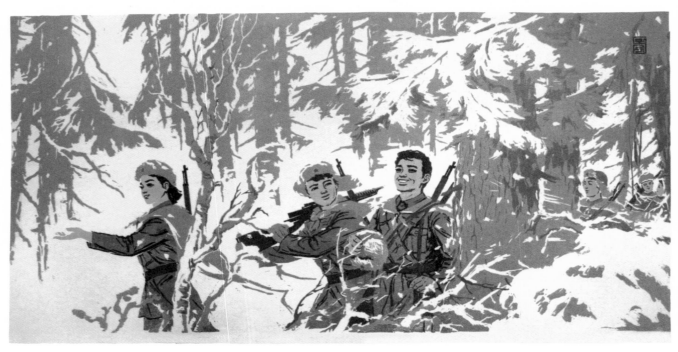

위: *무제*, 황인재. 아래: *첫 행군*, 김옥선. 1930년대 항일 빨찌산 부대는 외국 땅인 만주에서 작전을 짰다. 지금 만주는 중국의 북동쪽에 있다. 이 지역은 광활한데다 소비에트 연방과의 긴 국경이다. 작전 지역으로는 안전한 곳이었지만 해방을 꿈꾸는 시민과 군인이 연락을 취할 수는 없는 곳이었다. 고국으로 돌아간다는 것은 승리이며 진달래가 만발한 아름다운 땅은 이 군인들이 열렬히 환영받는다는 것을 상징한다. 그러나 투쟁은 1941년까지 이어졌고, 그들은 소비에트 연방까지 이동해야 했다. 국가를 위한 희생과 헌신, 고난은 여러 해 동안 계속되었고, 당시 군인의 희생은 새로운 세대에게 영웅 정신을 가르치며 항일운동으로 지속적으로 선전되었다.

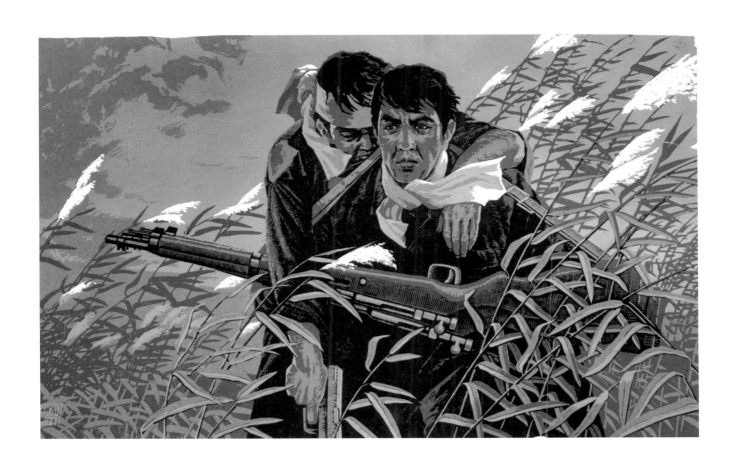

<u>위</u>: *무제*, 2008년. 이 그림은 적으로부터 무기를 훔치는 임무를 수행하는 모습으로 보인다. 1905년 제2차 한일협약은 일본에 외교권을 양도한다는 내용을 담고 있다. 이 조약은 일제 강점기 시작의 발판이 된 '을사조약'이다. 여기에는 한국의 외교권 박탈 및 한국내 일본 통감부 설치 등의 내용이 담겨있다. 부대는 을사조약 이후 산으로 들어가 일본의 무력에 저항하기 위해 훈련을 지속하며 1915년까지 산발적으로 전투를 벌였다. 1919년 3월 1일, 무장한 항일 투사들이 서울에 있는 일본군에게 '독립선언서'를 전달하려 했으나 진압 당했다. 대한제국 투사들은 한반도 밖에서 재정비하였다. 1931년 12월 16일, 김일성 주석은 일본 통치를 무력화하기 위한 슬로건으로 '무장에는 무장에로'를 공개적으로 선언했다.

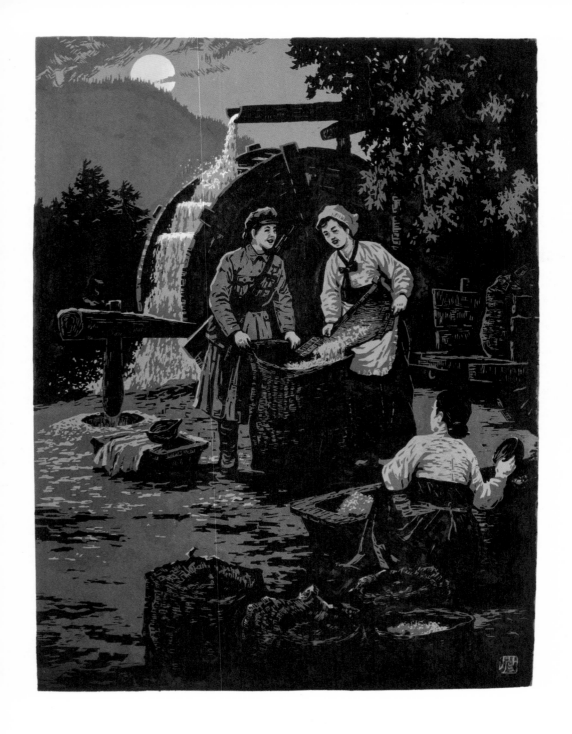

위: *무제*. 옆 페이지: *달밤의 물방아*, 고영철, 2007년. 북한 역사는, 빨찌산 군은 낮에는 숲에서 싸우고 밤에는 마을로 돌아와 지역 사람들에게 국가의 독립을 위한 그들의 믿음과 노력에 대해 가르쳤다고 말한다. 마을 사람들은 식량과 자원을 공급하며 그들을 도왔다. 연극 「피바다」는 김일성 주석이 항일 무장 투쟁 시기에 만든 작품으로, 1971년 혁명가극으로 창작되었다. 일제로부터 가혹한 고통을 당하는 주인공과 그녀의 가족은 모진 현실 속에서도 정신력으로 무장하고 일본에 대항하여 싸운다는 내용이다.

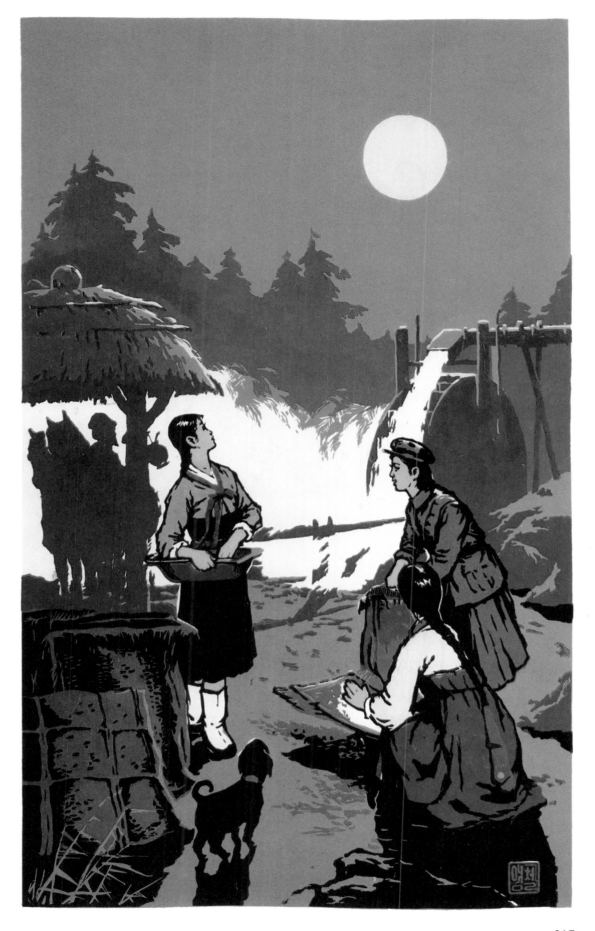

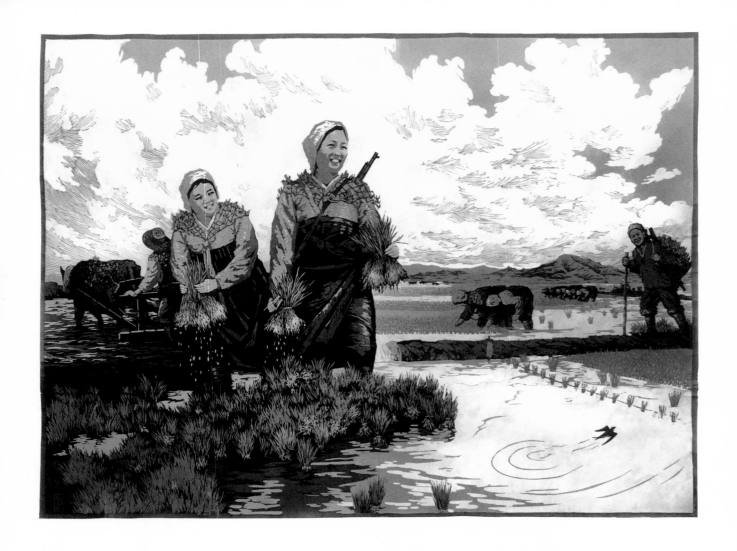

위: *1953년 봄*, 박영일. 북한은 한국전쟁(6·25전쟁, 1950년~1953년)을 조국해방전쟁이라고 부른다. 영화 「남강 마을 처녀들」은 여성들이 전쟁터에 식량을 조달하는 이야기이다.

옆 페이지 위: *꼭 승리하세요, 선생님!*, 리창수. 한국전쟁 당시 군에 자원하는 선생님에게 학생들이 인사를 한다. 북한에서 선생님은 지위가 높을 뿐만 아니라 학생들에게 모범적인 사람이다.

옆 페이지 아래: *승리를 앞당겨 가던 그날에*, 황철호, 1994년. 북한 군인이 참혹했던 전투 후에 탄약통으로 만든 악기를 연주하고 있다. 북한 사회에서 음악은 마음을 엮는 중요한 역할을 한다. 북한은 음악에 여러 주제를 담는다. 충성, 신뢰, 애국, 정치, 군인, 전통문화, 경제, 사랑, 과학, 기술 등 다양한 소재를 음악으로 표현한다. 모란봉악단과 같은 현대 악단은 대중을 위해 새로운 곡을 발표하기도 하고 예전 노래를 리메이크하여 연주하기도 한다.

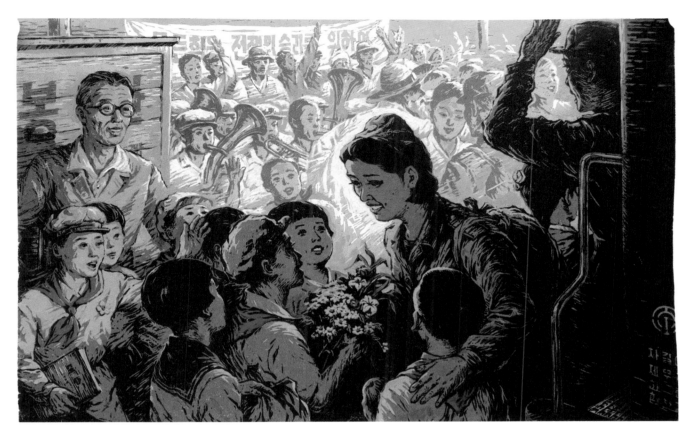

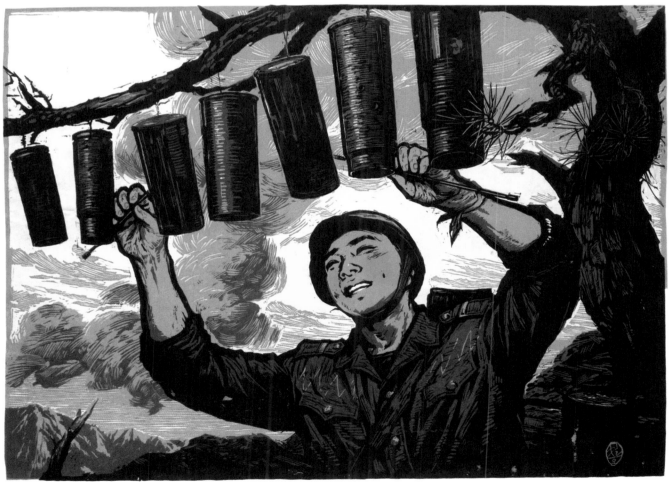

219

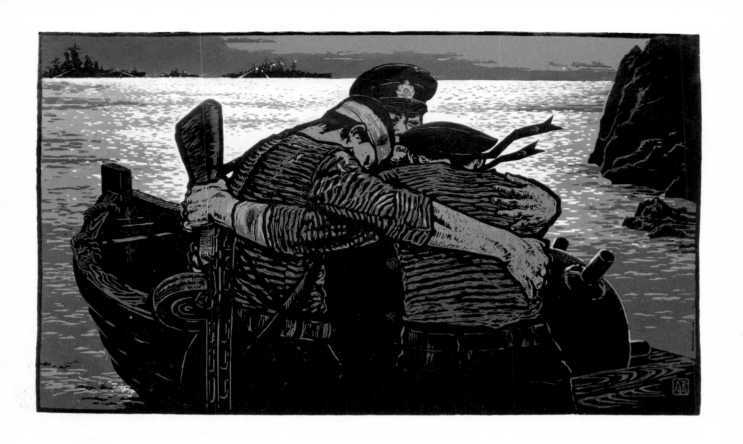

위: *무제*, 송호, 1993년. 해군들이 지뢰를 설치한 자신들의 보트로 미군 군함을 폭파시키는, 돌아 오지 못할 임무를 수행하기에 앞서 출항 준비를 하며 서로 얼싸안고 있다. 이것은 맥아더 장군의 인천상륙작전을 3일 연기시킨 부대의 작전 수행 전 모습이다. 당시 이 임무를 수행했던 해군들은 영웅이 되었다. 1982년에 상영된 북한 영화 「월미도」는 그들의 이야기를 다루기도 했다.

옆 페이지: *사랑의 콩나물*, 김용남, 2008년. 한국전쟁 당시 군인들은 콩나물을 먹으며 건강을 유 지했다. 지하에서도 재배가 가능한 콩나물은 전쟁시 유용한 식량이었다. 북한 조국해방전쟁승리 기념관의 가이드는 김일성 주석과 1211고지(미국에서는 상심령 전투라 부른다) 인민군부대 사령 관이었던 최현의 일화를 들려주며 콩나물을 먹었어야 했던 군인들에 대해 설명했다.

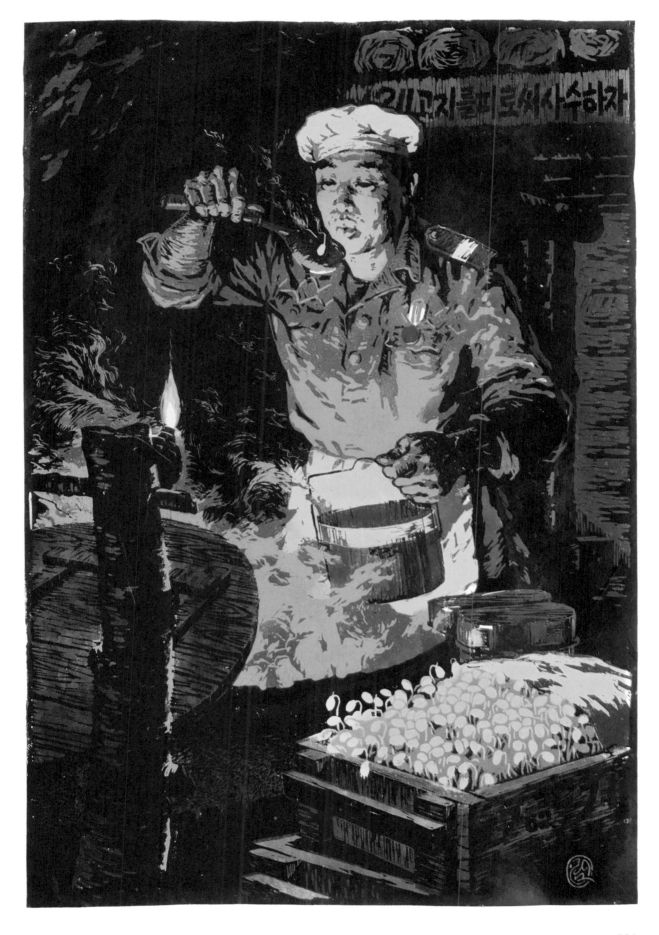

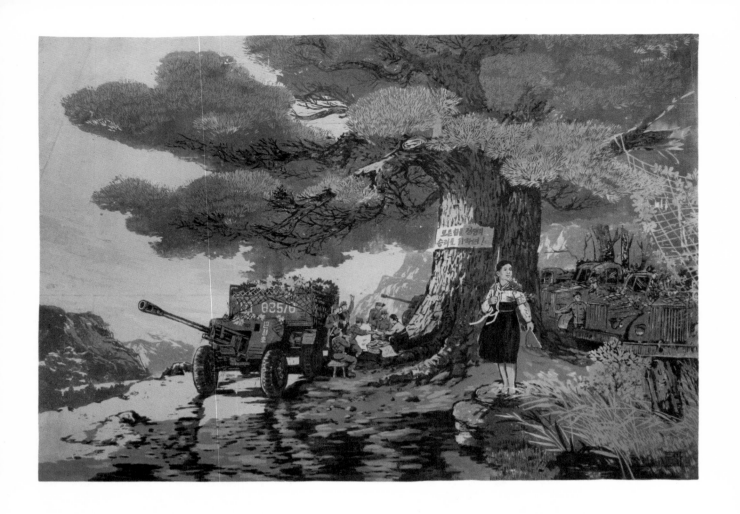

위: 북한에는 한국전쟁과 관련해 많은 영웅 이야기가 전해지고, 북한 사람들은 그것에 대해 잘 안다. 적의 폭격에도 살아남을 수 있도록 나뭇가지와 잎을 펼쳐 전쟁 당시 군인들을 도와준 소나무에 대한 이야기는 그중에서도 유명하다. 일명, '영웅소나무'로 알려진 이 소나무는 폭격에 의해 타버렸고, 그중 남은 일부만 평양의 조국해방전쟁승리기념관에 전시되어 있다.

옆 페이지: *영웅소나무*, 리평길, 1984년. 그림은 한국전쟁 당시를 표현하고 있다. 그림 속 소녀는 한복을 입고 있으며 이 옷은 항일투쟁 때 여성들이 입었던 것과 같다. 그러나 그림 속 소녀의 모습은 농부의 모습에 가깝다. 어깨에 두른 위장망은 미군 비행기에 들키지 않기 위한 수단이다. 이 위장망은 시대와 적이 변했음을 표현하는 상징적인 요소다. 그녀의 손에는 전투 선발대원으로 떠난 연인에게 받은 편지가 들려 있다.

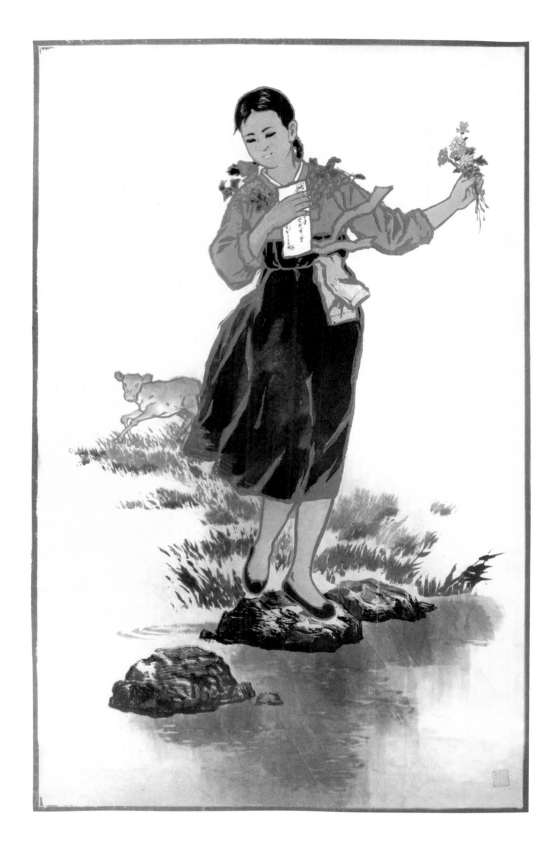

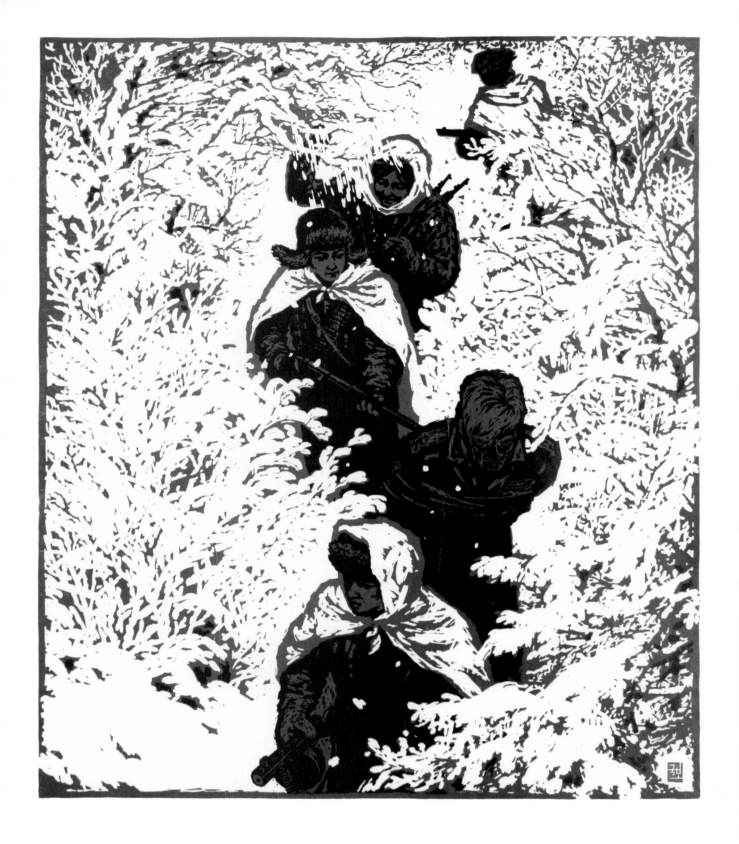

옆 페이지: *첫 전과*, 김국보. 북한 인민군 부대원들이 미군을 생포했다. 한국전쟁 중에 가장 두렵고 힘들었던 것은 바로 추위로 인한 가혹한 환경이었다. 한국전쟁에 참전했던 미군 역시 그들이 겪은 가장 힘들었던 시간은 겨울의 추위였다고 말하기도 했다.

위: *선생님*, 김은선, 1998년. 소년단원이 전쟁에서 돌아온 선생님에게 경례를 하고 있다. 이 인사법 은 사회주의 국가에서 흔한 일이다. 북한에서는 '항상 준비!'라는 말과 함께 경례를 한다.

위: *승리의 봄*, 마영철, 2003년. 군의관이 진달래꽃을 꽂은 화병으로 병원을 장식하고 있다. 벽에 걸 린 포스터에는 '승리를 향하여 앞으로'라는 슬로건이 쓰여 있다. 그러나 모든 상황이 밝은 것만은 아니다. 「한 간호원에 대한 이야기」라는 영화에는 영웅 간호사가 전쟁터에서 부상을 입은 전우를 살리기 위해 날아오는 포탄을 대신 맞는 위험한 장면도 있다.

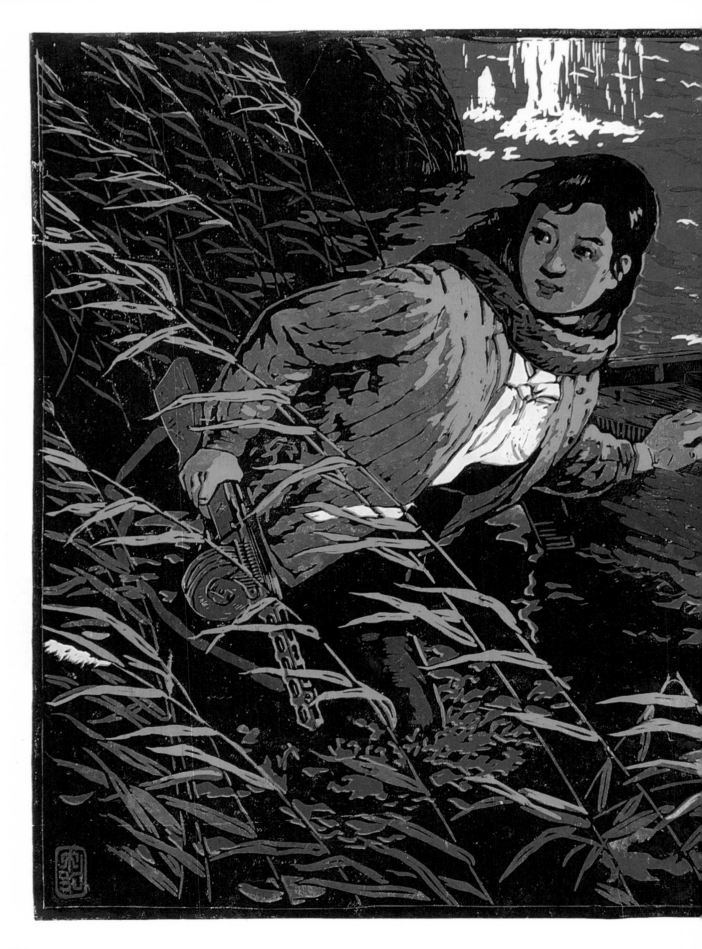

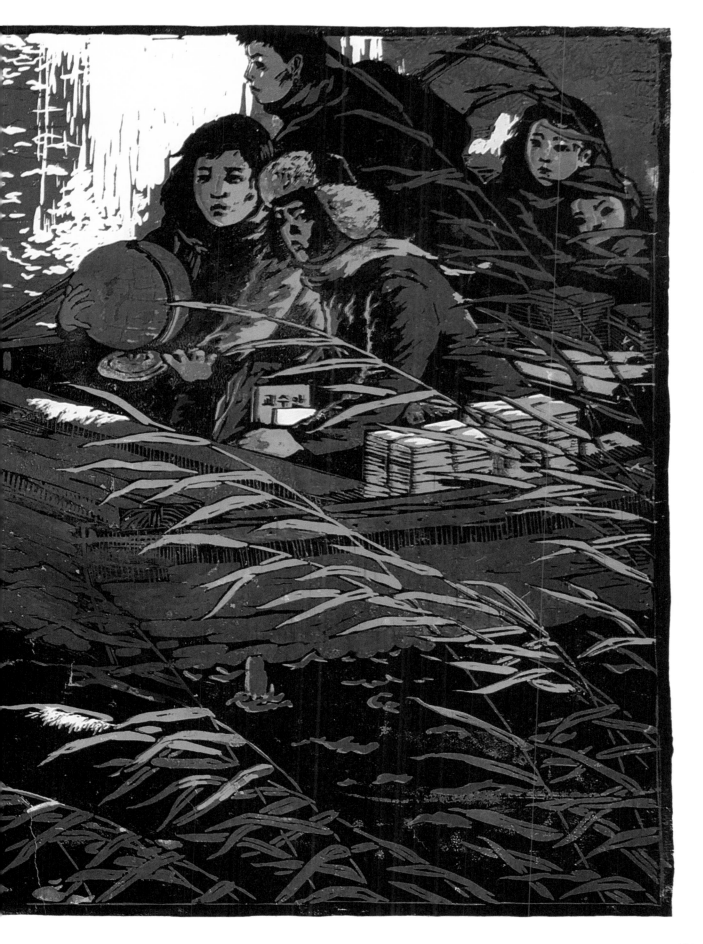

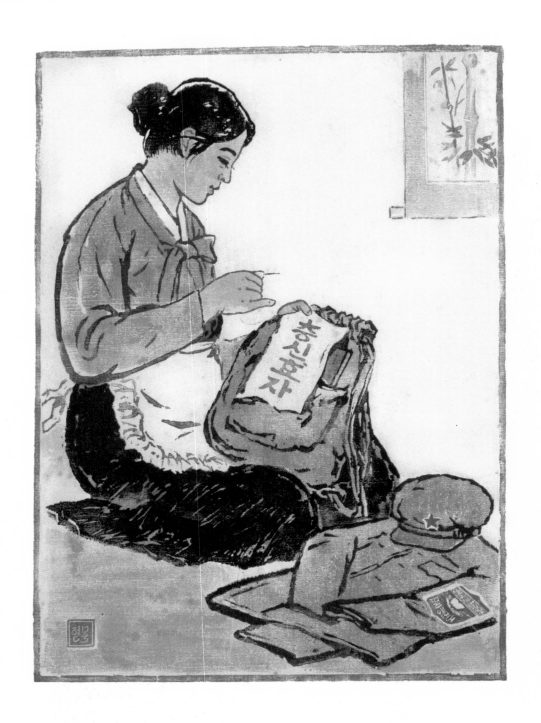

이전 페이지: *장군님 품으로!*, 권수원, 1997년. 한국전쟁 당시 지식인들이 교육 도구와 책, 지구본 등을 들고 남에서 북으로 탈출하는 모습을 묘사했다.

위: *바라는 마음*, 정현복, 1990년. 그림은 종종 특정 주제를 구체적으로 표현한다. 이 그림은 감동 을 주기 위해 그린 것이다. 어머니가 '충신효자'라는 글자를 아들의 가방에 꿰매주고 있다. 배움의 천리길 답사행군을 가는 아들을 위한 것이다.

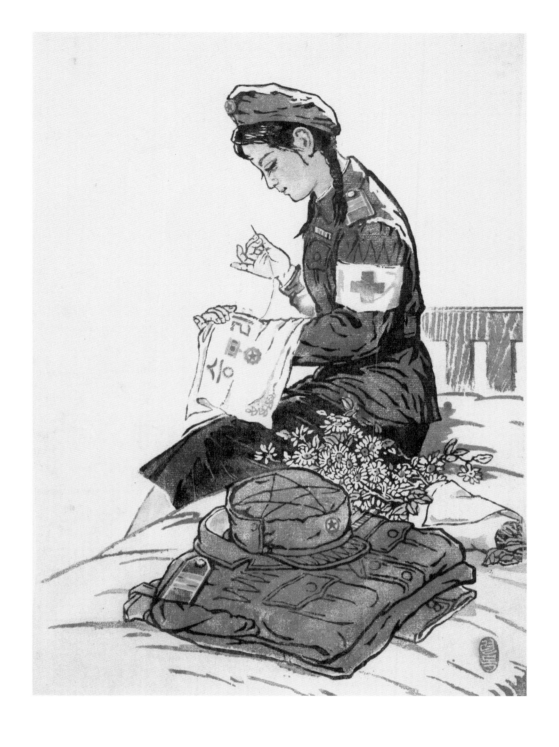

<u>위</u>: *승리의 날을 기다리며*, 최련복, 2009년. 간호사가 북한의 영웅 메달과 '승리'라는 글자를 손수건
에 자수로 새기고 있다. 북한의 소녀들은 직접 자수를 놓은 손수건으로 연인에게 사랑을 표현했다.
꽃을 살 수 없던 한국전쟁 당시에는 들판에서 꺾은 '들꽃'을 사랑의 표현으로 전달하곤 했다. 이때
부터 들꽃은 사랑과 믿음의 상징이 되었다.

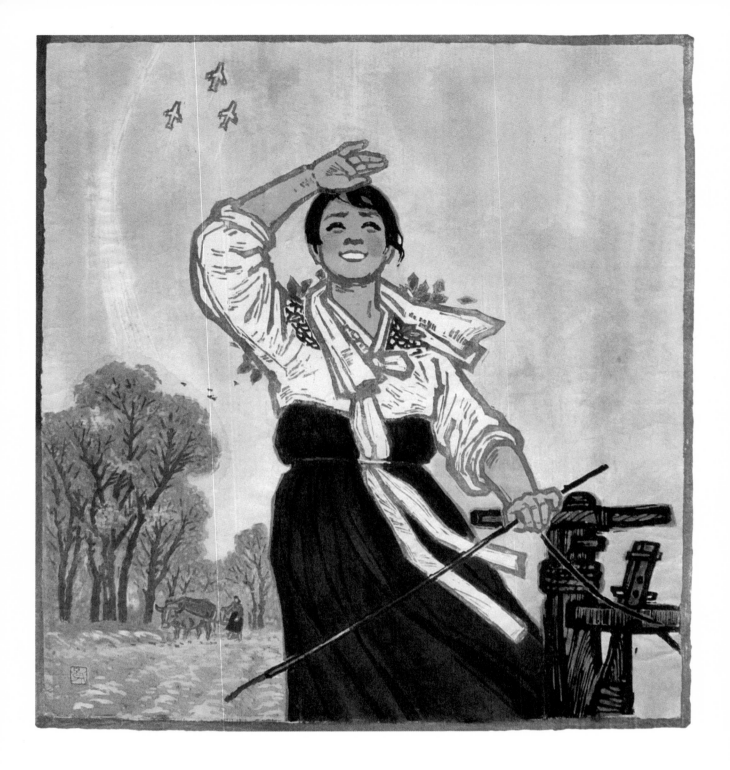

230

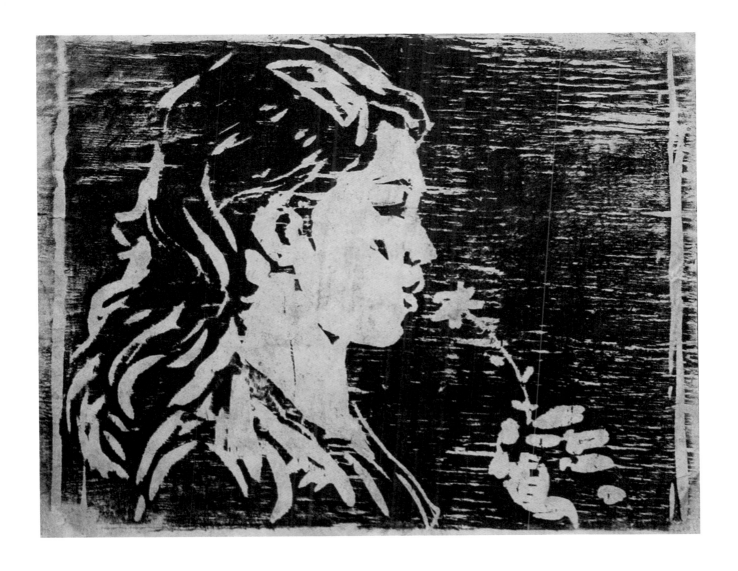

옆 페이지: *무제*, 2008년. 위: *추억속의 그녀*, 김곤정. 북한 소녀가 위장복을 어깨에 걸치고 북한 미그기 전투기를 바라보고 있다. 하늘을 나는 미그기는 젊은이의 활기를 뜻한다. 위의 목판화에 묘사된 소녀와 꽃은 화가 김곤정의 작품 중 하나다. 이 화가는 오래 전에 사망하였다. 이 그림은 1950년대 또는 1960년대에 그려졌을 것으로 추정된다. 그림 뒷면에 화가가 '추억속의 그녀'라고 제목을 붙였으며, 개인적인 그림으로 추정된다. 헤어졌지만 화가에게 아주 중요했던 소녀를 그린 것이 아닐까 한다. 정부가 관리하는 그림 이외에도 북한의 그림을 이해하기 위해서는 방대한 지식이 필요하다. 화가들이 살았던 시대적 배경과 정치, 사회, 문화와 함께 화가 개인의 특징까지 다양한 요소들을 알아야 그림이 이야기하는 바를 정확하게 알 수 있다.

낙관

북한의 모든 시민들은 공식적인 '도장'을 가지고 있고, 도장은 공적인 업무에 사용된다. 도장은 수지나 나무로 단순하게 만든다. 주로 붉은 색의 인주를 묻혀 사용하고자 하는 곳에 찍는 방법으로 사용된다. 인주를 진하게 묻힐수록 도장은 선명하게 찍힌다. 일반적으로 이름을 도장으로 만들 때는 잘 읽을 수 있도록 한다. 반면 화가나 예술가들의 도장(특별히 '낙관'이라고 한다−편집자주) 중에는 창의적이고 때로는 읽기 힘들게 만들어진 것도 있다. 화가들은 자신의 낙관을 스스로 깎거나, 디자인하여 도장 전문가에게 맡겨서 만든다. 작가의 낙관은 등록되기 때문에 타인이 도용할 수 없다. 낙관을 도용한 작품은 위조품이 된다. 각 낙관은 개인의 소유물이며 본인만 사용할 수 있다. 화가들은 종종 작품 활동을 위해 별도의 이름을 쓰기도 한다. 이때는 작품 활동을 위한 이름으로 낙관을 만들기도 한다. 그래서 본인의 진짜 이름과 가명으로 만든 두 개의 도장을 가질 수 있다. 아래 낙관은 이 책에 실린 작품에 찍힌 작가의 낙관 중 일부이다.

리순실
19

리봉춘
20

박화순
22

김분희
23

윤옥경
24

허강민
25

석남
33

재원
34

장성범
35

리홍철
35

한성호
35

김경훈
42

황철호
49

김국보
30

홍춘웅
60

전철남
27

김은숙
64

김은희
65

김성호
67

박창남
68

춘
71

장성범
72

화순
74

로치현
75

박원일
76

리광철
76

정일선
84

김원철
87

233

한경식
88

원 정
91

철 호
92

김영범
105

김평길
106

정영철
108

김 웅
109

원철령
115

동하도
117

김경철
120

최일천
125

김현철
138

황평군
141

김학림
142

광 수
143

황인재
145

장성범
147

김원철
118

장진수
152

박영미
154

김봉주
155

배남준
157

최영순
158

박성길
159

정명술
162

강재원
168

최영순
169

김상기
178

익현
179

리동순
193

Printed in
North Korea

프린티드 인 노스코리아

1판 1쇄 인쇄 2019년 09월 10일
1판 1쇄 발행 2019년 09월 15일

저자	니콜라스 보너
역자	김지연
발행인	손호성
펴낸곳	A9Press
편집	소행성
디자인	박지선
영업	이예림
주소	서울시 종로구 송월길 99
전화	070.7535.2958
팩스	0505.220.2958
e-mail	atmark@argo9.com
Home page	http://www.argo9.com
ISBN	979-11-5895-145-0 03600

※ 값은 책표지에 표시되어 있습니다.

공동 집필에 임해 준 사이먼 콕커렐과 제이미 반필의 깊은 지식과 지원에 무한한 감사의 말을 전한다. 이 책을 위해 많은 정보를 주고 북한에 대한 이해를 도운 알렉스, 한반도에 밝은 미래가 있을 것이라 믿으며 늘 웃어주어 고맙다. 자료와 전문적인 조언을 주었던 케이티에게도 고맙다. 이 책에 실린 북한의 화가들—전 세계에 당신들의 작품을 소개하게 되어 감사하며, 국제적인 전시회를 열 수 있기를 바란다. 고려투어의 동료들, 언제나 고맙고 당신들의 노고와 우정에 고마움을 표한다. 조언과 사랑을 주는 안토니아, 정말 고맙다. 마지막으로 이 책은 훌륭한 화가이자 멋진 사람인 황인재 작가에게 바친다.

저자 니콜라스 보너

영국에서 조경 건축을 공부했다. 1993년 학업 차 중국을 방문했을 때 북한을 관광할 기회를 얻게 되었고, 지속적인 북한 방문 이후 베이징에 고려투어를 창립하였다. 고려투어는 북한 전문 여행사로 지금까지 관광 사업을 하고 있다. 2001년부터 보너는 북한에 대한 다큐멘터리와 영화 세 작품에 제작자로 참여하였다. 북한에 대한 연구와 이해로 다양한 문화 산업 분야에서 활동하고 있으며, 북한을 오가며 모은 자료들로 이 책을 내게 되었다.

번역 김지연

한국외국어대학교 졸업 후 다년 간 외서를 국내에 소개하는 일을 했다. 현재는 국내외 저작권을 중개 관리하는 팝 에이전시와 번역 그룹 팝 프로젝트의 대표를 맡고 있다. 역서로는 「메이드 인 노스코리아」, 「재난 생존 매뉴얼」, 「옥스퍼드 리딩 전집」, 「씽크 스몰」외 다수가 있다.

출판사 A9Press

A9Press는 그래픽, 예술, 디자인에 특화된 책과 소장 가치가 있는 책을 출판하는 아르고나인의 임프린트다. A9Press는 책 이외에 아이디어 문구, 상품, 의류 등을 자체적으로 제작한다.
https://www.argo9.com